다시,
활시위를
당기다

다시,
활시위를
당기다

손태호 지음

세상살이에 지친 당신에게 전하는 옛 그림

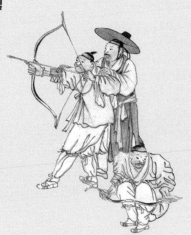

아트북스

세상살이에 지친 당신에게

새 봄이 어느새 눈앞으로 성큼 다가왔습니다.

복수초, 얼레지 등 봄 야생화가 살짝 얼굴을 내밀고 사라지더니 본격적으로 매화와 산수유가 봄이 왔음을 온몸으로 증명하고 있습니다. 조만간 벚꽃과 개나리가 피면, 한겨울 얼었던 우리 마음도 웅크린 어깨를 펴고 기지개를 하듯 조금씩 꽃물로 물들며 봄맞이할 것입니다. 그러고 보면 봄에 피는 꽃들은 유독 더 아름다운 것 같습니다. 추위와 바람, 색채가 없는 혹한 계절을 견뎌내고 '살아 있는 것들'의 위대함을 증명하기에 더욱 예쁜 빛깔로 피어나는 게 아닐까요?

2017년 3월을 통과하고 있는 우리에게 근 몇 달간의 시간은 혼란스러웠습니다. 아니 혹독했다는 표현이 더 어울릴지도 모르겠습니다. 새 봄이 몹

시 기다려졌습니다. 가장 기본적인 가치가 흔들리고, 사회의 골이 깊어졌습니다. 세상이 곪을 대로 곪아 터졌다고 해도 과언이 아닙니다. 그렇게 다 무너지고 으스러지고 나서야, 그동안 앞만 좇아 보지 못했던 것들이 하나둘 보이기 시작했습니다. 잊고 있었던 것들의 소중함과 살아가면서 갖추어야 할 기본적인 가치의 중요성을 절실히 깨닫게 된 것입니다.

사회의 흐름이나 세대마다 갖고 있는 생각은 끊임없이 변합니다. 아무리 각자도생의 사회가 되었다고 한들 세상에는 변하는 것과 변하지 않는 것이 있다고 생각합니다. 인간에 대한 예의, 세상의 구성원으로서의 자세, 자신을 바로잡고 다스리는 태도 등 어떤 가치들은 변하지 않으며, 오히려 되새기면 되새길수록 힘을 갖는다고 믿습니다. 그런 가치들을 저는 옛 그림을 통해 깨달았습니다.

옛사람들의 시선과 마음이 건네주는 이야기는 오늘날의 세상살이에도 여전히 유효합니다. 이 책 또한 옛 그림이 오늘을 살아가는 우리에게 던지는 메시지를 살펴보는 것에서 출발했습니다.

1부 '다시, 활시위를 당기다'는 흔들리고 어지러운 시절, 세상살이에 지친 제게 힘이 된 그림들에 대한 이야기입니다. 스스로가 작게 느껴질 때 큰 가르침을 건네준 「사인사예」와 「검선도」, 사회의 기반이 흔들릴 때 가까이 했던 「평양 강변」과 「최익현 초상」, 불굴의 의지가 무엇인지 알려준 「사직 노송도」 등 마음을 바로잡는 데 도움을 주었던 옛 그림을 소개합니다. 2부 '가슴에 무얼 담고 사는가'에서는 일상에서 만난 익숙한 그림들에 대해 이야기합니다. 부모의 마음에서 바라본 김홍도의 그림, 5만 원권 지폐에 담긴

신사임당의 「포도」, 제 역할을 다하며 진정한 책임감이 무엇인지 묻는 흉배 등 너무나 익숙해서 제대로 그 진가를 알지 못했던 옛 그림들을 담았습니다. 3부 '더없는 즐거움을 원하오니'에서는 어지럽고 혼란스러운 세상에서 우리가 잃지 않아야 하는 태도에 대해 묻습니다. 희망이 좀처럼 보이지 않을 때마다 꺼내본 「탐원도소회지도」와 「호작도」, 굳건한 심지가 무엇인지 가르쳐준 「풍설야귀인」 등 옛사람의 눈길과 마음이 서려 있는 그림들입니다. 때로는 오늘날의 우리를 채근하고 때로는 다독이는 그림들을 꼽아보았습니다.

옛 그림에는 활이나 활쏘기를 표현한 작품이 많습니다. 국사 교과서의 첫 장을 장식하는 고구려의 수렵도부터 김홍도의 「활쏘기」, 강희언의 「사인사예」, 왕실 기록화와 풍속도에 이르기까지 수천 년 동안 활을 쏜 사람들의 삶과 정신이 녹아 있습니다. 활이 담긴 그림들을 볼 때마다 활쏘기는 단순히 과녁을 세우고 활을 쏘아 맞추는 놀이 이상의 의미가 있다고 생각합니다. 물론 화살이 과녁에 명중하는 것도 중요합니다만 그보다 더 중하게 여겨진 것은 활을 당기는 사람의 자세와 마음가짐입니다.

활을 당기는 순간에는 긴장감과 집중이 최대치에 달하고 어지러운 세상의 소리는 멀어집니다. 본질만이 뚜렷이 보이며, 어느 때보다 정신이 맑고 명확해집니다. 그러한 태도를 지닐 때, 다시금 일어날 수 있고, 지난날을 놀이켜보며 기꺼이 무엇인가를 받아들일 수 있게 됩니다. 흔들리지 않고 피는 꽃이 어디 있으며 떨지 않는 나침반 바늘이 어디 있겠습니까? 그렇게 활

시위를 당기는 마음처럼 여기 실린 옛 그림들을 봐주셨으면 합니다. 그리고 옛 그림을 향해 쏜 화살 하나하나가 오늘날 우리의 일상을 꿰뚫고 지나갔으면 좋겠습니다. 세상살이에 지쳤을 때 옛 그림은 분명 삶의 힌트가 되어 줄 것입니다.

첫 책 『나를 세우는 옛 그림』이 세상에 나온 지도 벌써 5년이 되었습니다. 어느 중년 남성이 옛 그림을 통해 어떻게 자신을 성찰하고 성장할 수 있었는지, 삶의 맥락을 살펴 옛 그림 속 마음을 담았던 책입니다. 애초 출간한 것만으로도 충분히 감격스러웠는데, 예상과 달리 여러 쇄를 찍어 부끄럽기도 하고 한편으로 자랑스럽기도 합니다. 사실 그때 소개하고 싶은 그림이 더 많았으나 여러 가지 이유로 다음으로 미뤄놓았던 그림들이 있었습니다. 기회가 되면 꼭 독자들과 함께 감상하고픈 그림들이지요. 또 당시에는 충분히 소개할 만큼 깊게 감상하지 못해 그 가치를 제대로 알아보지 못했던 그림들도 있었습니다.

모든 인연에는 오고 가는 시기가 있다고 합니다. 애쓰지 않아도 만나게 될 인연은 만나고 애를 써도 만나지 못할 인연은 만나지 못한다는 말입니다. 시절의 때를 만나면 기어코 만날 수밖에 없습니다. 이 책에 실린 옛 그림들은 모두 저와 시절인연時節因緣이 있습니다. 보통의 하루를 살아가는 평범한 회사원이던 제가, 옛 그림에 빠지고 또 이렇게 두 번째 책을 펴낼 수 있게 된 것도 참으로 고맙게 느껴집니다. 이 책을 통해 제 이야기에 귀 기울여 함께 공감하시면서, 힘든 시절을 지나가고 있는 분들에게 옛 그림 이야

기가 잠시라도 마음 곁에 머물 수 있다면 정말 기쁠 것 같습니다. 그리고 언제고 떠올리며 위로 받을 옛 그림 하나가 여러분의 마음에 남는다면 더욱 좋겠습니다.

2017년 3월
일산에서 손태호

3부 더없는 즐거움을 원하오니

유독 긴 하루가 있습니다.
아침 일찍 출근해서 하루 종일 뛰어다니다 성과 없이 밤늦게 퇴근하거나,
일과 시름하며 온종일 부딪힌 날은 하루가 멀고 길게만 느껴집니다.
그런 날이 며칠 반복되면 방전을 앞둔 배터리처럼 발걸음도 어지럽습니다.
그러다 문득 내 안에 본디부터 자리 잡은 것을 꺼내봅니다.
어릴 적부터 부모님이 내 마음 깊숙한 곳에 밝혀둔 작은 촛불,
'모든 자식은 부모의 더없는 자부심'이라는 촛불을 발견합니다.

옛 그림에도 어지러운 밤길을 비춰주는 촛불 같은 그림들이 있습니다.
그 그림들은 우리가 그동안 잠시 잊었던 자부심을, 나보다는 공동체를
더 중요하게 여긴 우리 옛 모습을 떠올리게 합니다.
때로는 도무지 알 수 없는 철학이자 다다를 수 없는 신앙 같기도 하지만
결국 삶의 방향을 나직이 귀띔해주는 나침반이자
밤바다를 비춰주는 등대 같은 그림들입니다.

1부

다시,
활시위를
당기다

하나.

우리가 잘 몰랐던 우리

엘리자베스 키스, 「평양 강변」

20세기 초 우리나라의 모습을 아름다운 수채화와 채색 판화로 담은 이방인
이 있습니다. 3.1운동 직후 한국의 아름다움에 매료되어 한국의 사람과 풍
경을 남긴 엘리자베스 키스Elizabeth Keith, 1887~1956. 우리에게는 낯선 이
름이지만 그녀의 작품은 세계 여러 미술관에 소장되어 있을 만큼 널리 알
려져 있습니다.

『영국화가 엘리자베스 키스의 코리아 1920~1940』이라는 책에서 만난
그녀는 한국의 풍속을 화폭으로 옮기기만 한 것이 아니라 일제강점기 당시
의 한국이 처한 사정을 제대로 알리고, 이해한 인물이었습니다. 그런 그녀
의 작품을 감상하다가 익숙한 풍경을 묘사한 그림 한 점을 골똘히 바라보
게 되었습니다. 오른쪽에 강이 흐르고 왼쪽으로 성벽과 누각이 서 있는 구
도가 매우 낯익은 풍경으로, 엷은 파스텔 톤이 온화한 분위기를 자아내는

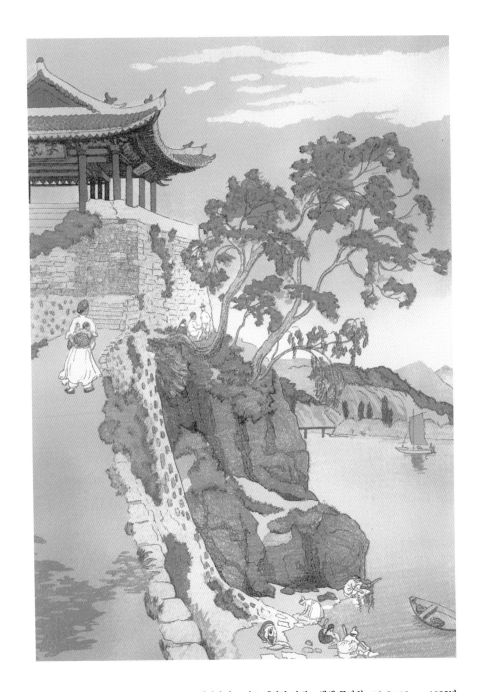

엘리자베스 키스, 「평양 강변」, 채색 목판화, 16.5×12cm, 1925년

그림이었습니다. 누가 봐도 한국의 정서가 물씬 풍긴 이 그림은 「평양 강변 Riverside, Pyeng Yang」으로 명명된 작품입니다.

평양 강변을 따라

호수처럼 잔잔한 강물이 흐르고, 그 옆으로는 가파른 바위 벼랑이 있습니다. 그 위에는 제법 높은 성곽이 있으며, 다시 그 위에 누각이 서 있습니다. 누각 축대 아래에는 세 명의 인물이 앉거나 서 있고, 성벽 위 길에는 노란 저고리와 빨간 치마를 입은 아이를 업은 여성이 여유롭게 걷고 있습니다. 땅에서 솟아오른 듯한 큰 절벽에는 위태롭게 휘어진 나무가 우람하게 펼쳐지고, 강에는 황포돛단배 하나가 떠 있습니다. 강변에는 아낙 다섯이 한가로이 빨래를 합니다. 바쁠 것도 힘들 것도 없는 일상의 평온함이 느껴집니다.

그림의 구성을 살펴보겠습니다. 중간에 둔중한 바위와 사선으로 펼쳐진 수목으로 그림을 구분했으며, 오른쪽 하단 강물과 왼쪽 상단 누각이 배치되는 대각선 구도입니다. 누각에 비해 강물 쪽이 좀 약해 보였는지 그림 귀퉁이에 사람이 타고 있지 않은 작은 배 한 척을 그렸습니다. 벼랑에서 크게 자란 나무의 표현 방식에서는 일본 채색 목판화인 우키요에●의 영향이 확연히 느껴집니다. 바위를 표현하는데 음영법이 자연스럽지 못하고, 멀리 보이는 산악의 준법 표현도 다소 도식적인 것은 화가가 일본에서 판화

● 우키요에 浮世繪
일본 에도시대(1603~1867)에 제작된 풍속화로 화려한 색채와 현란한 기법을 선보인다. 특히 19세기 후반부터 20세기 초에 걸쳐 일본의 미술은 반 고흐를 비롯한 인상파 화가들에게까지 큰 영향을 끼쳤는데, 우키요에가 이 중심에 있으며 이를 자포니슴이라 한다.

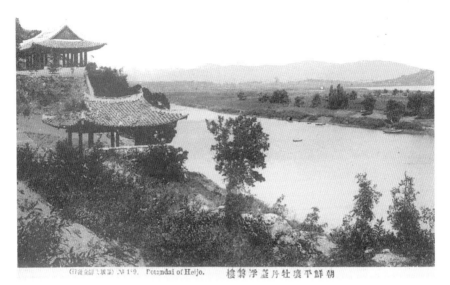

(行登京都人民会) № 100. Potandai of Heijo.　樓碧浮莊丹牡壤平鮮朝

오사카의 고서점에서 발견한 엽서로, 우리나라의 옛 건축물을 담고 있어 흥미롭다.

를 배웠기 때문에 그 영향에서 자유로울 수 없던 것으로 보입니다.

화집에 수록된 모든 그림이 전부 다 아름답고 멋지지만 그중 이 그림을 유심히 보게 된 데는 나름 이유가 있습니다. 제목이 두루뭉술하게 「평양 강변」이라고만 되어 있어 이곳이 정확히 어디인지 궁금했고, 무엇보다 일본 오사카의 고서화 상점에서 구입했던 일제강점기 때의 엽서 속 풍경과 무척 닮았기 때문입니다.

엽서 하단에 '조선평양모단봉부벽루朝鮮平壤牡丹峰浮碧樓'라고 석혀 있어, 이곳이 바로 평양 대동강에 위치한 누각 중 하나인 부벽루임을 알 수 있습니다. 부벽루는 멀리서 보면 절벽 위에 떠 있는 모습이라는 뜻의 누정으로

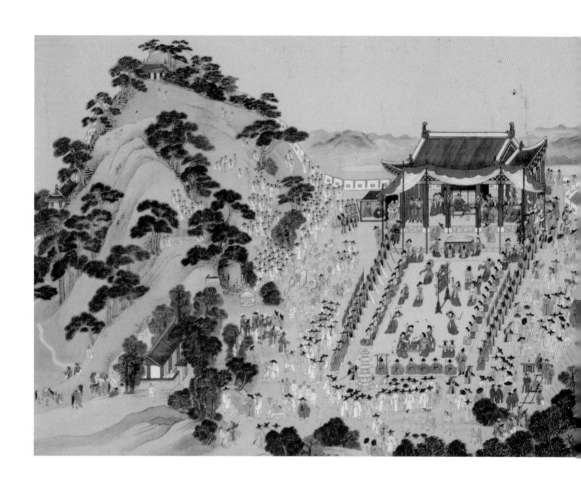

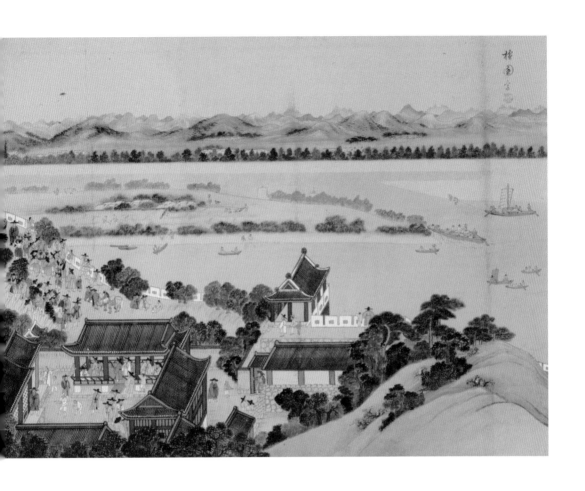

전 김홍도, 「부벽루 연회」, 종이에 채색, 71.2×196.6cm, 19세기, 국립중앙박물관 소장
부벽루에서 열린 성대한 연회를 묘사한 것으로 시끌시끌한 잔치 소리가 들릴 만큼
악사와 무용수가 흥을 돋우고 평안감사가 이를 지켜보고 있다.
다각다층의 석탑과 영명사 전각, 대동강의 능라도가 부감법으로 표현되어 있다.
갓을 쓴 선비, 밭을 갈고 있는 농부, 아이들 등 다양한 인물들의 모습이 생생하다.

작자 미상, 「평양도」
10폭 병풍 중 부벽루 부분,
종이에 채색, 각 131×39cm,
서울대학교박물관 소장
부벽루 아래편에서 영명사 전각들을
확인할 수 있다. 그림 하단에
연회가 열리는 장소가 능라도이다.

원래 영명사永明寺의 부속 누각입니다. 「평양 강변」에 묘사된 그림처럼 저렇게 높은 바위 벼랑이 있는 곳은 청류벽淸流壁 밖에 없으니 그림 속 장소는 부벽루일 가능성이 높습니다.

엽서에는 건물 두 채가 있는데, 위쪽이 부벽루이고 아래쪽은 영명사의 전각 중 하나로 추측됩니다. 영명사는 광개토대왕이 393년 평양에 세운 아홉 개의 사찰 중 하나로, 기둥 밑 일부 주초는 고구려 때의 초석이며 고려시대 석탑과 석조불감이 남아 있는 매우 유서 깊은 곳입니다. 엽서와 엘리자베스 키스의 「평양 강변」에서 석탑은 보이지 않지만 조선 후기에 그려진 「평양도」를 살펴보면 높은 다층석탑이 있는데, 이를 사진과 함께 비교해보면 평

창 월정사의 국보 48호 팔각구층석탑처럼 다각다층의 고구려계 석탑임을 알 수 있습니다.

평양성 북성 금수산의 모란봉에 위치한 부벽루는 깎아지른 절벽인 청류벽 위에 있어 경치가 좋아 예부터 진주 촉석루, 밀양 영남루와 더불어 조선 3대 누각으로 꼽힙니다. 부벽루의 원래 이름은 영명루永明樓입니다. 12세기 초 고려 예종이 서도 지방을 순찰하던 중 영명루에서 잔치를 벌였는데, 대동강 푸른 물이 감도는 청류벽 위에 떠 있는 것 같다며 부벽루라는 지금의 이름이 붙여졌습니다. 절벽 아래는 대동강이 흐르고 강 가운데에는 을밀대와 더불어 유명한 능라도綾羅島가 있어 예전부터 시인 묵객의 칭송이 끊이지 않았습니다. 특히, 능라도는 평양 8경 중 부벽완월浮碧翫月, 부벽루의 달맞이이라 하여 평양 최고의 달맞이 명소로 오늘날에도 여전히 인기가 있다고 하니 경치가 뛰어난 곳임은 분명한가 봅니다.

부벽루는 정면 다섯 칸에 측면 세 칸, 흘림기둥에 합각지붕을 얹은 단층 목조건물이며, 현판은 추사秋史 김정희金正喜, 1786~1856와 함께 조선 3대 명필로 불린 서예가 눌인訥人 조광진曹匡振, 1772~1840의 글씨입니다. 임진왜란 당시 불에 타 없어진 것을 광해군 6년(1614)에 다시 세웠으며, 이후 여러 차례 보수했고 한국전쟁 때 소실된 것을 복구했는데, 엘리자베스 키스의 그림은 바로 전쟁 이전의 모습입니다. 이렇게 역사적으로 매우 귀중한 건축물과 아름다운 풍광이 그림으로나마 기록되어 있다는 사실에 감사할 따름입니다. 그렇다면 엘리자베스 키스는 어떤 계기로 이 풍경을 그리게 되었을까요?

푸른 눈에 담긴 코리아

엘리자베스 키스는 1887년 스코틀랜드 애버딘셔Aberdeenshire에서 태어났습니다. 어린 시절 그리 넉넉지 못한 형편 탓에 그림 공부를 편히 할 수 있는 처지는 아니었습니다. 그러다 그녀의 꿈을 펼칠 계기가 기적처럼 다가왔습니다. 그녀가 28세 되던 해인 1915년 자매인 엘스펫Elspet K. Robertson Scott이 일본 주재 영국 신문 『뉴 이스트 프레스*New East Press*』 편집인인 로버트슨 스콧J. W. Robertson Scott과 결혼해 일본에 거처를 마련하며 그녀를 초청한 것입니다. 엘스펫은 마치 고흐에게 테오가 있듯 항상 키스와 함께 여행을 다니며 창작 활동을 지원했습니다. 그리고 훗날 엘리자베스 키스의 작품집에 그림 설명을 적을 만큼 그녀의 활동을 가장 잘 이해하고 응원해 주던 훌륭한 후원자이자 멘토 역할을 톡톡히 합니다.

천부적인 재능을 가졌지만 어려운 환경 탓에 제대로 그림을 그릴 수 없었던 엘리자베스 키스에게 일본은 새로운 기회의 땅이었습니다. 그녀는 저명인사의 얼굴을 재미있게 그린 책으로 시작해, 당시 자포니슴Japonisme 유행에 맞춰 19세기 일본의 우키요에를 습득하며 점차 따뜻하고 동양의 신비로운 분위기의 채색 목판화를 추구했습니다. 그렇게 화가로서 명성을 쌓아가던 중 소문으로만 듣던 한국을 방문하게 됩니다. 3.1운동으로 한반도가 뜨겁게 달아오른 1919년 3월 28일이었습니다.

서울 감리교회에 거처를 정한 자매는 선교사들의 도움을 받아 모델을 구하기도 하고, 이름난 곳을 그리기 위해 분주히 우리나라 곳곳을 다니게 됩니다. 그 당시 선교사들뿐 아니라 동양에 온 서양인들은 동양 문화를 깊이 있게 이해하기보다는 낡고 과학적이지 못하며 미개하다는 인식이 다분했

엘리자베스 키스, 「달빛 아래 서울의 동대문」, 채색 목판화, 30×42.6cm, 1920년
푸르스름한 달빛 아래의 동대문을 그린 것으로, 본격적으로 키스가 목판 화가로서 자리매김하는 계기를 마련해 준 작품이다.
이 작품은 도쿄에서 수채화로 먼저 전시되었고, 신판화 운동에 앞장선 와타나베 쇼자부로의 권유로
채색 목판화로 제작하게 되었다. 특히, 돌담의 묘사는 판화로 표현하기 힘든 매우 뛰어난 기법이다.

습니다. 하지만 엘리자베스 키스는 서양의 비교우위적인 시각이 아니라 우리의 문화를 있는 그대로 받아들이고 이해하려고 했습니다. 그러한 태도는 그림에 고스란히 나타납니다. 또 일본이 조선을 어떻게 유린하고 학대하는지 똑똑히 목격했으며 그들의 야만적인 행태에 분노했습니다.

3개월 후 엘스펫이 먼저 일본으로 돌아간 후에도 키스는 한국에 남아 계속 그림을 그렸고, 그해 가을 도쿄에서 열린 첫 전시회가 반향을 일으키며 화가로서 명성을 얻기 시작합니다. 이 전시회가 한국을 주제로 한 최초의 해외 전시회가 아닐까 생각됩니다. 그 후 엘리자베스 키스는 서울뿐 아니라 평양, 함흥, 원산, 금강산 등을 여행하며, 100여 점이 넘는 많은 작품을 남겼습니다. 화려하고 인간을 압도하는 웅장한 멋이 아니라 자연과 어울리는 도시, 용과 부처가 나올 것 같은 신비로운 금강산, 맑고 시리도록 푸른 하늘 등 한국의 아름다움에 감탄했고 그것을 그림으로 표현하고자 노력했습니다.

엘리자베스 키스를 감동시킨 것은 한국인의 진실한 삶, 그 자체였습니다. 그녀는 "한국인의 자질 중에서 제일 뛰어난 것은 의젓한 몸가짐"이라고 소개할 정도로 한국인의 품성에서 우러나오는 기품과 풍모에 감탄하곤 했습니다. 「평양 강변」을 소개하는 글에는 한국 풍경의 아름다움으로 "저 먼 산 위의 푸른 색깔"을 뽑았으며, 원산 지역의 아침 풍경을 그린 「아침 안개」를 설명하는 글에서는 밥 짓는 연기를 보고 한국 특유의 문화인 온돌을 언급하며 생활 속 아름다움까지 느끼고 있다는 것을 알 수 있습니다.

또한 상점과 주막의 상인들, 서당에서 공부하거나 뛰어노는 아이들, 선비와 퇴역 관료, 왕실의 공주부터 길거리에 쭈그려 앉아 있는 노인까지 다양

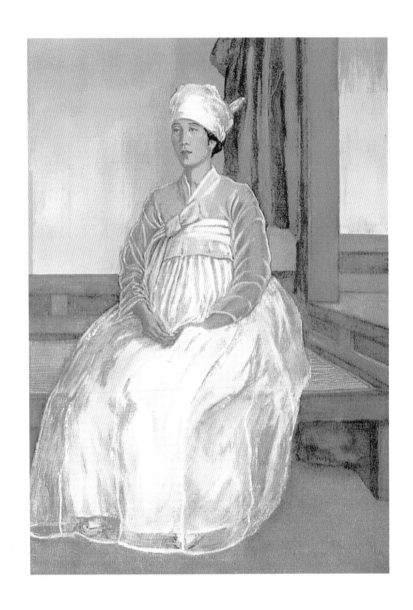

엘리자베스 키스, 「과부(The Widow)」, 수채화, 1920년대
여인의 모습에서 온화하면서도 강경한 기품이 느껴진다.

한 인물들의 모습을 가감 없이 표현하면서 그들의 기품을 멋지게 그려냈습니다. 특히, 키스 자매는 당시 남성에 비해 사회적 지위가 낮았던 한국 여성들이 일견 순종적으로 보이지만 강인하고, 삶을 적극적으로 개척해가는 모습에서 진정한 용기를 발견하며 그들의 모습을 글과 그림으로 기록했습니다.

세상에 대한 따뜻한 시선

엘리자베스 키스는 1921년과 1936년, 두 차례에 걸쳐 서울에서 전시회를 열었습니다. 그동안 한국을 거쳐 간 많은 화가들이 있었지만 서울에서 직접 전시회를 개최한 화가는 엘리자베스 키스가 최초입니다. 물론 그녀는 미국과 런던, 파리 등지에서도 전시회를 열며 국세적인 명성도 쌓아갔습니다.

해외에서도 엘리자베스 키스가 가장 중요시했던 작품들은 한국의 모습을 담은 것으로, 그중에서 수십 점의 작품을 추려 『올드 코리아*Old Korea*』를 출간했습니다. 원래 이 책은 제2차 세계대전이 한창일 때 일제의 만행을 고발하고 힘없이 고통받고 있는 한국을 세계에 알리고자 준비한 것으로, 전쟁이 끝난 후인 1946년에 세상에 나왔습니다. 이미 1928년에 출판된 『동양의 창*Eastern Windows*』에서 엘리자베스 키스는 동양을 여행하게 된 계기와 그림들을 설명하면서 그 첫 장에서 한국을 소개하고 있지만, 아시아의 여러 나라를 다룬 『동양의 창』과 달리 『올드 코리아』는 온전히 한국만을 소개하고 있으며 한국의 현실을 온 세계에 알리기 위해 발간한 책입니다.

그녀는 책의 서문에 "이 미지의 작은 나라에 세상의 따뜻한 눈길이 머물

수 있도록 내가 가지고 있는 그림들을 널리 보여주고자” 한다며 출간 의도를 밝히고 있습니다. 또한 일본이 얼마나 야만적으로 3.1운동을 진압했는지도 언급합니다. 그녀가 단순히 그림만을 팔 목적이었다면 전시회를 열면 그만이었겠지만 책을 통해 보다 많은 사람들이 한국의 아름다운 모습을 쉽게 접하고, 그 그림들을 통해 한국의 전통과 문화가 얼마나 아름답고 소중한 것인지 알리고자 했습니다.

엘리자베스 키스의 한국 사랑에 관한 일화가 또 있습니다. 그녀가 폐결핵 퇴치를 위해 크리스마스실 제작에 적극 참여한 사실입니다. 당시 한국에서는 폐결핵을 불치병으로 인식했고, 많은 사람들이 그로 인해 고통받고 있었습니다.

키스는 고심 끝에 1932년부터 크리스마스실 판매를 통해 결핵 퇴치의 필요성을 알리고 모금의 방법으로 실을 발행한 셔우드 홀Sherwood Hall, 1893~1991 박사를 찾아가 크리스마스실 도안 제작에 세 번이나 참여합니다. 그 작품들은 「아기를 업은 여인」 「연날리기 하는 아이들」 「두 명의 한국아이들」로 그림에 모두 어린아이들이 등장합니다. 이후 포스터로도 사용되어 결핵 퇴치 운동에 크게 이바지하게 됩니다. 이러한 사실은 엘리자베스 키스의 남다른 박애정신과 한국 사랑의 면모를 다시금 확인해줍니다.

『영국화가 엘리자베스 키스의 코리아 1920~1940』에는 그림 이야기뿐 아니라 한국의 편에 서서 한국인을 옹호하고 보호하고자 했던 외국인들의 이야기가 소개되어 있습니다. 유럽과 미국의 신교사와 수녀 늘, 영국 의사 스코필드, 양심적이고 진보적이며 한국의 문화를 제대로 이해하는 일본 학자 등과의 에피소드와 더불어 일본의 정책이 얼마나 반인륜적이고 야만

엘리자베스 키스의 작품이 남긴 크리스마스실.

적인지 고발하고, 한국 문화가 보호되고 소중히 계승되어야 함을 잘 설명하고 있습니다.

가만히 되짚어보면 당시 우리나라의 전통과 문화를 지키기 위해 애쓴 외국인들이 여럿 있습니다. 가톨릭 신부이자 한국학 학자로 『조선미술사』를 저술한 안드레아스 에카르트Andreas Eckart, 1884~1974, 민예 연구가와 도예가로 조선 도자와 한국의 민예를 아끼고 사랑하여 '조선민족미술관'을 설립하고 수많은 작품을 전시했던 일본인 야나기 무네요시柳宗悦, 1889~1961와 도미모토 겐키치富本憲吉, 1886~1963, 일본으로 반출된 경천사지 십층석탑을 한국에 반환하는 데 힘쓴 영국 언론인 어니스트 베델Ernest T. Bethell, 1872~1909, 미국 선교사 호머 B. 헐버트Homer B. Hulbert, 1863~1949, 일본 스이코 조각의 연구자로 일본 고대 조각이 중국 북위 조각을 기반으로 한국의 불상 양식을 통해 전파되었다는 점을 밝힌 미국인 미술사학자 랭던 워너Langdon Warner, 1881~1955 등등 모두 한국의 미에 주목했던 외국인들입니다. 이들은 한국 전통문화의 아름다움을 이해했고, 그것을 온전히 보존해야 한다는 사실을 깨달았으며 동시에 한국인과 한국 문화를 존중하고 사랑했습니다.

풍경화가 남긴 마음

가끔 사랑은 하는 것이 좋은지, 받는 것이 더 좋은지에 대해 생각해봅니다. 모든 사랑은 사랑할 때 더욱 행복하고 즐겁다지만 사랑 받는 것도 그에 못지않은 행복과 기쁨을 줍니다. 당시 우리나라는 우리 고유의 문화와 전통을 지키는 데 힘이 부족했습니다. 그 혹독한 시절에 우리나라의 풍경과 전통, 삶의 모습을 애정 어린 시선으로 지켜보며 붓과 글로 응원했던 화가가 있었다는 사실이 커다란 위로가 됩니다. 「평양 강변」에는 이런 설명이 붙어 있습니다.

한국의 경치는 너무나 아름다워 때때로 여행객은 기이한 감동을 맛보게 된다. 그 풍경의 아름다움은 한국 문화의 유서 깊은 전통과 긴밀히 연결되어 있다. 서울의 야산이나 대동강변을 걸어보면 베이징의 서구(西丘)를 걸을 때처럼 시간을 초월한 황홀경을 느끼게 된다. 이 감각적인 즐거움은 내 고국인 잉글랜드와 스코틀랜드의 전원을 산책할 때의 느낌과는 사뭇 다르다. (중략) 한국과 중국의 전원 풍경은 정말 아름답다. 어떤 예기치 못한 프로젝트가 그 오래된 땅의 매혹적인 풍경을 망가뜨리거나 않는지 혹은 파괴해버리거나 않는지 걱정이 되어 한시 바삐 되돌아가고 싶은 동경을 느낀다. 한국 풍경의 아름다움은 뭐니뭐니 해도 저 먼 산위의 푸른 색깔이다. 그 푸른색은 특히 북쪽으로 갈수록 더욱 더 아름다워진다. 한국의 하늘은 여름에는 짙은 푸른색이지만 비바람이 불 때는 짙은 남색으로 변한다.

_엘리자베스 키스, 엘스펫 K. 로버트슨 스콧, 송영달 역,
「영국화가 엘리자베스 키스의 코리아 1920~1940」,책과함께, 2006, 138쪽

이토 신수이, 「엘리자베스 키스 초상화」, 채색 목판화, 1922년
일본 화단의 대가로 꼽히는 이토 신수이(伊東深水, 1898~1972)의 작품으로
하얀 피부에 두 손을 모으고 단정히 앉아 있는 엘리자베스 키스를 담았다.

백 년 전 한국의 아름다운 풍경과 한국인의 기풍까지 그려낸 여성 화가, 엘리자베스 키스의 글과 그림을 보면서 이제는 외국에서 사랑 받는 것도 중요하지만 무엇보다 우리 스스로를 더욱 사랑하는 시절이길 바랍니다. 그리고 그녀의 그림처럼 하루 빨리 원산의 아름다운 아침 풍경도 보고, 함흥의 씩씩한 여성들도 만나며 역사의 희로애락을 묵묵히 지켜보았을 평양 부벽루에 서서 푸른 대동강을 바라보는 날이 오길 손꼽아 고대해봅니다.

둘.

활 쏘는 사람

강희언, 「사인사예」

4년마다 돌아오는 올림픽에서 어김없이 기분 좋은 소식을 들려주는 종목은
단연코 양궁입니다. 특히, 2016년 리우올림픽에서 한국 양궁은 올림픽 사
상 처음으로 남녀, 개인, 단체전 가릴 것 없이 전 종목 금메달을 석권했습니
다. 더욱 놀라운 것은 우리나라 여자 양궁이 올림픽 8연패를 했다는 사실입
니다. 무려 30년이 넘는 시간 동안 세계 최강의 실력을 유지했다는 점에서
경이로운 기록이 아닐 수 없습니다. 한국인의 DNA에는 정말 신궁의 피가
흐르는 게 아닐까요?

조선시대 회화에서도 활이나 활쏘기를 표현한 작품이 제법 많습니다. 왕
실 기록화인 「대사례도」부터 단원檀園 김홍도金弘道, 1745~?, 기산箕山 김준
근金俊根, ?~?의 풍속도에 이르기까지 다양한 작품들이 남아 있지만 그중
가장 회화성이 뛰어나고, 개인적으로 활쏘기 그림의 대표작이라고 생각하

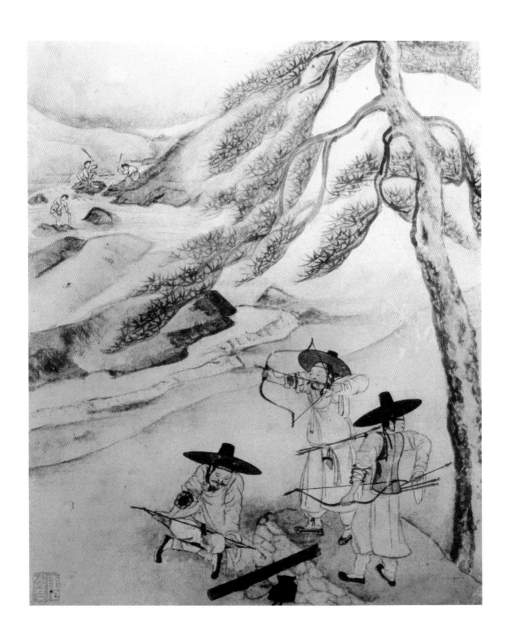

강희언, 「사인사예」(『사인삼경도첩』 중에서), 종이에 엷은 채색, 26×21cm, 개인 소장

는 작품은 담졸澹拙 강희언姜熙彦, 1710~84의 「사인사예士人射藝」입니다.

눈앞에 펼쳐진 것처럼

「사인사예」가 담긴 『사인삼경도첩士人三景圖帖』은 선비들의 사인시음士人詩吟, 사인사예, 사인휘호士人揮毫를 담은 것으로 글쓰기文, 활쏘기武, 그림 그리기 藝를 기록한 풍속 화첩입니다. 그림마다 강희언과 친분이 두터웠던 표암豹 菴 강세황姜世晃, 1713~91의 평론과 발문이 적혀 있어 회화사 연구에 중요한 자료이자 강희언의 치밀한 관찰력과 회화적 기량을 유감없이 보여주는 작품집입니다.

그림을 살펴보겠습니다. 전경 우측에 굵은 소나무 한 그루가 서 있고, 비스듬히 좌측으로 뻗은 나뭇가지 아래 갓을 쓴 선비 셋이 활쏘기를 하고 있습니다. 한 선비는 화살 두 개를 허리에 차고 활시위를 당겨 막 화살을 쏘기 직전이고, 다른 선비는 쏘고 난 다음인지 남은 세 화살 중 하나를 빼려고 하며, 나머지 한 명은 자리에 앉아 활을 만지고 있습니다.

●몰골법 沒骨法
몰골법은 물상(物像)의 뼈(骨)인 윤곽 필선이 '빠져 있다(沒)'는 뜻에서 붙은 이름으로, 윤곽선 없이 색채나 수묵을 사용하여 형태를 그리는 것을 말한다.

●●구륵법 鉤勒法
구륵법은 몰골법과 대조되는 형태로 선으로 윤곽선을 그리고 그 안을 먹이나 색으로 채우는 화법이다.

소나무 기둥은 윤곽선이 없는 몰골법●으로 그린 후 먹의 농담만으로 자연스럽고 부드러운 껍질을 표현했고, 가지는 구륵법●●으로, 솔잎은 푸른색 선염으로 여러 기법을 혼합하여 능숙하게 표현했습니다. 나뭇가지를 개울과 토파土坡 방향과 같이 사선으로 그려 전경과 후경을 자연스럽게 구분하여 원근법의 효과를 높였습니다. 전체

강희언, 「사인사예」 부분 김홍도, 「빨래터」(『단원풍속화첩』 중에서),
 종이에 엷은 채색, 28×24cm,
 국립중앙박물관 소장

적으로 편안하면서도 부드럽고, 깔끔한 색감으로 산뜻한 느낌을 주는 강희
언의 회화적 특징을 고스란히 보여줍니다.

　소나무 상단과 우측 가지를 잘라낸 것은 대상의 공간감을 화폭 너머로
까지 확장하려 한 화가의 의도로 보입니다. 또 좌측 가지의 넉넉한 길이와
풍성한 잎들은 그 아래의 활 쏘는 인물에 시선을 집중시키는 효과가 있습
니다.

　「사인사예」의 좌측에 멀리 보이는 빨래하는 아낙들은 김홍도의 「빨래터」
의 아낙들과 매우 흡사한 표현이어서 주목됩니다. 푸른색 치마를 허벅지까
시 올리고 빨래 방망이를 든 두 명의 아낙과 빨랫감을 짜는 아낙의 삼각형
구도는 두 그림의 공통적인 표현으로, 강희언과 김홍도의 회화적 교류를 짐

작케 합니다. 힘껏 치켜든 방망이로 그림의 현장감은 높아지고 철썩하는 소리가 들릴 것만 같습니다. 빨래터의 소리를 시각화한 것은 활 쏘는 곳에서의 침묵과 묘하게 대립됩니다. 예부터 활 쏘는 곳에서는 '습사무언習射無言'이라 하여 활을 쏠 때는 말을 삼가할 것을 강조했습니다. 남과 여, 양과 음, 침묵과 소리. 강희언은 이렇게 대비법을 슬며시 풀어놓았습니다.

활 쏘는 선비들과 빨래터 사이의 낮은 언덕과 둔중한 바위는 먹의 농담을 달리하여 경중을 표현하는 음영법으로 구사되었습니다. 이런 원근법과 음영법은 조선 후기에 전해진 서양 화법의 요소입니다. 강희언은 천문, 지리를 관찰하고 연구하는 관상감 직책을 오래 수행하였고 그로인해 당시 중국을 통한 과학, 천문, 기술 유입에 민감할 수 있었을 테니, 다른 화가들보다 그 영향을 빨리 받아들인 것이 아닐까 싶습니다.

그림은 선체적으로 사선 구도이지만 구성이 안정되었고, 활 쏘는 모습이나 빨래하는 모습이 마치 현장을 보고 스케치한 것처럼 생생히 표현되었습니다. 원근법과 음영법, 전통 기법 등이 자연스럽게 혼재되었고, 관념적인 중국풍에서 벗어나 우리 고유의 모습을 그대로 담았습니다. 진경시대 인물화의 특징이 완연한데 선비와 아낙 들의 복장과 우산 모양의 소나무도 전형적인 조선의 것입니다. 여기에 활 쏘는 모습의 사실성이 더해져 생동감 넘치는 명작이 탄생했습니다.

활 쏘는 자세를 주목하다

그림에서 가장 주목하게 되는 부분은 역시 주인공이라 할 수 있는 활을 쏘

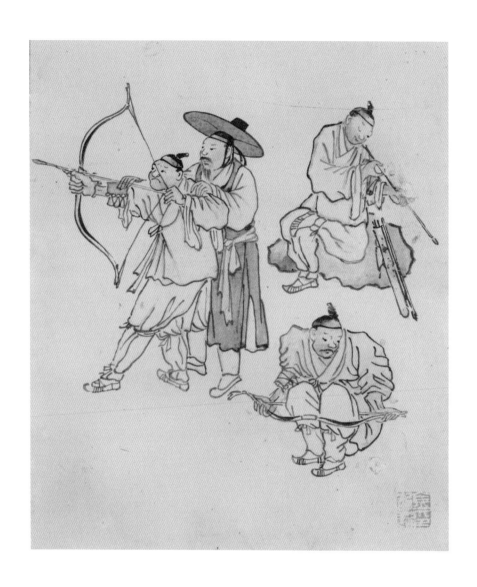

김홍도, 「활쏘기」(『단원풍속화첩』 중에서), 종이에 엷은 채색, 28×23.7cm, 국립중앙박물관 소장

강희언, 「사인사예」 부분

는 선비들의 사실적인 모습입니다. 갓을 쓴 선비 세 명이 삼각형 구도로 각자 다른 자세를 취하고 있습니다. 먼저 좌측의 앉아서 활을 만지는 선비는 시위를 활에 거는 모습인데 전통적으로 시위를 활에 걸 때는 그림처럼 양반 다리를 한 후 양 무릎에 활을 끼운다고 합니다. 이는 일본 활이나 서양 활과 달리 조선의 각궁은 쇠뿔, 나무, 힘줄 등을 여러 겹으로 만든 복합궁으로 탄성이 매우 강해 활시위를 걸기가 힘들기 때문입니다. 시위를 활에 거는 모습은 역시 김홍도의 「활쏘기」에서도 볼 수 있는데 이 역시 김홍도와의 회화적 교류라 할 수 있습니다.

사대射臺 위에서 활을 쏘기 직전의 선비는 왼손잡이입니다. 두 발의 화살이 허리띠에 달려 있습니다. 화살통이 있는데 왜 굳이 허리에 화살을 꼽고 있는 것일까요?

사대에 올라갈 때는 화살통을 가지고 올라가는 것이 아니라 화살을 허리춤에 꼽고 올라가 하나씩 뽑아 쏘는 것이 우리나라의 전통적인 활쏘기 방식입니다. 조선시대 활쏘기는 보통 다섯 발씩을 쏘는데 한 사람이 쏜 후 다른 사람이 쏘는 방식으로 진행됩니다. 활시위를 당기는 선비의 허리춤에 두 발이 남아 있으니 지금 쏘는 화살은 세 번째 화살이며, 새 활을 잡는 선비 또한

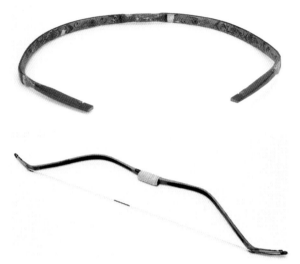

시위를 풀었을 때와
시위를 걸었을 때의 각궁 모양
그림 속 활은 전형적인 조선의 활로서 시위를
걸지 않았을 때는 원형이라 만궁이라고도
부르지만 시위를 걸면 복합궁으로 끝이
휘어진 완만한 W모양이 된다.

앞선 선비 다음에 쏠 세 번째 화살을 잡고 있는 모습이라는 것을 확인할 수 있습니다.

무엇보다도 가장 주목하게 되는 점은 활 쏘는 자세입니다. 사대에 올라선 두 선비의 발 방향은 11자도 아니고 정丁도 아닌 어중간한 모습입니다. 전통 활쏘기에서 발의 자세는 어깨너비로 벌린 정도나 팔八자 모양이 아닌 비정비팔非丁非八의 자세를 강조하는데 이는 그림과 정확히 일치합니다. 활 쏘는 이의 모습을 보면 무게중심이 살짝 앞쪽으로 기울어져 있습니다. 활쏘기가 단순히 팔의 힘으로 쏘는 것이 아니라 온몸의 탄성을 활의 탄성과 결합하여 쏘는 것임을 보여줍니다. 그렇기에 조선시대 활쏘기는 보통 120보(144미터)나 되는 거리를 쏠 수 있었고, 무관 시험에서는 150보(180미터)까지 쏠 수 있었습니다. 현재 올림픽 양궁 거리가 70미터 정도라고 하니 참으

로 놀랍습니다. 또 도포의 소맷자락이 활에 걸리지 않게 하기 위해 팔뚝에 완대를 표현한 것도 사실적입니다. 완대를 두른 팔을 볼 때 두 사람은 왼손잡이고, 한 사람은 오른손잡이임을 알 수 있습니다. 이러한 표현들에 대해 강세황은 이 그림의 발문을 이렇게 적었습니다.

편안할 때 연습하고 위태할 때 사용하니, 연북인硏北人, 문인 등 문필에 종사하는 사람은 매우 부끄러울 것이다. 우리나라의 이러한 광경이 여기에서 극에 달했다.

당대 예원의 총수라 불리던 표암에게 표현의 사실성이 극에 달했다는 칭찬을 받았으니 강희언은 매우 기뻤을 것입니다. 이처럼 「사인사예」는 진경시대 인물풍속화의 사실성을 제대로 보여줍니다.

활쏘기의 기원을 찾아서

우리나라는 고대부터 활쏘기에 특출난 민족입니다. 중국에서 우리 민족을 지칭하던 동이족東夷族의 이夷자는 큰 대大와 활 궁弓의 합자로 사람이 활을 들고 있는 모양을 본뜬 글자입니다. 또한 고구려 시조인 주몽朱蒙은 원래 이름 추모鄒牟에서 유래된 것으로, 이는 '활을 잘 쏘는 사람'이라는 뜻의 부여식 표기입니다. 『삼국사기』에는 주몽이 일곱 살 때 대나무로 만든 활로 파리를 잡았다는 기록이 있습니다. 주몽, 즉 동명성왕 다음 왕인 유리왕도 신궁으로 전해지는데 활을 쏘다 아낙의 물동이에 구멍을 내고 다시 진흙환을

「수렵도」, 무용총 현실 서쪽, 고구려, 4세기 말~5세기 초, 중국 길림성 집안현
말을 탄 채 몸을 뒤로 돌려 쏘는 배사법이 표현되었다.

쏘아 구멍을 막았다는 이야기가 전해집니다.

『구당서舊唐書』에는 고구려의 사학기관인 경당扃堂에서 독서와 활쏘기를 가르쳤다는 기록이 있고, 고구려를 침략했던 당나라 태종도 고구려 양만춘이 쏜 화살에 한쪽 눈을 잃었다고 합니다. 그래서인지 고구려 고분벽화에는 활을 쏘는 장면이 여러 번 등장합니다. 가장 유명한 무용총의 「수렵도」부터 덕흥리고분 앞방 남쪽 천장의 「사냥도」, 널방 서벽에 마상궁술놀이를 묘사한 「마사희도馬射嬉圖」, 약수리고분 앞방 서벽의 「사냥도」, 장천1호분의 「수렵도」 등에서 볼 수 있듯이 고구려는 왕과 고관이 직접 활을 쏘고 가르쳤습니다. 그 후 남북국시대를 지나 고려, 조선에 이르기까지 활과 관련된 기록은 수없이 등장합니다.

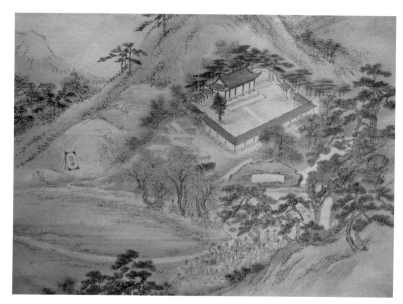

김홍도, 「활터」, 종이에 엷은 채색, 32×43.5cm, 고려대학교박물관 소장

　조선시대에 활과 관련된 일화가 가장 많은 왕은 조선을 건국한 태조 이
성계입니다. 『태조실록』에는 건국 전 홍건적 침입 때 적장 나하추를 활로
쏘아 죽였고, 왜구와 싸울 때는 왼쪽 눈만 골라 맞추어 왜구들을 벌벌 떨게
했다고 합니다. 위화도회군의 명분에서도 우기雨期라 궁노의 부레풀이 녹
아서 불가하다고 했으며, 만년에 태종이 보낸 신하를 활로 죽인 '함흥차사
咸興差使'의 고사도 역시 활과 관련된 일화입니다. 그 뒤로도 궁궐에서는 궁
중연사宮中燕射나 대사례大射禮를 통해 임금과 신하가 함께 활을 쏘는 행사
를 시행해 잘 쏜 신하에게 상을 내리고 부진한 신하에게 벌주를 내리는 등
활쏘기를 통해 상하 군신 간의 결속을 돈독히 하곤 했습니다.

　임진왜란의 영웅 이순신 장군도 명궁의 반열에 오를 만큼 활을 잘 쏘았

고 언제나 활쏘기를 강조했습니다. 『난중일기』에 활쏘기에 대한 기록이 무려 270차례나 나오고, 임진년 3월 28일자에는 열 순 즉, 50발 중 42발을 명중시켰다는 기록으로 볼 때 명궁으로 불러도 손색이 없습니다.

조선의 역대 왕들 중 가장 활쏘기 실력이 뛰어난 왕은 정조였습니다. 열 순 화살 50발로 49중 하기를 열두 번이나 했으니 거의 신궁이라 불릴 만한 실력입니다. 사실 한 발의 실수도 못 맞춘 것이 아니라 임금보다 못 쏠 신하들의 체면을 생각해 하늘로 쏘았다고 하니 가히 놀랄 만합니다.

공자는 "어진 것은 활쏘기와 같다"라고 말했고, 『예기』에는 "자주 행하여 덕행을 베푸는 수단으로 활쏘기만한 것이 없다"라고 씌어 있습니다. 노자는 『도덕경』에서 시위를 당길 때 활의 모습을 보고 "하늘의 도는 활을 당기는 것과 같다. 높은 쪽은 누르고 낮은 쪽은 올린다. 남으면 덜어주고 모자라면 보태준다"라며 "활의 모습이 하늘의 도와 같다"라고 했습니다. 그래서 신궁, 명궁을 선사善斜라 부르나 봅니다. 이처럼 활쏘기는 단순한 기예나 신체단련이 아니라 몸과 마음을 닦고, 자아실현을 위한 치열한 수련이었으며, 동맹체를 결속시키고 무인들만이 아니라 임금, 양반, 양민을 막론하고 누구나 권하고 즐겼던, 현대식 표현으로 하면 국민 스포츠였습니다.

다시, 활시위를 당기다

우리 민족에게 활은 특별한 의미가 있다는 것을 영화 「최종병기 활」을 통해 느낄 수 있었습니다. 그리고 그 전통이 아직도 면면히 흐르고 있기에 올림픽 8연패라는 전무후무한 기록을 달성하지 않았을까 생각합니다.

김준근, 「융복 입은 조신」, 19세기 후반 김준근, 「활 공부하고」, 19세기 후반

혹자는 지금의 양궁은 옛날의 국궁과 다르기 때문에 전통만으로 세계 양궁 제패를 논할 수 없다고 할지 모르겠습니다. 물론 양궁과 국궁은 활 모양, 쏘는 방법 등 여러 가지가 다릅니다. 하지만 현재 우리나라 양궁협회가 일제강점기 전통 궁술 연구 단체인 조선궁술연구회에서 출발해 조선궁도회로, 해방 후 다시 조선궁도협회, 대한민국 정부수립 후 대한궁도협회로 이름을 바꿨고, 이 대한궁도협회 주도로 1963년 국제양궁연맹에 가입한 것이니 전통 국궁의 축적된 힘이 어찌 양궁의 힘으로 이어지지 않았다고 단언할 수 있겠습니까?

1885년부터 1년 동안 한반도를 여행한 러시아 장교들이 쓴『내가 본 조선, 조선인』이라는 책에서는 "조선인들은 다른 사람들이 모방할 수 없을 정도로 활을 잘 쏘았다"라고 기록하고 있습니다. 19세기 한양 성곽 안팎에 활터만 마흔여덟 곳이 있을 만큼 활쏘기는 우리 민족의 생활 그 자체였습니다. 하지만 그중 대부분은 문헌으로만 존재하며 현재는 아파트와 빌딩숲에 가리거나 사라져버렸습니다. 게다가 전통 활쏘기는 우리 기억 속에서 희미해지고 고작 올림픽 때만 활쏘기를 구경할 뿐입니다.

과거의 전통과 문화는 현재와 무관할 수 없습니다. 강희언의 「사인사예」를 보면서 전통의 위력을 되새깁니다. 더불어 옛것을 아끼고 사랑하여 시대에 맞게 새롭게 계승하는, 그럼으로써 현재의 발전 원동력으로 삼자는 법고창신法古創新의 가르침도 다시금 생각해보게 됩니다.

셋.

삶을 포기하지 않는 생명력

정선, 「사직노송도」

누군가 우리나라 최장수 관료가 누구냐고 묻는다면 어떤 대답을 하시겠습니까? 난센스일지도 모르지만 제가 생각하는 답은 충북 보은에 있는 정이품 소나무입니다. 조선시대 세조 시절 어가가 지나갈 때 스스로 가지를 들어 올려 정이품 관직을 받은 후, 일제강점기와 대한민국에 이르기까지, 비록 명예직이지만 아직도 벼슬을 하고 있으니 누가 뭐라 해도 우리나라 최장수 벼슬아치라 부르지 않을 수 없습니다.

소나무 중에는 땅을 소유하고 있고, 그 땅을 사용하는 사람들에게 토지 사용료를 받으며 그 소득으로 장학금을 내는 소나무도 있습니다. 예천의 석송령石松靈이 바로 그렇습니다. 예천군 토지대장 소유자 이름란에 당당히 석송령이라 기재되어 있고, 매년 재산세도 꼬박꼬박 내고 있습니다. 벼슬도 하고 세금도 내는 소나무를 떠올리니 우리 민족의 소나무에 대한 각별한

예천 천향리 석송령, 천연기념물 제294호, 수령 약 600년
높이 10미터, 가지 퍼짐이 23미터가 넘는 모습이 키 작은 장사를 연상시킨다.
매년 재산세도 꼬박꼬박 내는 부자 소나무이자 장학금도 내는 지역유지다.

애정에 대해 생각하게 됩니다.

우리 옛 그림에도 소나무는 대표적인 모티프로 아주 오래전부터 그려져
왔습니다. 6세기 고구려 진파리 고분벽화에 등장한 이후 신라시대 솔거화
상이 황룡사 벽에 노송도를 그렸다는 『삼국사기』의 기록, 일본 묘안지 소장
의 고려시대 「세한삼우도」 등에서 소나무 그림의 오랜 역사를 확인할 수 있
습니다.

소나무 그림은 조선시대에 더욱 애호하여 임금 뒤에 늘 서 있던 「일월오
봉도」를 비롯하여 산수화, 문인화, 「호작도」와 「십장생도」 등의 민화뿐 아
니라 「화조도」, 심지어는 불화인 「나한도」와 「산신도」에 이르기까지 멋진
소나무를 셀 수 없을 만큼 많이 볼 수 있습니다. 사찰의 산신각에서 볼 수

있는 「산신도」는 아직까지 소나무 외에 다른 나무가 그려진 적이 없습니다. 이처럼 소나무는 하늘과 땅을 이어주는 우주목宇宙木(「일월오봉도」「산신도」), 장수와 길상(「십장생도」「송석도」), 지조와 절개(「세한도」「설송도」), 탈속과 풍류(「송계한담」「송하관폭」) 등 다양한 상징으로 그려져 왔습니다. 그중 함께 감상해보고 싶은 그림은 바로 겸재謙齋 정선鄭敾. 1676~1759의 「사직노송도社稷老松圖」입니다.

땅을 기어가듯 넓게 퍼진

정선은 처음으로 소나무를 단독 주제로 그린 화가입니다. 그의 「사직노송도」는 서울 경복궁 옆 사직동에 위치한 사직단社稷壇의 소나무를 보고 그린 것입니다. 이시다시피 사직단은 종묘와 더불어 조선의 상징적인 장소로, 땅과 곡식의 신께 제사를 지내며 백성의 풍요를 기원하고 임금이 직접 제사에 참여하기도 했을 만큼 중요한 의식을 행했던 곳입니다. 농경시대에 땅과 곡식에 대한 의식은 어떠한 이념과 신앙보다 강렬한 열망일 수밖에 없습니다. 그래서 경복궁 좌측에는 종묘를, 우측에는 사직단을 세워 백성들이 배를 주리지 않고 살아가기를 늘 염원했습니다.

　「사직노송도」를 보면 그냥 소나무 하나만 그려져 있습니다. 그런데 그 소나무는 우리가 흔히 보는 형태가 아니라 몸을 꼬며 땅을 기어가듯이 넓게 퍼져나가는 모양새입니다. 이런 소나무를 '처진 소나무'라 부르는데 우리나라 토종 소나무의 한 종류입니다. 앞에서 본 경북 예천의 석송령이 대표적인 예이며, 이와 비슷한 종류로 반송이라는 것이 있는데 그중 경기도 이

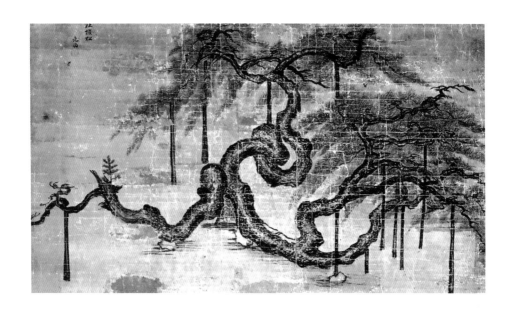

정선, 「사직노송도」, 종이에 채색, 61.8×112.2cm, 고려대학교박물관 소장

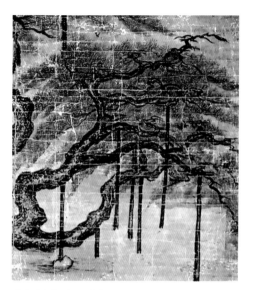
정선, 「사직노송도」 부분

천의 반룡송이 가장 대표적입니다.

처진 소나무들은 형태상 예천 석송령처럼 가지가 땅에 닿지 않도록 나무로 지지해놓아야 하는데 이런 표현까지도 그림에 정확히 그려진 것이 재밌습니다. 「사직노송도」의 솔잎은 푸르스름한 담채로 담백하게 그려졌으며 줄기와 가지는 세세하게 표현되었습니다. 전체적으로 솔잎보다는 구부러져 옆으로 퍼진 가지에 더욱 정성이 느껴지는데, 이는 정선이 말하고자 하는 화제이기도 합니다.

구도를 살펴보면 가지가 무성한 오른쪽에 비해 왼쪽이 빈약해 보여 그리 안정적으로 보이지 않습니다. 하지만 나무의 가운데 줄기 끝과 양쪽 줄기 끝을 각각 연결해보면 이등변 삼각형이 되어 정선이 균형을 고려했다는 것을 알 수 있습니다.

구성도 정선 특유의 대비를 기가 막히게 보여주고 있습니다. 왼쪽 줄기는 끝으로 갈수록 마르고 가늘어지는 소멸의 가지인데 꺾어지는 곳에 새로운 생명의 가지가 돋아나 생사의 대비를 나타냅니다. 가운데 가지는 처진 소나무 특유의 격렬한 용트림으로 굽이쳐 올라가다 양쪽으로 새의 날개처럼 평화롭게 펼치면서 격정과 평정의 대비로 마무리했습니다. 오른쪽 가지는 정성 들여 그린 잔가지들의 소밀疏密한 모습과 지지대로 약간 들어 올려 생기

는 공간감의 대비가 그림 보는 맛을 더해줍니다. 이러한 대비들은 주역에 통달하여 바위와 흙을 대비시켰던 겸재 산수화의 특징을 소나무 그림에서도 그대로 재현했다고 볼 수 있습니다.

무엇보다 이 그림이 뛰어난 이유는 둥치가 앞으로, 잎과 잔가지는 뒤로 물러나 있는 것처럼 표현한 것입니다. 이러한 모양의 처진 소나무는 본래 엉킨 잎과 잔가지 때문에 멀리서는 줄기가 확연히 보이지 않지만 정선은 마치 감상자가 나무 바로 앞에서 보듯 줄기와 가지가 펼쳐져 있는 것처럼 표현했습니다. 정선이 어떤 사물을 회화로 표현할 때 그저 보이는 대로 그리는 것이 아니라 눈으로 본 것을 재해석해서 그렸음을 보여주는 증거입니다. 정선은 이전 시기 관념화된 중국풍 그림이 아니라 자신의 눈을 거쳐 느껴지는 색과 모양을 우리나라 특유의 미감으로 보여주었습니다.

사직송은 어디에 있는가

「사직노송도」를 보면서 가시지 않는 오랜 의문이 하나 있었습니다. 과연 사직단에 있었다는 소나무는 어디에 심어져 있는 것인지, 그림만을 생각하면 크게 중요한 것이 아니지만 분명 실제로 존재하는 나무를 보고 그렸기 때문에 그 장소가 궁금했습니다. 여러 번 사직단을 찾아가 곰곰이 생각해보기도 했지만 단서를 찾을 수 없다가 우연한 기회에 실마리를 얻게 되었습니다. 사직단 관리소에서 근무하시는 문화재청 소속 선생님에게 『사직서의궤』의 존재를 듣게 된 것입니다. 그 길로 곧장

● 사직서의궤 社稷署儀軌
조선시대 사직단의 관한 기록으로 시설 상황, 각종 의식의 식례(式例), 의절(儀節) 및 사실(史實) 등을 담았다.

「사직서전도」(『사직서의궤』 중에서)

안양청
왕이 제례를 하기 위해 기다리던 곳이다.

도서관을 찾아가 확인하니 거기에 그렇게 찾던 소나무에 대한 기록이 있었습니다. 궁금증을 해결하고 뛸 듯이 기뻐했던 기억이 납니다.

「사직서전도社稷署全圖」를 보면 소나무는 바로 안양청과 지금은 없어진 월담 사이에 있었다는 것을 확인할 수 있습니다. 안양청은 사직단 정문에 들어서면 현재 오른쪽에 복원된 것으로서 왕이 제례에 참석할 때 대기하던 장소였던 만큼 사직단에서 대단히 중요한 건물입니다. 그래서 정성들여 가꾼 소나무를 그곳에 심어 왕이 감상할 수 있도록 한 것입니다.

굳세게, 다시 또 굳세게

소나무는 유독 햇빛에 경쟁적인 것이 특징입니다. 그래서 소나무끼리 서로 햇빛을 더 받고자 키 크기 경쟁을 하기에 소나무 밑에서는 다른 나무가 자라기가 쉽지 않습니다. 하지만 이 처진 소나무는 키가 크는 걸 포기하고 땅에 최대한 몸을 가깝게 밀착시키려 합니다.

곡식을 키우고 성장시켜 백성의 주린 배를 채워주는 땅에게 감사 의식을 거행하는 사직단에서 자신의 몸을 낮춰 땅에 순종하려는 사직송은 그야말로 딱 맞는 수종일 것입니다. 또 그 소나무를 그린 정선의 마음도 다르지 않았을 것입니다. 백성의 주린 배를 생각하며 뒤틀리고 꼬여도 끈질긴 생명력으로 삶을 포기하지 않는 자세를 떠올리지 않았을까요?

척박한 땅이나 바위, 자갈밭에서 더욱 자신의 생명력을 과시하는 소나무는, 유독 부침과 애환으로 거친 생활을 견뎌내야만 했던 우리 민족의 삶과 너무나 닮았습니다. 특히, 세상의 무게로 허리가 굽은 채 힘들게 버티고 있는 처진 소나무의 모습은 생활에 지쳐 있지만 그래도 오늘 하루 열심히 살아가고자 몸을 굽혀 살아가는 이 땅의 모든 백성들의 모습으로 비쳐졌을지도 모르겠습니다.

건축의 주재료가 목재이던 시절 소나무를 애용한 까닭은 소나무로 지은 집에는 늘 청향淸香이 그윽하고 수백 년이 지나도 기둥이나 서까래가 휘는 법이 없으며, 세월이 지나도 부드러운 무늬와 대패자국이 살아 있어 고색창연한 아름다움을 그대로 전해주기 때문이라 합니다. 한국인들은 이런 소나무로 지은 집에서 태어나 생솔가지를 금줄에 꽂아 탄생을 알렸으며, 보릿고개에는 소나무의 속껍질을 이용해 주린 배를 채우곤 했습니다. 초근목피草植木皮로 연명한다는 말이 있는데, 여기서 목피란 바로 소나무 껍질을 의미합니다. 또한 그 뿌리는 갖가지 한약재로 사용되며, 그 때문인지 항암 효과가 있다고 알려진 송이버섯은 소나무 이래에서만 사란다고 합니다.

소나무 열매와 껍질을 먹고 소나무 연기를 맡으며 살다가 죽으면 소나무 관에 담겨 소나무가 호위하는 묘역에 묻히는 등 우리 민족에게 소나무

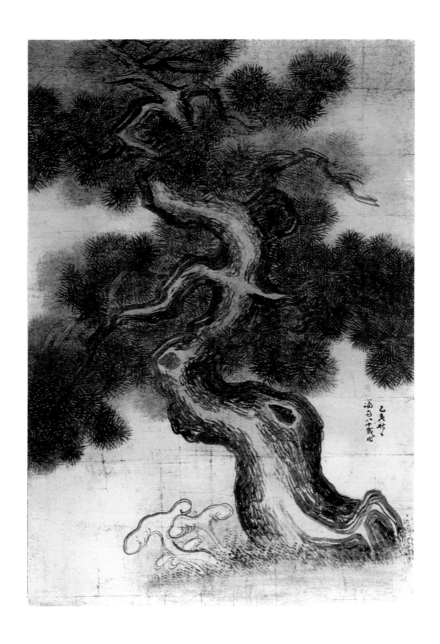

정선, 「노송영지」, 종이에 엷은 채색 147×103cm, 1755년, 개인 소장

는 너무나 특별한 존재입니다. 하지만 오늘날 소나무가 점점 죽어가고 있습니다. 소나무와 더불어 이젠 송충이도 사라졌습니다. 아마 우리 아이들 세대에는 송충이가 어떤 곤충인지 한 번도 본 적이 없는 아이들도 있을 것입니다. 소나무 에이즈라 일컬어지는 소나무재선충으로 병들어 죽고, 골프장 건설 등을 비롯한 난개발로 베어지고, 국립공원의 멀쩡한 나무를 몰래 뽑아 관상수, 정원수로 팔아먹는 도적들까지 가세하면서 오늘날 소나무는 때 아닌 수난을 당하고 있습니다.

솔방울 바람에 떨어져	松子隨長風
우연히 집 모퉁이에 자라났네.	偶然生屋角
가지와 잎 하루하루 커가고	柯葉日已長
마당은 하루하루 비좁아졌네.	庭宇日已窄
도끼 들고 그 밑을 두세 번 돌았어도	持斧繞其下
끝내 차마 찍어 없애지 못했네.	再三不忍斫
날을 택해 집을 뽑아 떠났더니	卜日拔宅去
이웃들이 미친놈이라 손가락질했네.	鄰里指狂客

'자기 마당에서 우연히 자라난 소나무를 차마 없애지 못하고 이사를 간다'는 이황중李黃中, 1803~?의 「소나무」에 담긴 마음을 우리는 이제 헤아릴 수 없게 된 걸까요? 솔이 빈성해야 나라가 번성한다는 가르침들을 한번쯤 되새겨보았으면 합니다.

넷.

오직 아는 자만이 이를 알리라

이인상, 「검선도」

어느 해 여름, 경기도 양주에 위치한 회암사檜巖寺와 회암사지檜巖寺址를 둘러보게 되었습니다. 개인적으로 회암사는 석사학위 논문 주제였던 18세기 조각승 상정尙淨의 「목조아미타여래좌상」이 봉안된 곳으로 나름 인연이 깊습니다. 아무튼 오랜만의 방문이라 사찰 뒤에 여러 승탑도 다시 살펴보고, 뒷산인 천보산도 오르며 새롭게 개장된 회암사지 박물관도 돌아볼 계획으로 나섰습니다.

회암사지에서 발굴된 유적을 보기위해 박물관에 들어섰는데, 뜻밖에 조선시대 문인화가 능호관凌壺觀 이인상李麟祥, 1710~60의 기획전시가 열리고 있었습니다. 2010년에 능호관 이인상 탄신 300주년 기념 특별전이 국립중앙박물관에서 개최된 이래 다시금 그의 작품을 제대로 감상해볼 기회가 없었는데, 예상치도 못한 전시에 산행과 답사의 피곤함은 잊고 그의 그림에

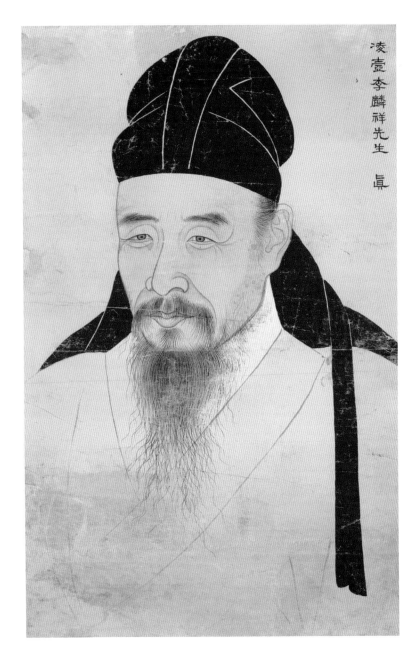

凌壺李麟祥先生 眞

작자 미상, 「이인상 초상」, 종이에 엷은 채색, 51.1×32.7cm, 국립중앙박물관 소장
한 치의 빈틈이 보이지 않는 그의 깐깐한 성정이 초상화에서도 고스란히 전해지는 듯하다.

빠져들었습니다.

이인상의 진면목을 찾아

조선 회화에 대한 글을 쓰면서 몇 번이고 이인상을 주제로 다루려고 하면 여러 가지 이유로 번번이 중도에 포기하곤 했습니다. 비교적 생애에 대해 잘 밝혀져 있고 작품도 많이 전하는데 막상 글을 쓰려면 여러 고민을 하게 됩니다.

먼저 어떤 그림을 소개해야 할지부터 막막해집니다. 조선 소나무 그림의 1인자로 「설송도雪松圖」를 소개하려니 이우복 씨가 『옛 그림의 마음씨』라는 자신의 책에서 김정희의 「세한도歲寒圖」를 능가하는 조선 문인화의 진수라고 극찬했던 「장백산노長白山圖」가 마음에 걸리고, 「장백산도」에 대해 글을 쓰려니 조선 회화사에서 유일하게 병든 국화를 그린 「병국도病菊圖」가 아른거립니다. 또 「병국도」를 소개하자니 그의 그림 중 흔치 않은 고사인물도이자 그의 자화상격인 「검선도劍僊圖」가 자꾸 눈에 밟힙니다. 매번 이렇게 어떤 그림을 고를까만 궁리하다가 그만 시간을 보내곤 했습니다.

사실 더 큰 고민은 따로 있습니다. 바로 그의 문인화의 진면목을 어떻게 설명하면 좋을지에 대한 것입니다. 한 점 속됨 없는 그 맑음을 어떤 낱말과 문장으로 표현해야 할지 난감해집니다. 그렇게 저의 문자향文字香의 부족을 절감하며 엄두를 내지 못하다가 전시장 입구에 마치 나를 위해 적어놓은 듯한 문구 하나를 보고 용기 내기로 했습니다.

"오직 아는 자만이 이를 알리라唯知者知之."

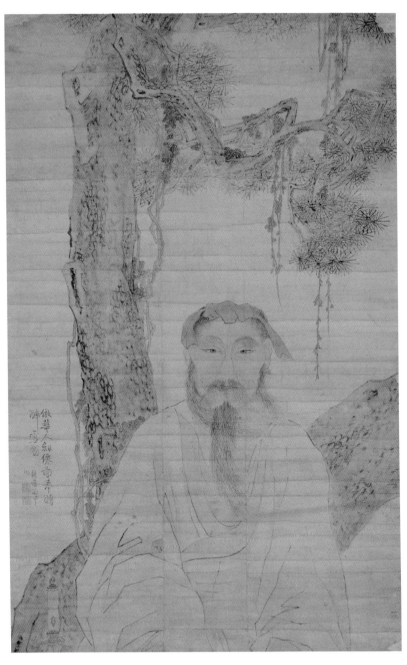

이인상, 「검선도」, 종이에 엷은 채색, 96.7×61.8cm, 18세기, 국립중앙박물관 소장

(좌)이인상, 「설송도」, 종이에 먹, 117.3×52.6cm, 18세기, 국립중앙박물관 소장
(우)김홍도, 「송하취생도(松下吹笙圖)」, 종이에 엷은 채색, 109×55cm, 18세기, 고려대학교박물관 소장
「설송도」는 눈 덮인 장송을 대담한 생략으로 긴장감을 입혀 맑은 정신세계를 잘 표현한 이인상의 대표작이라 할
수 있다. 화폭 중앙에 소나무를 배치하고 그 아래 바위를 두어 균형미를 살린 이인상식 화면 구성은 단원 김홍도
등 후대에 영향을 줄 정도로 매우 개성 있고 참신하다.

唯知者知之. 이 문장은 김재로金在魯, 1682~1759가 이인상의 각체를 모아 엮은 『능호필첩凌壺筆帖』 발문의 한 구절로, 그의 예술을 이해하고 인물 됨됨이를 아는 것이 쉽지 않다는 의미입니다. 그렇습니다. 그는 쉽게 몇 장의 글로 설명하기 어려운 선비입니다. 따라서 좀 부족한 설명이어도 작품 감상 그 자체만으로 의미가 있으며, 눈 밝은 독자들은 그것만으로도 그의 면모를 알게 되리라는 용기를 가지게 되었습니다.

「검선도」는 그의 많은 작품 중에서 「어초문답도」와 더불어 딱 두 점뿐인 도석인물화이고, 친구의 모습을 통해 본 본인의 자화상으로 보아도 될 만큼 매우 독특한 작품입니다. 그럼 먼저 「검선도」를 살펴보겠습니다.

그림 좌측에 소나무가 듬직하게 수직으로 서 있고 상단에서 오른쪽으로 가지가 펼쳐져 있습니다. 좌측 하단에서 시작된 다른 소나무는 비스듬히 인물 등 뒤로 뻗어 우측으로 사라집니다. 소나무가 이렇게 X자형으로 교차하는 구도는 이인상식 소나무의 전매특허입니다. 그의 소나무 그림 대표작이라 할 수 있는 「설송도」에서도 소나무가 교차하는 것을 확인할 수 있습니다. 소나무는 전체를 그리지 않고 끝이 생략되어 마치 클로즈업한 듯 긴장감이 느껴지는데 이는 「설송도」에서도 동일합니다. 두 작품이 비슷한 시기에 그려졌음을 보여주는 부분입니다.

우측으로 뻗은 가지는 심하게 꺾여 있음에도 불구하고 절묘하게 아래쪽에 여백을 만들고, 그 공간에 앉아 있는 인물에 집중할 수 있도록 잔가지를 흘러내렸습니다. 다소 날카롭게 내려오는 잔가지는 소나무 밑동에 세워둔 갈과 묘한 대조를 이루며 왠지 속세와는 다른 신성한 기운을 느끼게 합니다. 구륵법으로 능숙하게 표현한 기둥과 가지, 만만치 않은 풍상을 견디어 낸 것 같

은 휘고 꺾어진 가지와 옹이가 매우 개성 있게 표현되었습니다. 또 갈색과 먹색을 적절하게 섞은 잔가지, 진하고 엷음으로 두껍고 얇음을 자연스럽게 표현한 나무껍질, 청신함을 배가 시키는 잎의 푸른 선염 등 세부적인 묘사가 훌륭하고 배치도 적절합니다.

신선 같은 인물은 누구인가

편안하면서도 의젓한 모습으로 소나무 앞에 배치된 반신상의 주인공은 유건을 쓰고 헐렁한 도포를 입은 채 앉아 있습니다. 정지된 화면처럼 앉아 있는 모습과 좌측에서 불어오는 바람에 우측으로 흔들리는 유건과 머리카락, 수염이 묘하게 대비되면서 인물의 생동감을 불어넣습니다. 유건의 푸른빛은 소나무 잎의 푸른빛과 동일하여 마치 소나무와 하나가 된 느낌입니다. 의습선은 다른 이인상의 인물 표현에서 보이는 갈피의 고졸한 필선과는 대조적으로 부드럽고 유려합니다. 이인상의 고사인물도인「어초문답도」의 인물 표현과 비교하면 그 차이가 확연해집니다.

「검선도」의 인물은 속세의 현실적인 인물이 아닌 탈속한 신선이나 기인의 풍모입니다. 그런 느낌을 배가 시키는 장치가 좌측 하단의 칼입니다. 손잡이 부분만 짧게 표현된 칼은 이 그림에서 중요한 모티프이자 인물의 성격을 규정하는 열쇠입니다. 선비의 자부심과 긍지가 남달랐던 이인상이 왜 유학자에게 어울릴 것 같지 않은 칼을 그렸을까요? 화가는 그림 좌측 하단에 그 이유를 적어두었습니다.

이인상, 「검선도」 부분 이인상, 「어초문답도」 부분

중국인의 「검선도」를 모방한 이 그림을 취설옹에 그려 바칩니다.
종강모루에서 비 오는 날 그림.
倣華人劍僊圖 奉贈醉雪翁 鐘崗雨中作

 매우 공손한 표현의 관지款識로, 여기서 종강모루는 이인상이 현감으로
부임했던 곳이자 말년에 은거한 조선시대 음죽현 서쪽 설성의 위지를 말합
니다. 지금의 경기도 이천시 설성면과 장호원읍 사이 경계를 이루고 있는
설성산 부근입니다. 이인상은 1754년 이곳에 작은 정자를 마련하여 생활하

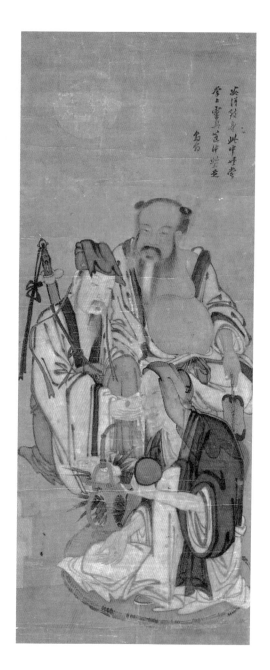

김홍도, 「협사수심」, 종이에 엷은 채색, 13×22.4cm, 18세기, 간송미술관 소장
협사수심은 '협사가 마음을 닦다'라는 뜻으로, 두건과 칼은 여동빈의 트레이드 마크이다.

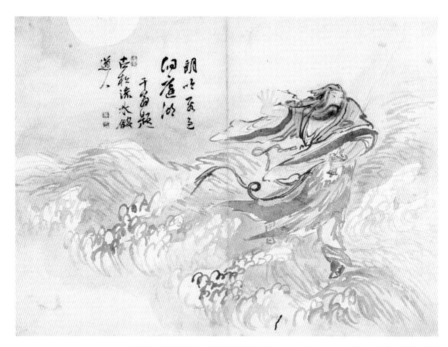

이인문, 「동정검선」, 종이에 엷은 채색, 41×30.8cm, 18세기, 간송미술관 소장
조선시대 다양한 검선도 작품 중 여동빈의 모습을 가장 역동적으로 표현했다.

다 생을 마감했습니다. 따라서 이 그림은 1754년 이후에 그려진 작품이라는 걸 알 수 있습니다. 여기서 언급한 검선은 당나라 때 신선인 여동빈呂洞賓으로 추측됩니다.

여동빈은 당나라 의종懿宗, 재위 860~873 때 진사 시험에 낙방하여 장안의 화류계에서 노닐다가 종리권鍾離權이라는 신선을 만나 득도한 것으로 알려져 있으며, '비검飛劍'을 사용하여 잡귀와 역신을 퇴치했다고 합니다. 그래서 중국에서는 여동빈을 표현할 때 반드시 칼을 지물持物로 삼았습니다. 또한 여동빈은 시문에도 뛰어나 문무를 겸비한 인물로 알려져 있습니다. 이

런 도교적 내용은 조선시대 문인들에게도 전해져 가장 인기 있는 신선 중 하나로 등장하게 되는데 이인문李寅文, 1745~1821, 김홍도, 김득신金得臣, 1754~1822 등의 신선도에서도 칼을 소지한 여동빈의 모습을 확인할 수 있습니다.

김홍도의 「협사수심俠士修心」은 언덕에 편안히 기대어 마음을 닦고 있는 검선의 면모를 담았습니다. 한줄기 필선으로 눈, 눈썹, 코, 수염을 그렸고 옷주름은 다소 복잡하게 표현했습니다. 생각에 잠겨 있는 모습에서 이인상의 작품과 동일하게 신선의 자기수양의 깊이를 보여줍니다. 여러 필선의 변화를 통해 신선의 초월적 풍모를 잘 살렸으며, 두건을 두르고 칼을 가진 자가 여동빈임을 보여줍니다.

여동빈은 그의 주요 활동 무대였던 동정호를 건너가는 모습으로 많이 묘사되었습니다. 이인문의 「동정검신洞庭檢仙」은 달밤에 바람이 거세게 부는 가운데 검을 쥐고 동정호를 날고 있는 여동빈의 모습을 충실하게 담았습니다. 거친 파도와 옷자락이 펄럭이는 역동적인 모습에서 조선 선비들이 추구했던 호연지기가 절로 느껴집니다. 특히 바람에 나부끼는 수염은 이인상의 「검선도」를 떠올리게 하는데, 이는 여동빈의 특징 중 하나로 봐도 좋겠습니다.

취설옹과 검선

다시 이인상의 「검선도」로 돌아가겠습니다. 이 그림을 받은 취설옹은 누구일까요? 18세기에 '취설醉雪'이라는 호를 사용한 인물은 유후柳逅, 1690~?가

유일합니다. 유후는 이인상과 같은 서얼 출신으로 1748년 조선통신사행에
서기로 참여했으며, 안기찰방安奇察訪 등 낮은 벼슬을 역임했습니다. 하지만
그 학문과 기개가 대단했다고 알려진 선비로 이인상이 매우 따르고 존경했
던 인물입니다. 유후를 존경했던 이유를 서얼이라는 동질감 때문이라고 평
가하는 사람도 있으나 유후 역시 이인상과 마찬가지로 그 정신적 지향에
있어서 다분히 불의에 타협하지 않고 강직한 인간형으로 짐작됩니다.

청장관青莊館 이덕무李德懋, 1741~93의 시평집인 『청비록』에는 "유후에
대해서 청구淸癯하고 소한蕭閒한데다 수염이 아름다워 헌걸찬 선인의 기
상이 있었다. 정묘년(1747)에 통신사 서기의 일원으로 일본에 갔는데, 장
중莊重하고 위의가 넘치는 그의 태도에 일본 인사들이 모두 공경하고 조심
스러워했다"라는 기록이 남아 있습니다. 또 조선 후기의 실학자 성해응成海
應, 1760~1839은 유후를 "이미 80여 세의 나이가 되어 수염은 눈처럼 하얗
고 붉은 볼을 지니고 있어 멀리서 보면 마치 신선과 같았다"라고 언급한 것
으로 보아, 그는 긴 수염의 신선 같은 풍모의 소유자로 생각됩니다.

인물도를 누군가에게 그려주는 경우, 화가가 그림을 받는 사람의 풍모를
염두에 두고 그렸을 것은 자명한 사실입니다. 또 유후는 고고하고, 장중하
고, 강개한 인물이었습니다. 그래서 평생 가난했지만 결코 현실과 타협하거
나 비굴하게 굴지 않았습니다. 바로 이런 점이 칼에 대한 각별함이 있었던
이인상의 시선에서 보았을 때 유후야말로 검선의 기개와 다름없었을 것입
니다. 하지만 이 그림은 유후의 모습만 표현한 것일까요? 그렇게 보기에는
최가인 이인상의 인품과도 너무나 닮아 있습니다.

이인상은 숙종 36년(1710) 경기도 양주 회암면에서 아버지 이정지李挺

之, 1685~1718와 어머니 죽산 안씨 사이에 차남으로 태어났습니다. 자는 원령元靈이며 호는 능호관, 보산자寶山子, 보산인寶山人, 종강첩부鐘岡蟄夫, 운담인雲潭人 등을 사용했으며, 백발이 성성한 모습으로 시를 읊으며 산책을 했기 때문에 백발선인白髮仙人으로도 불렸습니다. 고조부는 효종 때 영의정을 지낸 이경여李敬輿, 1585~1657로 명문가였지만 증조부 이민계李敏啓, 1637~95가 서자여서 이인상 역시 서얼로, 양반사회에서 신분적 제약을 받을 수밖에 없었습니다.

그는 이러한 신분적 한계를 극복하기 위해 진사과進士科에 합격하여 비록 음서蔭敍로 관직에 올랐지만 하급직을 맴돌며 생활고를 겪을 수밖에 없는, 세속의 기준으로 보면 한미한 생활을 할 수밖에 없는 형편이었습니다. 이러한 생활 속에도 철종 때 우의정을 지낸 박규수朴珪壽, 1806~76는 이인상에 대해 "거공넝유鉅公名儒로 그의 청조淸操와 고절高節은 당시 사대부사회에서 크게 존중을 받았다"라고 기록하고 있을 만큼 그를 큰 유학자로 인정했습니다.

이인상의 모습을 언급한 기록들은 상당히 많이 남아 있는 편입니다. 동갑내기 친구 황경원黃景源은 그의 묘지명에 "사람됨이 강직하고 곧아서 남과 마음이 잘 맞지 않았으며, 아첨해서 세상에 출세하는 것을 허락하지 않았다"라고 적었으며, 이덕무는 이인상이 어느 선비와 대화하다가 정치적 견해가 다른 인물이 오자 자신이 더럽혀질까봐 자리를 피했다는 일화를 전하고 있어, 그의 완고함이 어느 정도인지 짐작케 합니다. 또 김종수金鍾秀는 『능호집』의 발문에서 "이인상은 기이한 선비로 몸이 수척하고 목이 길었으며 수염과 눈썹이 모두 하얗다. 산보할 때는 언제나 시를 읊조렸기 때문에 멀

리서 보면 마치 백발 선인같이 보였다"라고 말했습니다.

　이인상 스스로도 어린 시절부터 칼을 좋아했다고 고백하며 본인을 늙은 검객에 비유하는 시를 쓰기도 했습니다. 「검선도」는 존경하는 유후의 풍모와 기개를 중국의 검선에 비유하여 그린 후 증정한, 유후의 초상화격인 그림입니다. 하지만 세상의 불의를 싹둑 잘라버리는 칼의 상징성을 좋아했고 강개하고 완고했던 이인상 자신의 자화상이라고 볼 수도 있습니다. 따라서 「검선도」는 그림을 그린 자와 받은 자 사이의 강렬한 존재 의식의 교감을 표현한, 조선회화사의 특별한 페이지를 장식하는 뛰어난 작품이라 할 수 있습니다.

늘 깨어 있어야 함을

이인상은 1754년, 45세에 종강모루에 은거합니다. 조선시대 선비들이 입으로만 은거를 얘기하면서 늘 관직과 권력에 목숨을 걸 때 이인상은 음죽현감을 끝으로 칩거를 단행했습니다. 이때 그는 자신의 의지와 각오를 글귀로 남겼습니다.

　　작은 누대는 내가 있을 만하고 은거하는 데는 좌우명이 있도다.
　　꾸밈이 실제보다 우세하지 않고 행실은 명예를 좇지 않는다.
　　말은 속되지 않고 읽는 것은 단지 경서일 뿐이다.
　　담담하게 벗을 받아들이고 옛것을 본받는 것을 법으로 삼는다.
　　궁핍해도 천명을 어기지 않으리니 꿈에서도 또한 맑을지어다.

小樓容吾 潛居有銘
文不浮實 行不徇名
語不入俗 讀不出經
澹以得朋 師古爲程
窮不違命 夢寐亦淸

　　스스로 채찍질하며 올곧게 살고자 누구보다 노력했던 이인상에게도 친인과 벗 들의 죽음은 피할 수 없었습니다. 친구 오찬^{吳瓚}, 1717~51이 북쪽 땅 유배지에서 죽었을 당시에는 이인상이 너무 통곡하여 빈사 상태에 이를 정도였으며, 집이 없는 자신을 위해 남산에 집을 마련해준 두 친구 송문흠^{宋文欽}, 1710~52과 신소^{申韶}, 1715~55도 이어서 사망하자 더욱 실의에 차게 됩니다. 피붙이보다 더 가까운 친구들이 곁을 떠난 것입니다. 1757년에는 아내 덕수 장 씨가 세상을 떠났습니다. 그는 "숙인은 오직 애써 나를 도우셨습니다. 집안의 굶주림을 잊고 내 책을 팔지 않았으며 추워도 불태워버리지 않았습니다"라며 눈물의 애도사를 적었습니다. 또 그 해 가르침을 받던 김진상^{金鎭商}, 1684~1755, 민우수^{閔遇洙}, 1696~1756가 연이어 타계하고, 가장 절친한 이윤영^{李胤永}, 1714~59마저 떠나자 더욱 외롭고 쓸쓸해집니다. 이때는 이인상 본인도 병색이 깊어 장례식에도 참석하지 못하고 누워 아이들에게 운을 떼우게 하고 시를 짓는 것이 고작이었습니다. 그가 남긴 마지막 시 「가을날 아이들을 시켜 운을 부르게 하며 함께 부르다」에 그의 심회가 고스란히 담겨 있습니다.

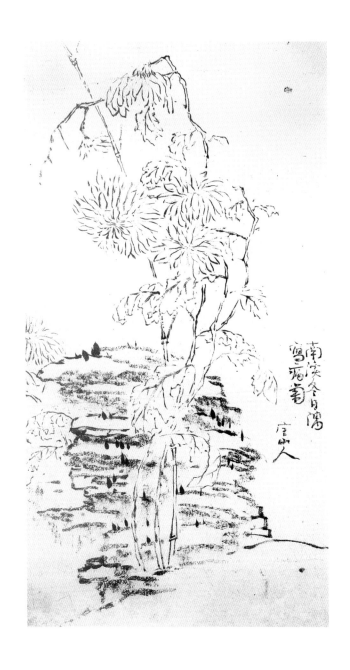

이인상, 「병국도」, 종이에 먹, 28.5×14.5cm, 18세기, 국립중앙박물관 소장
「병국도」는 암각화 이래 한국미술 역사상 유일하게 병들고 시든 국화를 그린 작품이다.

가을에 이르도록 찾아오는 벗도 없고 秋至無賓友

청소해놓은 깨끗한 방만 바라본다네. 掃看一室淸

게으른 구름은 늙은이의 흥을 씻어가고 懶雲消老興

떨어진 낙엽은 허명을 쓸어가네. 敗葉掃浮名

　　이렇게 쓸쓸한 시와 딱 어울리는 그림이 「병국도病菊圖」입니다. 이인상의 최후의 그림으로 추정되는 「병국도」는 메마른 갈필의 필선으로 꺾이고 고개를 숙인 국화를 표현했습니다. 인생의 마지막 시듦을 염두에 둔 듯 느껴집니다. 하지만 거칠지만 진한 먹으로 그린 바위 때문인지 한편으로는 국화가 영원히 시들지 않을 것 같습니다. 그가 떠나고도 남아 있을 굳센 기개를 상징하는 듯합니다. 하지만 어떤 강개한 기개와 기상도 병과 외로움에는 장사가 없다는 듯 이인상은 50세인 1760년 마침내 풍진 세상과 작별합니다. 추사 김정희가 아들 상우에게 문자향 서권기書卷氣를 배우려면 이인상의 글씨와 그림을 잘 살펴보라고 했던, 그 위대한 조선 문인화가는 그렇게 쓸쓸히 삶을 마감합니다.

자신의 의지대로 살다

21세기 전 세계가 24시간 실시간으로 소통하고, 소통을 위한 통신 디바이스가 넘쳐나는 세상에 '은거'와 '은일'이라는 단어는 어울리지 않을 수도 있습니다. 돈이 되는 길로만 모든 사람이 달려드는 시류에 삶의 원칙과 지조라는 것은 결국 뒤처지는 일이고 패배와 맞닿은 것인지도 모릅니다. 하지만

세월이 바뀌고 세상이 변해도 변하지 않는 것이 있습니다. 바로 언제나 자신의 마음을 닦고 복잡하고 험한 외부 환경에 짓눌리지 말고 자기 의지대로 살아가야 한다는 것입니다.

『능호필첩』 발문의 "이인상의 묘처妙處는 진함濃이 아니라 담담淡한 데에 있으며 익은 맛熟이 아니라 생생한 맛生에 있다"라는 김재로의 글처럼, 이인상은 스스로의 삶을 닦음으로써 예술적 성취를 피워냈습니다. 이인상에게는 서얼의 장애도 가난이라는 고난도 아무런 제약이 되지 못했습니다. 칼을 옆에 두고 자신을 돌아보고 경계하며 늘 깨어 있어야 함을 실천한 인물, 곧고 푸른 소나무 아래에서 당당히 앉아 있는 인물, 그런 품격을 지닌 인물이 오늘날 더욱 그리워집니다.

다섯.

어느 우국지사의 초상

채용신, 「최익현 초상」

반독재·민주화운동인 1987년 6월 민주화항쟁, 그때 대학 1학년생이었던 저는 생애 처음이자 마지막으로 유치장에서 밤을 지새웠습니다. 내한민국 성인으로 진지하게 나라와 공동체의 앞날을 걱정했던 시기가 진하게 남아서인지 6월만 되면 '호국보훈의 달'과 더불어 국가, 호국영령, 애국지사 등 평소 잠시 잊고 있던 존재에 대해 다시금 생각하게 됩니다. 한편으로는 6월에라도 이런 생각을 떠올릴 수 있다는 것이 다행스럽기도 합니다.

순국선열과 호국영령에 대한 추모와 기념행사가 많은 6월이지만, 저는 그 많은 애국지사 중에서 상대적으로 관심을 덜 받는 분들이 바로 구한말 위정척사파 애국지사들이 아닐까 싶습니다. 그중에서도 저는 면암勉庵 최익현崔益鉉, 1833~1906 선생을 꼽습니다. 역사적으로도 중요한 인물이지만 조선 회화 초상화를 연구하는 데 있어서도 빠질 수 없기 때문입니다.

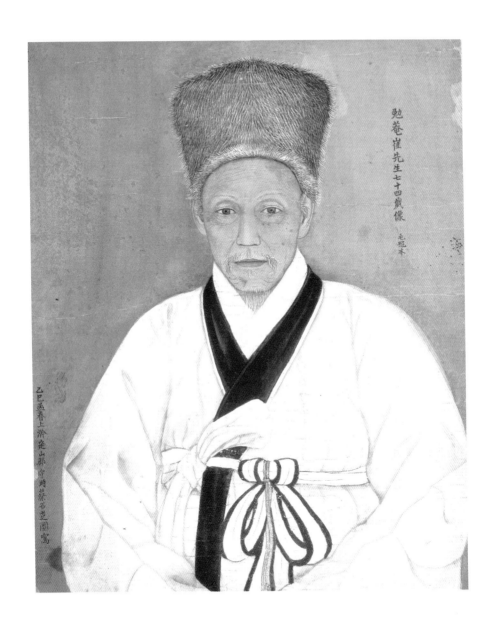

채용신, 「최익현 초상」, 비단에 채색, 51.5×41.5cm, 1905년, 보물 제1510호, 국립중앙박물관 소장

강직한 청년 관리, 권력에 비판을 퍼붓다

모든 초상화 감상의 핵심은 초상화의 주인공이 어떤 인물인지 알아보는 것에 있습니다. 그래서 그림을 감상하면서 주인공의 생애가 어떤 모습이었는지, 그 당시 그 주인공의 생각이 어떤 것이었는지를 느낄 수 있는 것이 좋은 감상법이라고 생각합니다.

최익현 선생은 경기도 포천 출생으로 본관은 경주慶州, 자는 찬겸贊謙, 호는 면암입니다. 어려서부터 총명하고 비범하여 9세 때 김기현金琦鉉에게 유학의 기초를 배우고, 14세 때 당시 도학자로 유명한 화서 이항로李恒老, 1792~1868 문하에서 공부했습니다. 소년이지만 그의 비범함을 알아차린 이항로는 다른 손님이 오면 최익현을 소개하면서 "이 아이는 장래가 크게 기대된다"라며 그를 아꼈다고 합니다. 그는 최익현에게 '낙경민직洛敬閩直'이라는 네 글자를 써주며 성리학의 정통을 계승하라 격려했으며, '힘쓰는 사람'이라는 뜻의 면암이라는 두 글자를 써주어 최익현이 호로 삼게 합니다.

최익현은 20세 때 청주 한 씨와 혼인을 해, 23세 때인 철종 6년(1855) 3월 별시 문과에 병과丙科 11등으로 급제하여 승무원 부정자로 관직 생활을 시작했습니다. 이후 순강원 수봉관, 사헌부 지평, 사간원 정언, 신창 현감, 사헌부 장령, 승정원 동부승지 등 여러 직책을 거치면서 강직한 관리로서 두각을 나타냈습니다.

조선 14대 국왕 선조의 후궁인 인빈 김 씨의 묘역인 남양주 순강원의 관리를 책임지는 수봉관(종9품)에 재직할 때, 나라 의식을 관장하는 예조판서가 금지 구역을 묘로 쓰는 것에 관여하자 직접 그를 찾아가 "어찌 나라 녹을 받는 대신께서 국법을 어기시려 합니까?"라고 호통 친 일화는 매우 유명

합니다. 종9품 미관말직이 정2품 예조판서에게 찾아가 잘못을 따진 것이니, 오늘날로 치면 문화재청 산하 어느 왕릉 관리소장이 국토부 장관 또는 부총리에게 가서 시시비비를 따진 것과 다름없습니다. 참으로 올곧고 강직한 선비가 아니면 할 수 없는 비판입니다.

신창 현감 때는 자신의 직속 상관인 충청도 관찰사의 잘못을 거듭 지적하다 인사고과에서 중급을 받자, 그날로 사직한 것에 대해 스승 이항로가 "최익현이 늙은 부모를 모시고 어린 자식을 키우려면 생계가 막막할 텐데도 거취를 선뜻 결정했으니 주자朱子의 글을 잘못 읽지는 않았다고 할 만하다"라고 평가했습니다. 또 정4품 사헌부 장령 시절에는 당시 최고 권력가인 대원군의 경복궁 중건과 당백전을 비롯한 가혹한 세금추징을 비판했고, 승정원 동부승지 시절에는 흥선대원군의 실정을 비판하며 하야를 요구하는 강력한 상소를 수차례 올려, 결국 대원군이 물러나고 고종이 친정을 하는 데 결정적인 역할을 했습니다. 하지만 그로 인해 부자간의 이간질을 시켰다는 반대파의 모함으로 제주도로 귀양을 가기도 했습니다.

도끼를 들고 상소를 올리다

최익현의 강직한 성품은 망국의 길로 들어서는 조선의 운명 앞에 가만히 있지 못했습니다. 운요호 사건의 계기로 1876년 1월 굴욕적인 조일간 병자수호조약(강화도조약)이 체결되자, 도끼를 지니고 광화문 앞에 잎느려 조약을 파기하고 화의 철회를 요청하는 「지부복궐척화의소持斧伏闕斥和議疏」를 상소합니다.

그런데 도끼는 왜 등장할까요? 도끼는 무엇인가를 자르는 도구입니다. 단순히 자신의 뜻을 보여주는 강력한 상징으로 도끼 상소를 올리는 것이 아닙니다. 도끼는 임금의 강제적 물리력과 다름없습니다. 그래서 도끼는 왕이나 세자가 종묘제례 등 중요한 의례를 할 때 입는 구장복九章服에 문양으로 새겨지거나 방석, 병풍에 새겨지기도 합니다. 한마디로 왕의 생사여탈권을 상징합니다. 그래서 도끼 상소는 상소를 받아들이지 않는다면 자신의 목을 쳐달라는 강력한 의미로, 삶과 죽음에 개의치 않는 자만이 할 수 있는 것입니다. 고려시대 우탁, 조선시대 최익현의 상소 등 역사적으로도 몇 번 등장하지 않을 만큼 매우 드뭅니다.

최익현은 이 도끼 상소로 흑산도에 유배되었다가 1879년에 풀려납니다. 그 후 1895년 8월 명성황후 시해사건이 일어나고, 11월에 김홍집 내각의 단발령이 내려지자 포천군 내의 양반들을 모아 국모의 원수를 갚고 "내 목은 잘라도 내 머리칼은 자를 수 없다"는 내용으로 유명한, 「청토역복의제소請討逆復衣制疏」를 올리며 단발령 반대 운동을 주도합니다. 그 활동으로 붙잡혀 감금되어 있다가 1896년 2월 아관파천으로 친일내각이 붕괴되자 풀려났습니다. 그의 선봉적인 반일활동 이후 전국적으로 반일상소가 잇따르고 반일의식이 고취되었으며, 최익현은 일본 헌병대에 의해 수차례 구금되고 강제 송환당하는 등의 과정을 반복했습니다.

73세의 고령에도 불구하고 최익현은 1905년 10월 을사늑약이 체결되자 본격적인 반일항쟁과 을사5적을 처단하는 의병활동을 결심합니다. 1906년 1월부터는 본격적으로 의병을 조직해 일제관공서를 습격하고 무기를 탈취하는 등 의병 무장활동에 돌입했습니다. 그의 의병대는 태인, 정읍, 곡성, 순

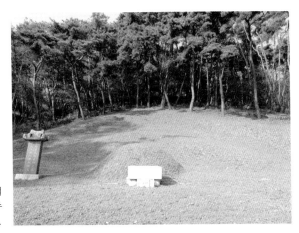

충남 예산 광시면 관음리의
최익현 묘, 부인 청주
한 씨와 함께 묻혔다.

창 등에서 주민들의 열렬한 지지와 환영을 받으며 한때 의병 수가 900명을
넘기도 했습니다. 하지만 제대로 된 기초 군사훈련조차 받지 못한 수준으로
정규군과 일제의 무력을 꺾을 수는 없었습니다. 결국 최익현은 그 해 6월,
의병장 열두 명과 함께 붙잡혀 서울로 압송되었고, 일본군사령부로 넘겨져
끈질긴 회유와 심문을 받지만 이에 굴하지 않고 저항하다가 대마도에 유배,
감금되고 맙니다. 그곳에서 일본이 최익현에게 친일과 단발을 강요하자 그
는 쌀 한 톨, 물 한모금도 왜놈의 것은 먹고 마시지 않겠다고 단식투쟁을 시
작합니다. 일제는 최익현의 죽음이 불러올 파장이 염려되어 단발 강요를 철
회했고, 그의 건강을 염려한 고종의 만류로 단식을 중지했으나 그동안의 고
생과 감옥 생활로 몸이 엉망이 되어버렸습니다. 결국 큰 병을 얻은 최익현
은 1906년 12월 30일, 그토록 사랑하는 조국에 돌아오지 못한 채 일본 땅
대마도에서 눈을 감고 말았습니다. 그의 나이 74세 때입니다.

이듬해 1월 그의 유해가 대마도에서 바닷길을 건너 부산항으로 들어왔

습니다. 유해를 실은 배가 항구로 들어오자 부산시민 남녀노소 1천여 명이 울부짖었고, 유해가 이동하는 장소마다 수많은 시민들이 통곡했습니다. 장례는 전국에서 수천 명의 선비들이 모여 유림장으로 치러졌고, 많은 선비들이 만가輓歌를 지어 올렸습니다. 특히 『매천야록』의 저자 황현黃玹, 1855~1910은 "고국에 산 있어도 빈 그림자 푸르를 뿐, 가련타 어디메에 임의 뼈를 묻사오리"라며 비통한 심정을 글로 남겼습니다. 최익현의 죽음은 민족적 울분과 더불어 힘이 있어야 나라도 되찾을 수 있다는 자각이 자리 잡는 계기가 되었고, 향후 항일운동의 밑거름이 되었습니다.

어진화사 우국지사의 불굴을 그리다

이제 초상화를 자세히 살펴보겠습니다. 그림은 정면관正面觀, 앞에서 바라본 모습으로, 허리까지만 그린 반신상입니다. 정면관은 채용신蔡龍臣, 1850~1941 초상화의 양식적 특징 중 하나로, 그는 대부분의 초상화를 정면관으로 표현했습니다. 정면관은 얼굴을 살짝 돌린 모습인 7,8분면 초상보다 훨씬 그리기 어려운데 얼굴의 굴곡과 명암을 표현하기가 까다롭기 때문입니다. 하지만 채용신은 얼굴 묘사에 자신감을 보이며 정면관을 고집했습니다.

의복은 학창의라고도 불리는 심의로 유학자의 기본 복장이며, 이 옷은 소매가 넓고 검은 비단으로 가를 두르는 것이 특징입니다. 의복 표현 기법은 선보다는 면을 강조하여 양감을 부각시켰고, 고름과 띠의 입체감도 잘 살려 매우 박진감이 넘칩니다.

얼굴은 전통적 기법과 서양식 음영법을 둘 다 사용했는데 어두운 갈색

을 기조로 윤곽과 이목구비는 좀 더 짙
게 그렸습니다. 눈썹은 얇고 성글게, 눈
동자는 진채로, 주변은 담채로 그림으로
써 전통 기법을 사용했습니다. 불그스
름하게 표현된 눈 주위는 주인공의 답
답함과 슬픈 분노감을 전하는 것 같습
니다. 또 육리문[•]에 입각한 무수히 많은
붓질로 안면을 그리면서 콧날과 광대뼈
부분은 붓질을 줄여 입체감을 높였습니
다. 콧대와 눈두덩이를 다른 곳보다 밝
게 그린 것은 서양화법에서 말하는 하
이라이트 효과로 볼 수 있을 것입니다.
전체적으로 극세필을 이용하여 가는 주
름, 검은 반점까지 꼼꼼히 그려 털 한 오
라기도 놓치지 않겠다는 화가의 세심함
이 엿보입니다.

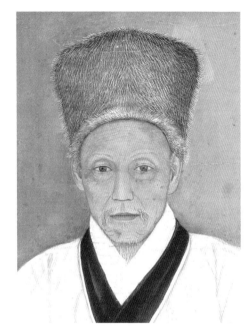

채용신, 「최익현 초상」 부분

● 육리문 肉理紋
조선 후기 서양화법의 유입으로, 안
면을 그릴 때 입체감을 드러나도록
근육결에 따른 피부 방향으로 잔 붓
질을 가하는 음영 표현 기법이다.

사냥꾼 모자를 쓴 유학자

「최익현 초상」은 여러 최익현 초상화 중 그의 성격을 가장 잘 보여줍니다.
이 그림을 처음 보았을 때 단연코 먼저 눈에 띄는 것은 털모자입니다. 이런
털모자를 모관毛冠이라 부르며, 그러한 연유에서 이 그림을 '모관본'이라 부

勉菴崔先生七十四歲像 毛冠本

乙巳孟春上澣定山郡守時蔡石芝圖寫

릅니다. 그런데 겨울철에 사냥꾼들이 추운 야외 활동을 위해 주로 쓰는 이런 모자는 유학자의 복장인 심의와는 전혀 어울리지 않습니다. 마치 양복에 수영모를 쓴 것처럼 어색합니다. 그렇다면 채용신은 왜 털모자를 쓴 유학자의 모습을 그렸을까요?

그림 우측 상단에 쓰인 "면암 최 선생 74세상 모관본 勉庵崔先生七十四歲像 毛冠本"을 보아 이 그림이 1905년에 그려졌다는 것을 알 수 있습니다. 또 좌측 하단의 "을사맹춘상한정산군수채용신사 乙巳孟春上澣定山郡守時蔡石芝圖寫"라는 기록으로 을사년 음력 정월 초순 정산군수 채용신이 그렸음을 밝히고 있습니다. 최익현이 대마도에서 순국한 것이 1906년이니, 순국 한 해 전 생전에 그려진 초상화임을 알 수 있습니다.

음력 정월은 한겨울이라 털모자를 쓴 것이 크게 이상할 리는 없습니다. 그러나 유학자를 사냥꾼의 모습으로 그렸을 때는 그만한 이유가 있을 것입니다. 채용신은 유학자 최익현이 아닌 의병장으로서 면암의 풍도風度를 부각시키고자 했을 것입니다. 여기서 흥미로운 것은 1905년 정월은 최익현 선생이 아직 의병활동을 시작하기 전이라는 사실입니다. 최익현의 의병활동은 1906년 1월부터 시작하여 6월에 체포될 때까지 6개월의 짧은 기간이었습니다. 그렇다면 채용신은 최익현의 미래를 어찌 짐작했을까요?

그림을 그린 채용신은 여러 번의 어진화사로 고종으로부터 친히 '석강石江'이라는 호를 받을 만큼 당대 최고의 초상화가였습니다. 그는 1904년 12월 정산군수에 임명된 후 최익현의 장남 최영조의 청으로

아버지의 초상화를 그리기 위해 처음 최익현을 만나게 됩니다. 이때 그린 초상화가 현재 청양 모덕사에 소장되어 있는 「최익현 초상」입니다. 초상화 가로 최익현을 만난 채용신은 그의 용맹스런 기상과 충성심에 감복하여 그를 매우 존경했다고 합니다. 그와의 만남이 얼마나 채용신의 활동에 영향을 주었는지는 그 후 채용신의 작품을 살펴보면 확연히 알 수 있습니다.

최익현의 초상화를 그린 이후 채용신은 본격적으로 우국지사들의 초상화를 그리기 시작합니다. 최익현의 제자로 함께 의병활동을 하다 체포되어 대마도로 함께 끌려갔다 온 후 계속된 의병활동으로 거문도에서 단식 순국한 의병장 임병찬林炳瓚, 1851~1916, 최익현의 의병운동에서 재정을 담당했던 김직술金直述, 1850~1920, 전북 태인 사람으로 일제의 노인은사금을 거부하다가 일왕모독죄로 갖은 고초를 겪고 군산형무소에서 스스로 목숨을 끊은 김영상金永相, 1836~1910, 정읍 부호로 동학농민혁명과 항일운동의 자금줄 역할을 했던 창암蒼岩 박만환朴晚煥, 1849~1926, 한일합방 소식을 듣고 다량의 마약을 삼켜 순국한 매천 황현, 노사 기정진의 손자로 명성황후 시해 후 의병을 일으켜 장성, 나주 등지에서 싸운 의병장 기우만奇宇萬, 1846~1916, 3.1운동에 참가한 후 독립운동단을 조직하여 활동하다 체포되어 15년형을 복역한 후 중국에 망명하여 독립운동을 하다 순국한 궁인성弓寅聖, ?~? 등 이들의 초상화에서 채용신의 심정과 시대를 바라보는 시선을 느낄 수 있습니다.

채용신은 첫 번째 초상화를 제작하기 위해 최익현을 만났을 때, 이미 그의 의병활동에 대한 강한 의지를 확인하고 그 기상에 걸맞게 털모자상을 그렸을 것입니다. 따라서 면암의 모관본은 망국의 위기를 극복하려는 우국

有明朝鮮國勉菴崔先生七十三歲像

채용신, 「최익현 초상(정장 관복본)」,
비단에 채색, 1905년, 청양 모덕사 소장

채용신, 「박만환 초상」,
비단에 채색, 142.5×73.2cm,
1910년, 서울역사박물관 소장

지사의 순결하고 굳은 의지를 훌륭하게 표현한 것으로 나라의 보물로 지정될 이유가 충분합니다.

애국지사의 마음

항상 구한말 위정척사론에 입각해 치열하게 항일운동을 했던 애국지사들에 대한 관심이 사회적으로 너무 부족하다고 생각했습니다. 이러한 무관심의 배경에는 위정척사론을 쇄국정책으로 이해하여, 개방이 필요한 시대 흐름에 역행했던, 진부한 입장으로 치부해버리는 단순함이 존재합니다. 하지만 위정척사론은 단순히 쇄국이냐 개방이냐만의 문제로 볼 수 없습니다. 쇄국도 개방도 우리의 힘으로 해결해 나가야 한다는 자주적인 입장이 핵심이기 때문입니다.

개방이 언제나 절대적으로 옳은 방향인지는 오늘날에도 여전히 생각해 볼 문제입니다. 호국의 달은 잊어도 외부의 위협이나 침략으로부터 나라를 보호하고 지킨다는 호국은 절대 잊지 말아야 합니다. 일본에 의해 36년 동안이나 나라를 빼앗겨 수많은 고통과 수탈을 당했고, 이념의 대립으로 강대국 간 대리 전쟁으로 동족 간에 씻을 수 없는 고통을 주고받았으며, 금수강산 산하가 초토화된 것은 그리 오래된 과거가 아닙니다. 또 지나간 시절을 떠나서 21세기 세계 패권을 유지하려는 미국과 새롭게 굴기로 일어서는 중국, 호시탐탐 제국의 향수를 잊지 못하는 러시아와 일본 사이에 위태롭게 서 있는 대한민국의 현실은 호국의 의미를 잊으면 안 된다고 일깨워주고 있습니다.

옛 초상화 한 점을 통해 오늘날 호국의 의미와 우리의 현실에 대해 다시금 생각해보게 만드는 「최익현 초상」. 비록 국토는 작지만, 이 작은 나라를 지키기 위해 굳세게 시대를 살아갔던 애국자들의 마음만은 그 어떤 국가와 민족보다 크고 넓음을 다시금 상기시켜 줍니다. 최익현 선생이 대마도에서 순국 직전 남긴 「충국시忠國詩」는 그래서 더욱 마음에 내려앉습니다.

백발을 휘날리며 밭이랑에 일어남은　　皓首奮畎畝

초야에서 불타는 충성코자 하는 마음　　草野願忠心

난적을 치는 일은 사람마다 해야 할 일　　亂賊人皆討

고금이 다룰소냐 물어 무엇 하리오.　　何須問古今

늦은 밤 퇴근길 어두운 골목의 가로등,
산책길에 반갑다고 손 흔들어주는 나뭇잎들.
코끝이 싸할 만큼 차갑지만 정신을 맑게 해주는 신선한 공기.
늘 곁에 있지만 무심코 지나치던 것들이 고맙게 느껴지는 날이 있습니다.
그럴 때면 '그래, 나에게는 이런 응원군들이 있었어'라고
혼잣말을 하며 가슴에 고마움을 담습니다.

옛 그림에도 그런 응원군들이 있습니다.
무심코 쳐다보는 광고판에서, 풍속화를 본떠 그린 민속주점의 소품에서,
지폐나 상품권 도안을 보다 문득 그림이 내 마음을 노크할 때가 있습니다.
내가 몰라봤구나. 옆에 늘 있었지만 내가 미처 알아채지 못했구나.
내게 먼저 다가와준 그림들이 이제는 소중한 비밀을 살며시 풀어놓고 배시시 웃습니다.

2부

가슴에
무얼 담고
사는가

여섯.

헐렁함 속에 담긴 배려

김홍도, 「윷놀이」

지금과 달리 과거 성북동 간송미술관에서는 일 년에 두 번 특별 전시가 열렸습니다. 그때마다 단원 김홍도나 혜원 신윤복의 풍속화 앞에 많은 관람객이 몰려 어깨너머로 작품을 보던 기억이 떠오릅니다. 어떤 그림에서든 당대의 생활과 모습을 엿볼 수 있지만 그중 유독 풍속화는 당대의 풍속 그 자체가 그림의 주제였기에, 그 시대를 이해하는 데 미술이 중요한 사료가 될 수 있다는 점을 보여줍니다. 그 덕분에 저 역시 친숙하게 옛 그림을 접하고 또 좋아하게 되었습니다.

단원 김홍도의 풍속화는 작품마다 이야기가 풍성하고 흥미로우며 곳곳에 해학과 휴머니즘이 진하게 배어 있습니다. 그중 제게 좀 특이한 이유로 관심을 불러일으키는 작품이 있습니다. 『단원풍속도첩檀園風俗圖帖』 열세 번째에 수록된 「고누놀이」라는 이름으로 알려진 「윷놀이」라는 그림입니다.

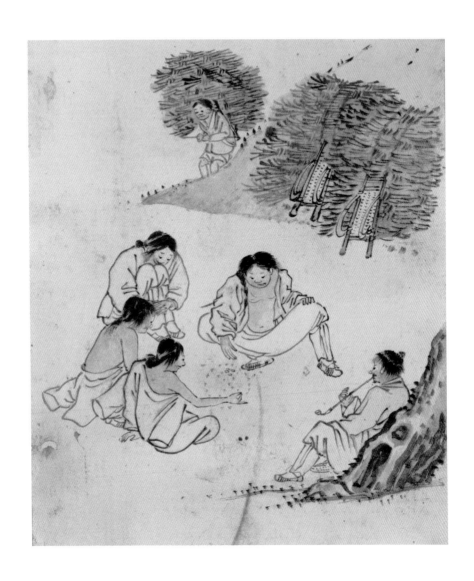

김홍도, 「윷놀이」(『단원풍속도첩』 중에서), 종이에 엷은 채색, 28×23.9cm, 보물 제527호, 국립중앙박물관 소장

당연한 것에 의문 품기

한여름 한바탕 일을 마치고 쉬고 있는 아이들이 무엇인가에 열중하여 놀고 있습니다. 이 그림은 당시 서민들의 노동과 휴식을 한 화면에 보여주는 풍속화의 목적에 충실한 작품입니다. '고누놀이'라는 이름으로 세상에 알려졌고 교과서에도 「고누놀이」라고 소개되었습니다. 그러나 국립민속박물관의 장장식 학예연구관은 박물관 월간지 『민속소식』(2008년 7월호)에서 그림 속의 놀이가 고누놀이가 아닌 윷놀이라며, 그림의 이름을 고쳐야 한다고 발표했습니다.

그 소식을 접하고 저는 사실의 진위여부와 상관없이 매우 즐거웠습니다. 누구나 아무런 의심 없이 믿고 있는 부분에 의문을 제기한다는 것은 그 자체로 매우 큰 용기이며, 특히 이런 용기는 학문을 하는 사람들뿐 아니라 우리 모두가 가셔야 할 지세라고 생각하기 때문입니다. 모든 사람이 '그렇다'고 할 때 혼자서 '아니오'라고 말할 수 있는 용기 말입니다.

사실 이 같은 주장이 처음은 아닙니다. 그 해 한 언론에서 '그림이 있는 조선풍속사'를 연재하던 부산대 강명관 교수도 이 그림을 "고누놀이라 보기에는 좀 이상하다. 윷놀이 하는 그림이 아니겠는가?"라며 의문을 제기한 적이 있습니다. 그 후로 지금까지 줄곧 그림의 제목을 「윷놀이」로 바꿔야 한다는 주장이 나오고 있지만, 그전까지 그 어떤 미술사학자도, 단원 김홍도 연구자들도 의심을 하지 않았습니다. 그런데 교과서에도 「고누놀이」라고 소개된 보물 제527호의 그림을 그 기사 덕분에 다시 제대로 볼 수 있게 된 것입니다.

어딘지 이상한, 그래서 자꾸 보게 되는

농사꾼 아이들이 힘든 나무일을 마치고 집으로 돌아가기 전에 잠깐 휴식 삼아 놀이를 벌입니다. 그림을 전체적으로 둘러보면 십대 후반 정도로 보이는 아이들이 다섯이고 장년이 한 명, 도합 여섯이 등장합니다. 아이 하나는 지게에 나무를 가득 지고 모퉁이를 돌아오고 있으며, 유일한 어른은 자기만큼 나이든 노송에 기대어 담배를 피우고 있습니다. 비스듬히 기대 편하게 앉아 있는 것을 효과적으로 보이기 위해 나무도 기울여서 그려놓았습니다. 장년과 노송을 동일한 이미지로 표현한 것입니다. 쓱쓱 그린 몇 개의 굵은 선만으로 노송을 효과적으로 표현하니 역시 김홍도라 할 수 있습니다.

담배를 물고 있는 장년은 놀이하는 아이들을 보면서 아마 동무들과 함께했던 추억을 떠올리고 있는지도 모르겠습니다.

그림 한가운데 네 명의 아이들이 둘러앉아 놀이에 열중하고 있습니다. 앞가슴을 풀어 헤치고 앉아 있는 아이와 우측 어깨를 들어낸 채 좌측 어깨에만 옷을 걸치고 등을 보이고 있는 아이가 대결하는 듯 보입니다. 앞섶을 풀어 헤쳐 놓은 자세가 자신만만해 보입니다. 놀이에서 승리하기 직전인 것 같습니다. 앞에 앉은 두 명을 상대하고도 남을 만큼 의기양양합니다.

등이 훤히 보이도록 윗옷을 허리에 감은

김홍도, 「윷놀이」 부분

김홍도, 「무동」과 「씨름」 부분
한 작품에서만 손 모양이 잘못 표현되었다면 실수라고 볼 수 있지만
여러 작품에서 비슷한 표현이 등장한 것으로 보아 작가의 의도성이 엿보인다.

아이는 옆 친구와 꽤나 가까운 사이인 듯 딱 붙어 있습니다. 친구의 위기가
안타까운지 역전할 묘수가 없나 살펴보는 것 같습니다. 그 위쪽으로 다리
를 안고 있는 아이는 중립적으로 보이며 자신은 답을 알고 있다는 듯 빙그
레 웃음을 띕니다. 원래 바둑이나 장기는 제3자가 보면 더 잘 보이는 법이
지요.

　그런데 어깨를 드러낸 아이의 손을 보니 뒤로 짚은 손 모양이 잘못 그려
져 있습니다. 같은 풍속도첩에 수록된 「무동」의 해금연주자, 「씨름」의 우측
구경꾼에서도 보이는 표현입니다. 잘못된 손 모양이 하나였으면 실수려니
할 텐데 이렇게 여러 곳에서 보이는 건 작가의 의도가 담긴 것임이 분명해
보입니다. 인물 묘사가 뛰어난 김홍도가 이러한 표현을 할 리 없다는 측면

에서 틀린 표현 자체를 김홍도만의 독특한 서명으로 보기도 하며, 다른 한 편으로는 김홍도가 그림을 자세히 관찰한 사람들에게 주는 즐길거리라는 이야기도 있습니다. 김홍도표 개그코드라고 이해하면 될까요? 이유야 어쨌든 이 같은 논쟁은 그림 읽기를 더 풍부하게 해줍니다.

고누놀이일까 윷놀이일까

자, 이제 어떤 놀이인지 살펴볼까요? 일단 원래 제목이었던 고누놀이가 어떤 것인지 알아보겠습니다. 고누놀이는 땅바닥에 줄을 그어 고누판을 만들고, 작은 돌멩이나 나뭇조각을 말 삼아, 상대방의 말을 다 잡아내거나 못 움직이게 가두거나 혹은 상대방의 집을 먼저 차지하면 이기는 아주 오래된

(좌)개성 만월대 출토 고누놀이판
만월대에서 발굴된 고누놀이 선놀로 고려시대 힘든 축성 공사 중 휴식 시간에 인부들이 즐겼던 흔적이라 추정된다.

(우)경북 송림사 전돌의 참고누놀이판
경북 칠곡 송림사 오층전탑(보물 제189호)을 해체·수리할 당시 수습된 전돌(30×30cm)에 그려진 것이다.

김홍도,「윷놀이」부분
만월대 출토의 고누놀이판과는
사뭇 다른 모양이다.

윷판

민속 놀이입니다.

　지역별로 고니, 꼬니, 꼰, 꼰질이, 고누로 불리며 어원은 '고노다'라는 동사에서 온 것인데, 고노다→고노→고누로 변했다 합니다. 고노다의 뜻은 서로 말판을 뚫어지게 쳐다본다는 뜻의 '꼬누다'에서 유래된 것으로, 지금도 상대방을 뚫어지게 쳐다보는 것을 '꼬누어 본다' '꼬나본다'라고 하는 것과 맥을 같이합니다. 그런데 이 고누는 한자로 흔히 '땅장기'라는 뜻의 지기地碁라고 표기됩니다. 일제강점기에 일본인 민속학자 무라야마 지준村山智順, 1891~1968이『조선의 향토 오락』이라는 책에서 이 그림을 '지기지도地碁之圖'라고 이름 붙인 뒤 그동안 의심 없이 고누놀이라 불렀다는 것이 장장식 연구원의 주장입니다. 분명 일리가 있습니다.

　고누놀이가 얼마나 오래된 놀이인지는 확실치 않으나 경북 칠곡 송림사 오층전탑에서 수습된 전돌을 통해 추정해볼 수 있습니다. 이 전돌에는 참고

누놀이판이 새겨져 있는데, 오층전탑은 신라시대에 만들어져서 고려시대와 조선시대에 보수한 것입니다. 그러니 어쩌면 고누놀이가 신라시대에도 존재했거나 최소한 고려시대에는 행해진 놀이라는 것을 알 수 있습니다. 그만큼 고누놀이는 우리 민족에게 대중적이고 오래된 놀이임이 분명합니다. 지금은 이런 놀이를 하는 아이들이 드물지만 제가 어릴 적만 해도 방식과 모양은 조금 다르더라도 비슷한 놀이가 있었고, 그 원형이 바로 고누놀이가 아니었나 싶습니다. 하지만 '단원의 그림에서 나오는 놀이가 정말 고누놀이인가' 하는 의문은 고누놀이판과 그림의 모양이 다르다는 데에서 출발합니다.

고누놀이는 말판 모양에 따라 우물고누, 줄고누, 밭고누, 곤질고누, 참고누, 물레고누, 호박고누, 패랭이고누, 팔팔고누, 포위고누 등 그 종류도 매우 많지만 그림 속 고누놀이판과 같은 형태는 존재하지 않습니다. 많은 사람들이 그림의 고누놀이를 우물고누라 주장하는데 우물고누와는 큰 차이가 있습니다. 형태로 봐선 윷놀이의 말판과 똑같은 모양입니다.

윷의 재료는 무엇일까

판 위에 돌처럼 생긴 네 개의 물건도 윷놀이라는 주장에 힘을 실어줍니다. 윷은 네 개로 구성되며 나무를 길쭉하게 깎는 일명 가락윷을 일반적으로 사용합니다. 그런데 나무하러 산에 오른 아이들이 일부러 그런 윷을 가지고 왔을 리는 만무합니다. 보통 임시방편으로 밤을 윷 대용으로 사용하기도 하는데 이를 밤윷놀이라 합니다. 장 연구관은 그림 속 놀이를 밤윷놀이라 주장했습니다. 하지만 밤이라 주장하기에는 시기가 맞지 않습니다.

때는 바야흐로 한여름입니다. 밤은 가을 열매로, 한여름에 밤이 있을 턱이 없습니다. 여름에 조그맣게 열리는 경우가 있는지는 모르겠지만 상식적으로 여름과 밤은 어울리지 않습니다. 살구, 은행이나 소라를 이용하기도 했는데 은행도 밤처럼 10월에 열매가 열리고 산속에 소라가 있을 리만무하니 은행과 소라는 아닐 것입니다. 그렇다면 저 윷의 정체는 무엇일까요?

저는 살구 윷일 가능성이 높다고 추측합니다. 살구 씨는 옆으로는 넓적하면서도 둥그렇기에 반으로 잘라 윷으로 사용하기 쉽습니다. 또 살구는 봄에 꽃이 피고 여름에 열매를 맺습니다. 즉, 한여름 산에서 쉽게 얻을 수 있는 과일입니다. 한참 일한 후 살구를 따서 열매는 먹고 남은 씨를 이용해 윷놀이 한판을 벌이는 모습은 아닐까요?

김홍도, 「윷놀이」 부분
놀이를 하는 아이들 뒤로 지게를 지고 있는
한 아이가 보인다. 동무들을 만나러 온 것일까?

사실 윷놀이냐 고누놀이냐는 그림의 주제와 상관없습니다. 물론 제목과 관계된 것이라 정확히 밝히는 것이 중요하긴 하지만 단원 김홍도가 이 그림을 통해 말하고자 하는 바는 아닐 것입니다. 초등학교 교사이면서 옛 그림 관련 책을 다수 집필한 최석조 선생님은 『단원의 그림책』에서 이 그림을 "틈새, 헐렁함, 배려의 세 박자 춤곡"이라고 표현했습니다. 저는 이 표현을 접하며 무릎을 탁 치

고 말았습니다. 그림과 혼연일체가 되지 않으면 나올 수 없는 표현입니다.

　다시 그림을 보겠습니다. 지금껏 다루지 않은 한 인물이 있습니다. 바로 저기 멀리 지게를 지고 오는 아이입니다. 그 아이는 윷놀이에 열중하고 있는 아이들과 같이 산에 올랐을 것입니다. 그림 속 아이들은 전부 한 동네 동무들로 신분은 기껏해야 남의 땅을 빌려 농사짓는 소작농일 것입니다. 양반집 자제들은 서당에서 열심히 공부할 시간에 이 아이들은 지게에 올린 커다란 나무만큼이나 무거운 생활의 짐을 짊어지고 있습니다.

　일의 능력에는 차이가 있어 먼저 나무일을 마친 아이들이 있는 반면 조금 더디게 일을 마친 아이도 있을 것입니다. 하지만 그들은 동무입니다. 일을 일찍 끝냈다고 먼저 산을 내려가는 일은 있을 수 없습니다. 함께 올라왔으니 함께 내려가야 합니다. 일을 마친 후에 모일 장소는 미리 정해놓았을 것입니다. 먼저 도착한 아이들이 아직 오지 않은 동무를 기다리면서 윷놀이를 합니다. 힘든 노동 후 잠깐의 휴식입니다. 산을 내려가면 앞으로 또 다른 일이 그들을 기다릴 것입니다. 막간의 게임을 통해 힘겨웠던 일의 피로를 조금이라도 녹여냅니다. 어깨가 아픈 것도 잠시 잊어버립니다.

틈새, 헐렁함, 배려

이제 왜 "틈새, 헐렁함, 배려의 세 박자"라는 표현을 떠올렸는지 이해되실 것입니다. 조선의 아이들 대부분은 이럴 직부터 이렇게 힘든 노동을 해야만 했습니다. 지게 높이보다 몇 배나 더 많은 나무를 실어 날라야 했습니다. 지게가 인간이 만든 가장 완벽한 기구 중 하나라 하지만 어깨의 아픔까지 덜

김준근, 「윷뒤는 모양」, 종이에 채색, 16.9×13.1cm, 프랑스 국립기메동양박물관 소장
윷판을 중심으로 댕기머리를 한 아이들이 둘러앉아 있다. 얼굴이 가는 선으로 둥글게 묘사되었다.

어주지는 못합니다. 김홍도 역시 그런 현실을 잘 알고 있습니다. 보통 쓱쓱 그린 풍속도첩의 다른 그림보다도 지게 위 나뭇가지 하나하나를 차곡차곡 그리며 공들여 표현했습니다. 김홍도도 그들이 안쓰러웠던 모양입니다.

하지만 조선의 백성이 어디 호락호락한 백성입니까? 조선의 아이들이 힘들다고 울며 때나 쓰는 철부지들입니까? 「무동」의 아이처럼 신명 나는 아이들이고, 「씨름」의 엿 파는 아이처럼 생활력이 강한 아이들이지 않습니까? 그 힘이 지금도 내려와 「무동」의 아이는 비보이 춤꾼, 아이돌 그룹으로 한류를 이끌고 있고, 엿 파는 아이는 드라마 「미생」의 주인공들처럼 종합상사 세일즈맨이 되어 세계를 누비고 있지 않습니까?

우리 민족은 아무리 삶이 고단해도 지쳐 쓰러지기는커녕 더욱 굳세게 일어났습니다. 식민지와 전쟁으로 세계에서 손꼽히는 빈민국가였던 한국이 10위권의 경제규모를 자랑하는 국가로 성장할 수 있었던 것은 민족의 기개가 있었기에 가능했습니다. 우리 민족은 도무지 좌절을 모르고 잠깐의 휴식과 놀이를 통해 힘든 고통을 순식간에 날려버리는 낙천적인 기질을 타고났습니다. 또 삶의 여유와 동무에 대한 배려가 몸에 베어 있습니다. 앞서 있다고 잘난 체하기보다는 뒷사람을 기다려주는 마음씨 고운 민족입니다.

놀이와 노동, 젊음과 노년, 앞선 사람과 뒤처진 사람 등 옛 조상들의 모습을 가감 없이 보여주는 김홍도의 「윷놀이」. 윷놀이에 열중하며 동무를 기다리는 아이들을 보면서 현재 우리는 성공한 사람이 아직 성취하지 못한 사람들에게 얼마나 도움을 주고 있으며, 실패한 사람에게는 다시 일어날 용기를 북돋고 기회를 주고 있는지 이 그림은 우리에게 묻고 또 묻습니다.

일곱.

절로 미소를 머금게 하는

김홍도, 「서당」

5월을 떠올리면 괜스레 미소를 짓게 됩니다. 화창한 날씨에 걸맞게 참으로 즐거운 행사가 많기 때문입니다. 부모님의 무한사랑을 떠올리게 하는 어버이날이 있고 선생님의 은혜를 되새기는 스승의 날도 있습니다. 그래서 일년 중 5월은 카네이션 판매율이 가장 높은 달이기도 합니다.

부모들 입장에서 가장 신경 쓰이는 날은 역시 어린이날입니다. 더욱이 어린이날은 평상시 아이들과 많은 시간을 보내지 못하는 아빠들에게는 결코 그냥 지나칠 수 없는 날입니다. 놀이동산을 가든지 하다못해 만화영화라도 한 편 같이 보아야 하기 때문이죠. 이렇게 여러 행사가 있다 보니 5월은 월급쟁이 입장에서는 타격이 제법 있습니다. 기분 좋게 행사를 치르고 월말 날아온 카드 청구서에 끊었던 담배가 다시 간절해지기도 합니다.

아이들을 생각하면 떠오르는 그림이 한 점 있습니다. 너무나 유명하여 누

김홍도, 「서당」(『단원풍속도첩』 중에서), 종이에 엷은 채색, 26.9×22.2cm, 보물 제527호, 국립중앙박물관 소장

구나 알고 있는 그림, 바로 단원 김홍도의 「서당」입니다. 교과서에도 실린 터라 누구나 잘 알고 있을 만큼 유명한 그림이지만 그렇기 때문에 오히려 유심히 보지 않고 그 작품 가치에 비해 대충 스치듯이 보게 됩니다. 그런 의미에서 김홍도의 풍속도는 보면 볼수록 새로운 느낌과 감동을 주는 그림들이며, 바로 그 점이 언뜻 단순해 보이지만 명작이라고 부르는 이유가 아닐까 싶습니다.

훈장님과 아이들

훈장 어른을 중심으로 양쪽으로 아홉 명의 학생들이 앉아 있습니다. 헐렁한 유복에 검은색 허리띠를 둘러맨 훈장님까지 합하면 등장인물이 모두 열 명입니다. 그 열 명 중 그림을 보는 순간, 가장 먼저 눈에 들어오는 이는 서당의 책임 교사인 훈장과 대님을 풀며 울고 있는 아이입니다. 그 두 사람이 중심인물이기 때문에 둘 사이의 벼루함을 찐하게 그려 그곳으로 먼저 시선이 가도록 배치했습니다.

유건을 머리에 쓴 훈장님은 머리카락이 삐져나왔고 수염도 덥수룩합니다. 체격에 비해 옷이 큰 편이어서 옷 주름이 많이 잡혀 있습니다. 옷맵시가 뛰어나 세련된 감각을 보여주는 꽃미남도 아니고 과거에 내로라하는 벼슬을 했던 관료도 아닙니다. 조선의 시골마을 어느 곳에서나 볼 수 있는, 작은 서당의 약간 고리타분하면서도 지극히 평범한 훈장님입니다.

단원은 쓱쓱 붓질 몇 번으로 훈장님의 정체성을 단박에 눈치챌 수 있도록 했습니다. 그래도 인물 중에 가장 크게 그렸고 진한 먹으로 허리띠를 멋

지게 표현하여 마지막 자존심은 세워주고 있습니다. 훈장님 앞에는 평범한 형태의 서탁이 있고, 그 앞에는 펼쳐진 책이 있습니다. 한쪽이 접혀 있는 것으로 보아 누군가가 읽었던 것 같습니다.

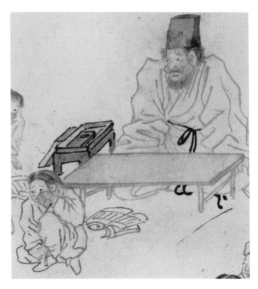

김홍도, 「서당」 부분

주인공으로 보이는 아이가 울고 있습니다. 왼손으로는 눈물을 훔치고 있고, 오른손은 왼쪽 발목에 대고 있습니다. 그런데 이 아이는 왜 울고 있을까요? 아마도 아이의 눈물은 서탁 앞의 가늘고 탄력 있어 보이는 매서운 회초리와 연관 있을 것입니다. 아이는 무슨 잘못을 했을까요?

단서는 떨어트린 책에 있습니다. 서당의 교육방법은 크게 세 가지로 나눌 수 있습니다. 『천자문』『동몽선습童蒙先習』 등 주요 서책을 읽고 외우는 강독講讀, 5언, 7언 절구 등의 글쓰기인 제술製述, 해서를 중심으로 행서, 초서로 이어지는 습자習字입니다. 그중에서 가장 중요한 교육 방법은 바로 강독입니다. 매일 정해진 분량을 외워야 다음으로 넘어가기 때문에 외우지 못하면 외울 때까지 반복시켰습니다. 아마도 울고 있는 아이는 그 고개를 넘지 못했나 봅니다.

회초리를 맞기 전인가? 맞은 후인가?

저는 예전부터 이 그림을 보면서 아이가 회초리를 맞기 전인지 아니면 맞은 후인지 궁금했습니다. 오랜 시간이 흐른 후에야 아이의 대님 모양과 자세에서 실마리를 얻을 수 있었습니다. 아이의 대님이 아직 풀려 있지 않고 결정적으로 아이가 훈장님을 등지고 있기 때문에, 회초리를 맞기 전 상황이라는 것을 추측할 수 있습니다.

옛날 서당에서는 전날 공부한 것을 외우는 복습이 공부의 시작이었습니다. 이때 훈장님에게 등을 보이고 돌아서서 암기한 내용을 소리 내어 외우는데 등을 돌리고 앉아 외운다고 해서 배송背誦이라 합니다. 어제 배운 문장을 외워보라는 훈장님의 이야기에 아이는 뒤돌아서기 마지막까지 책을 보았을 것입니다. 앞쪽에 펼쳐진 책이 아이의 최선을 말하고 있습니다. 하지만 아이는 뒤를 돌아섰지만 제대로 외우지 못했나 봅니다. 결국 훈장님은 종아리를 걷으라 했을 것입니다. 옆에 놓인 회초리를 보니 눈물이 안 날 수 없었겠지요. 그 아이를 바라보는 훈장님의 표정에도 안쓰러움이 묻어납니다. 비록 회초리를 들 수밖에 없지만 사랑하는 제자가 아니겠습니까?

학창 시절을 돌이켜보면 선생님과의 추억 중 가장 선명한 것은 체벌입니다. 지금은 모든 체벌이 금지되었지만 제 세대만해도 교육이라는 이름으로 선생님의 회초리는 훈육의 필수적인 도구였습니다. 그런 체벌이 교육지침으로 어떻게 규정되었는지는 잘 모르겠지만 최소한 조선시대에는 유교경전에 명확히 존재했습니다. 『서경書經』「순전舜典」에는 "회초리로 교육의 형벌로 삼는다"라고 적혀 있어, 당시에는 훈장님의 회초리가 그 필요성을 사회로부터 인정받았다는 것을 알 수 있습니다.

서당에 모여 앉아

다른 아이들의 모습도 재미있습니다. 무엇인가 답을 알려주는 듯한 아이, 고소하다는 듯이 웃고 있는 아이, 갓을 쓴 제법 나이 먹은 아이와 형에게 옷을 물려받은 듯 제 몸집보다 큰 옷을 입은 아이 등 모두 다른 표정과 모습으로 하나하나가 생동감 있게 그려져 있습니다. 우는 아이를 처다보면서 웃고 있는 아이들은 이미 시험을 마친 아이들일 것이고, 책을 뒤적이는 아이들은 다음 차례에 배송을 할 아이들일 것입니다.

아이들의 의복에서 재미있는 부분은 다른 아이들의 옷은 한숨에 그리듯 선을 길게 이어서 그렸는데, 우는 아이의 의복은 짧게 툭툭 끊어지게 그린 것입니다. 그렇게 표현한 이유가 아이의 심리상태를 나타낸 것이라는 동양미술 작가 조정육 선생님의 견해에 고개가 끄떡여집니다. 그러고 보니 앞에

김홍도,「서당」부분
의습선으로 아이들의 심리상태를 표현했다.

있는 제일 작은 아이의 옷은 구불구불하게 표현되었습니다. 혹시 앞으로 배송을 해야 하는 떨리는 심정을 옷자락에 담은 것은 아닐까요?

인물들의 둥그런 얼굴과 올챙이처럼 표현한 눈은 김홍도 특유의 화법입니다. 영리하면서도 순박한 모습의 이 아이들은 세상 누가 봐도 천생 조선의 아이들입니다.

이 그림의 또 다른 흥미로운 점은 갓을 쓰고 도포를 입은 양반집 자제와 더불어 무명옷을 입고 있는 중인 출신 아이들이 함께 공부하고 있는 것입니다. 김홍도가 활약하던 때는 계급 차별이 강하여 양반 자제와 중인 자제가 함께 공부하는 것이 자연스러운 시대는 아니었습니다. 심지어 그 이후 세대인 김구 역시 『백범일지』에서 아버지께 서당에 보내 달라고 졸랐지만 양반만 서당에 갈 수 있고 받아주더라도 멸시만 당할 것이라고 기록한 부분이 있습니다. 하지만 단원의 그림에는 반상의 구분이 없습니다. 가만히 생각해보면 참 이례적인 부분입니다. 당시가 상공업의 발달로 서서히 중인 계급이 성장하는 시기였고, 또 김홍도 자신이 중인 출신이었으니 교육에 대한 바람을 녹여넣은 것은 아닐까 조심스럽게 추측해봅니다.

치밀한 계산과 탁월한 구성

무엇보다도 「서당」의 탁월함은 구성에 있습니다. 등장인물들이 둥그렇게 둘러앉아 있어 자칫 답답해질 수 있는 구도를 훈장님과 갓을 쓴 아이 사이를 비우고, 그림 좌측 하단의 공간도 비움으로써 시원스럽게 소통되도록 했습니다. 그래서 회초리의 방향도 좌측 하단을 향해서 그린 것입니다. 이러한 효과는 김홍

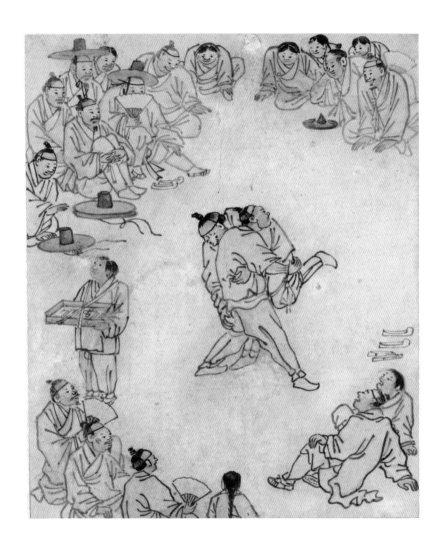

김홍도, 「씨름」(『단원풍속도첩』 중에서), 종이에 엷은 채색, 26.9×22.2cm, 보물 제527호, 국립중앙박물관 소장

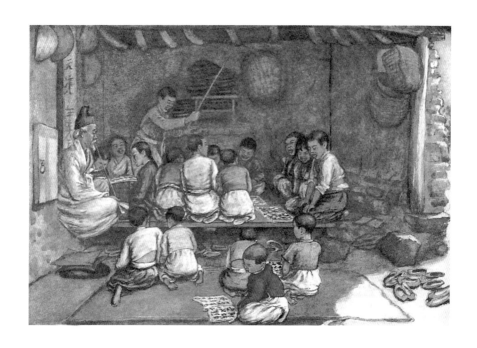

엘리자베스 키스, 「서당 풍경(The School-Old Style)」, 채색 목판화
구한말 백범 김구가 목격했을 서당의 모습.
영국 여성 화가의 눈에도 서당의 열띤 학습 분위기는 매우 강렬했던 것 같다.
이 그림을 그린 작가는 특별히 "참으로 매혹적인 한국의 모습이었다"라고 설명을 덧붙였다.

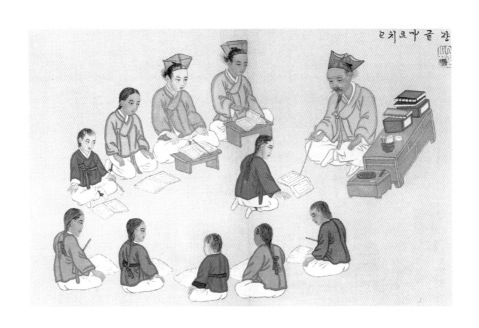

김준근, 「훈장글 가르치고」
김준근이 그린 '서당'의 모습은 여러 점이 전하는데 이 작품이
김홍도의 「서당」과 가장 유사한 구성을 보여준다.

도의 대표작 중 하나인「씨름」에서도 찾아볼 수 있습니다.

「씨름」은 단 한 곳도 덧칠한 부분 없이 한 번에 그린 그림입니다. 등장인물은 총 22명으로 대부분의 인물들이 씨름판을 중심으로 빙 둘러앉아 있습니다. 이런 원형 구도는 안쪽으로 시선을 집중시켜 주인공인 두 명의 씨름꾼을 부각시키는 데 매우 효과적이지만 자칫 답답한 인상을 줄 수도 있습니다. 하지만 답답함을 해소하기 위해 양 옆으로 열린 공간을 만들어 시원함을 확보했습니다. 또 소통의 효과를 극대화하기 위해 우측의 신발을 바깥으로 향하게 그렸고 왼쪽 엿 파는 총각의 몸도 바깥으로 향해 있습니다. 이러한 구성법은 붓 가는 대로 쓱쓱 그린 듯한 풍속화 한 점을 그릴 때도 단원이 얼마나 치밀하게 계산하고 깊이 고민했을지 짐작하게 하며 왜 그가 조선 제일의 화가로 손꼽히는지 이해되는 부분입니다.

그림 한가운데도 시선을 집중시키는 구도는 후대 화가에게 크게 영향을 미쳐 19세기 풍속화가인 기산 김준근의「서당」에서도 이와 유사한 구도를 확인할 수 있습니다. 또 이러한 구도와 인물 구성은 마치 감상자로 하여금 티브이 생중계를 보는 것 같은 생생한 서당 풍경을 전해줍니다. 아이를 서당에 보낸 어른들은 이 그림을 보면서 자신의 아이들을 떠올릴 수밖에 없었을 것입니다. 그리고 서당에서 돌아온 아이를 보면서 허들을 넘듯이 한 고비 한 고비를 넘으며 하루하루 성장하는 아이의 어깨를 다독여주고 싶었을 것입니다. 제가 그랬듯이 말입니다.

다독다독, 5월만큼이라도

가끔 아동 학대 뉴스를 접할 때마다 참기 힘든 분노를 느끼곤 합니다. 소풍 가고 싶다는 여덟 살 아이를 부모가 폭행해 죽음에 이르게 한 사건을 접하면서 분노를 넘어 참담해집니다. 죽음에 이르게 한 폭력도 모자라 그 아동의 언니를 겁박하여 위증까지 강요했다니. 도대체 어디서부터 어떻게 이야기해야 할지 모르겠습니다. 숨을 거두기 전까지 그동안 매일같이 지옥 같은 생활을 했을 아이들을 생각하면 너무나 불쌍하고 안쓰럽습니다. 더욱 마음이 무거운 이유는 무방비로 당할 수밖에 없는 아동을 폭력으로부터 보호하고 방어하기 위한 사회적 시스템이 너무 미약하다는 것입니다. 그런 점에서 대한민국 모든 어른들이 그 책임에서 자유로울 수 없습니다.

아이들은 어른들의 미래입니다. 돈이 많든 적든 동등한 교육의 기회를 주어야 하며 각자의 수준에 맞는 교육을 받을 권리를 보장해야 합니다. 몇 푼 안 되는 점심 값으로 아이들을 나누거나 상처를 받게 해서는 안 되며, 성적을 핑계로 이기심과 경쟁으로만 내몰아서도 안 됩니다. 그래서 아이들의 눈망울을 닮은 5월은 올바른 교육에 대해 다시 생각하는 달이자 우리 어른 세대의 진정한 사랑을 보여주는 달이 되면 좋겠습니다.

여덟.

내가 쥐고 있는 마음의 열쇠

전 이경윤, 「고사탁족도」

무더위에는 사무실에 가만히 앉아만 있어도 땀이 흐르고 빨간 날을 찾으려 자꾸 달력에 눈이 갑니다. 여름, 하면 휴가를 빼놓을 수 없는데 휴가를 생각하면 뭐니 뭐니 해도 탁 트인 바닷가나 차가운 계곡물에서 더위를 피하는 것을 떠올리게 됩니다. 막상 휴가철이 되면 여행 동선에 그동안 가보고 싶은 사찰이나 폐사지, 박물관 등으로 꽉 채워놓는 저 역시도 누군가에게 여행지를 추천한다면 시원한 물이 있는 곳을 빼놓을 수 없습니다. 그렇다면 우리 옛 선비들은 무더운 여름에 어떤 피서를 즐겼을까요?

조선시대 선비들이 지금처럼 어디론가 휴가를 떠나야 한다는 관념을 꼭 갖고 있던 것은 아닙니다. 하지만 옛날에도 역시 일상을 벗어나 산수 유람하며 세상일에서 잠시라도 벗어나려는 발걸음은 지금과 매한가지였습니다. 산수 유람 중에서도 꼽을 만한 피서는 시원한 계곡에서의 물놀이입니다. 물

론 점잖은 선비들이 옷을 벗고 물에 들어가 첨벙첨벙 놀지는 않았겠지만 더위를 쫓아내는 데는 차가운 계곡물만한 것이 없겠지요. 그렇게 솔솔 바람 부는 계곡에 앉아 물놀이를 즐겼음을 확인시켜주는 그림들이 있습니다. 바로 '탁족도濯足圖'입니다.

'탁족'이란 발을 씻는 것을 말합니다. 조선시대 점잖은 양반 체면에 웃통을 벗어 제치고 물에 뛰어들 수는 없고 고작 물에 발을 씻는 수준이지만, 이는 꽉 막힌 유교적 틀에서 그나마 선비들이 마음을 풀어놓을 수 있는 풍류였습니다. 탁족의 피서 효과는 과학적으로도 증명되었습니다. 발은 온도에 민감해 찬물에 담그면 온몸이 시원해질 뿐 아니라 흐르는 물이 발바닥을 자극해 건강에도 좋다고 합니다. 한방에서는 발에 온갖 경혈이 몰려 있기 때문에 이를 자극하는 것만으로도 면역력을 높일 수 있다고 하니, 더위를 식히고 긴장을 완화하는 데 탁월한 효과가 있는 것 같습니다. 이렇게 효과가 좋아서인지 조선시대 회화 작품 중 선비가 탁족을 즐기는 고사탁족도高士濯足圖의 그림이 꽤 여러 점 전해지고 있습니다. 그중 낙파駱坡 이경윤李慶胤, 1545~1611의 그림을 먼저 보시겠습니다.

이놈의 더위, 시원하게 발이라도 씻어보세

선비가 흐르는 물가에 앉아 있습니다. 얼마나 더운지 윗옷을 풀어 가슴을 훤하게 드러내놓고 있고, 무릎 위까지 바지를 걷어 올리고 두 발을 물에 담그고 있습니다. 오른쪽 다리를 왼쪽 다리 뒤로 돌려 꼬고 있는 자세가 그리 편해 보이지는 않지만 오랫동안 중국의 탁족도에서 보이는 인물의 전형적

(상)전선, 「탁족도」
뛰어난 학자이자 절강성 오흥 출신인 전선은
남송이 멸망한 후 몽고인이 통치했던 원이
성립되자 출사를 거부한 채 평생 은거하며
그림만으로 삶을 유지했다.

(하)대진, 「임계탁족도」
'명대 화가 중 제일'이라는 평을 받은 대진은
기교가 뛰어나고 인물, 산수, 화조 등 중국
회화의 역사적 유산을 가장 폭넓게 이용한
화가로 인정받는다.

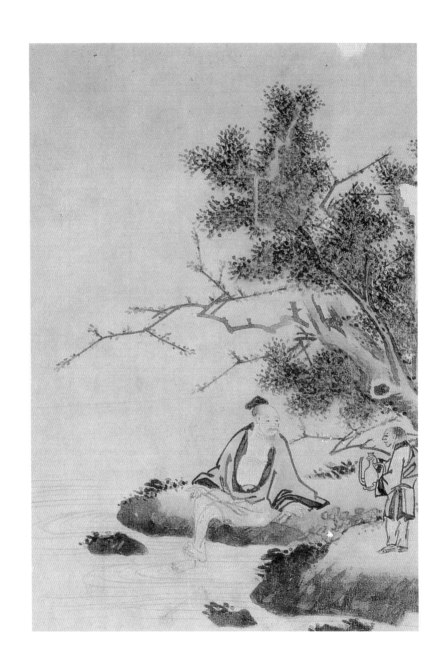

전 이경윤, 「고사탁족도」, 종이에 엷은 채색, 27.4×19.4cm, 국립중앙박물관 소장

인 표현법입니다. 조선시대 화가들에게 큰 영향을 끼친 원대 초 화가인 전선錢選, 1235~130을 비롯하여 명대 원체화풍의 대표적 화가로 절파화풍®의 시조 격인 대진戴震, 1388~1462 등이 그린 대부분의 탁족도에는 동일하게 다리를 꼬고 있는 표현이 등장합니다.

　낙파 이경윤은 조선 중기의 왕실 종친 화가입니다. 동생 이영윤李永胤, 1561~1611 또한 이름난 화인이었고, 특히 서자인 허주虛舟 이징李澄, 1581~? 은 당대 도화서 대표 화원으로 이름을 떨쳤으니 예술적 기량이 풍부한 집 안임에 틀림없습니다. 이경윤이 누구에게 그림을 배웠는지는 알려지지 않았으나 그의 산수 배경에서 진하게 드러나는 절파화풍으로 짐작하면 일찍이 절파풍의 대가 김시金禔, 1524~93와 교유하면서 그의 영향을 많이 받은 것 같습니다.

　이경윤의 「고사탁족도」를 살펴보면 한 선비의 들어낸 가슴과 볼록한 배에 시선이 꽂힙니다. 선비의 여유로움이 한껏 느껴지는 부분입니다. 약간씩 움직이는 다리 때문에 강물은 물결치고 머리 위로는 나뭇가지가 뻗어 있어 그늘을 드리웁니다. 나무의 둥치는 굵고 테두리가 있는 구륵법으로 그려 표현했고, 가지는 테두리 없이 몰골법으로 그렸습니다. 태점®®이 무수히 찍힌 무성한 가지와 잎이 거의 없이 길게 나온 가지에 빨간 꽃과 하얀 꽃을 함께 그려 단조로움을 피했습니다.

● 절파화풍 浙派畵風
명나라 초기에 절강성 출신 화가 대진과 그 추종자들에 의해 만들어진 화풍으로, 화면을 대각선이나 수직으로 양분한 뒤 부벽준(斧劈皴)으로 흑백 대조를 강하게 드러내는 기법이다. 부벽준은 거친 필선으로 바위 표면을 표현한 것으로, 붓을 옆으로 뉘어 아래로 끌며 그어 내리는 붓질이다. 강희안, 김시 등의 그림에서 나타나기 시작한 조선의 절파화풍은 이경윤을 거치면서 확고하게 자리를 잡아 김명국, 조세걸 등 후기로 전해졌다. 조선 전기를 풍미한 안견파 화풍은 부드럽고 서정적인데 비해 절파화풍은 거칠고 흑백의 명암 대조가 뚜렷하다.

●● 태점 苔點
산과 바위, 이끼 등을 표현할 때 주로 쓰는 작은 점으로, 선을 강조하는 동양화에서는 선을 보완하는 차원에서 툭툭 점을 찍어가는 방법으로 태점을 사용했다.

특히, 기이하게 꺾이고 꽃이 피어나듯 연출된 나무는 해조묘●●●로 표현되었는데 이경윤의 그림에서 자주 등장하는 특징입니다.

●●● **해조묘 蟹爪描**
'게의 발톱처럼 날카롭게 그린다'는 뜻으로, 다소 거칠고 날카롭게 나뭇가지를 묘사하는 기법을 말한다. 중국 송대의 이성이 처음 사용했고, 곽희가 계승하여 이곽파의 대표적인 특징이다.

　선비의 의복은 중국식으로 표현되어 있으며 아직 조선식 복식이 표현되기 전이라는 것을 알 수 있습니다. 조선식 복식은 임진왜란 이후가 돼서야 점차 등장합니다.

　그림 우측에는 동자가 술병을 들고 서 있습니다. 그런데 주인공에 비해 지나치게 작습니다. 주연과 조연을 확실하게 구분하는 이경윤식 동자 표현입니다. 특히, 동자의 머리는 늘 짧고 앞이마가 훤히 보이도록 묘사되는데 이런 꾸밈 없고 소박한 모습은 동자의 순박한 이미지를 돋보이게 합니다. 이는 이경윤의 다른 작품에서도 확인할 수 있습니다.

탁족의 진정한 의미

조선의 선비들은 탁족을 관념 속에서가 아니라 실제로 강과 계곡에서 실천하며 '탁족지유濯足之遊'의 풍류를 즐겼습니다. 『동국세시기』에서는 서울에서 6월에 유행하던 풍속으로 '탁족놀이'를 소개하며, 당대 탁족이 널리 알려졌다는 사실을 기록했습니다. 일반 평민들에게 탁족은 딱히 특별할 것도 없는 피서의 일종이겠지만 선비들에게는 놀이 이상의 특별한 의미가 있었습니다. 그래서 '물맞이' '목물하기' 등에는 전혀 관심을 보이지 않고 오직 탁족에만 관심을 보이며 이를 그림으로 그리고 감상했습니다.

　많은 분들이 알고 있다시피 탁족의 의미는 중국 고전인 『초사楚辭』와 관

련이 깊습니다. 『초사』「어부편漁父篇」을 보면 어부와 굴원屈原 사이의 문답을 서술한 마지막 부분에 이런 구절이 나옵니다.

어부가 빙그레 웃으며, 노를 두드리며 노래하기를 '창랑의 물이 맑으면 갓끈을 씻을 것이요. 창랑의 물이 흐리면 발을 씻을 것'이라고 하면서 사라지니 다시 더불어 말을 하지 못했다.

漁父莞爾而笑 鼓而去 歌曰 滄浪之水淸兮 可以濯吾纓 滄浪之水濁兮 可以濯吾足 遂去 不復與言

여기서 '창랑의 물이 맑으면 갓끈을 씻을 것이요, 창랑의 물이 흐리면 발을 씻을 것'을 따로 「어부가」 또는 「창랑가」라고 부르며 '탁영濯纓'과 '탁족'의 의미를 되새기곤 했습니다. 중국의 맹자는 "맑으면 갓끈을 씻고, 흐리면 발을 씻는다고 하니, 이것은 물 스스로가 그런 사태를 가져오게 한 것이다淸斯濯纓 濁斯濯足矣 自取之也"라고 해석하며 「창랑가」의 의미를 행복이나 불행은 남이 그렇게 만드는 것이 아니라, 자기 스스로의 처신 방법과 인격 수양 여부에 달려 있다는 뜻으로 풀이했습니다. 모든 문제의 근원을 개인의 내면에 두기 때문에 자신을 올바로 관리하는 것이 곧 진정한 행복을 얻는 길이라고 생각했던 맹자다운 해석입니다.

하지만 우리 선비들을 조금 다른 해석을 했습니다. 맑은 물에 갓끈을 씻는다는 것은 '세상의 도가 올바를 때면 의관을 갖춰 조정에 나아간다'는 뜻이며, 흐린 물에 발을 씻는다는 것은 '도가 행해지지 않는 세상을 미련 없이 떠나서 초야에 은둔자로 살겠다'는 자세로 해석한 것입니다. 따라서 탁족도

의 의미는 초야에 은거하여 혼탁한 현실로부터 자신의 도덕적 가치를 지키려는 은일풍류, 창랑에 발을 담금으로써 우주와 교감하며 마음의 자유를 찾는 것을 의미한다고 볼 수 있습니다.

이 풍진 세상에서

이경윤은 임진왜란과 정유재란을 겪은, 험난한 시대를 살아왔던 인물입니다. 전쟁으로 무수한 생명이 속절없이 죽어 가는 걸 보았고 엄청난 기근으로 부부간, 부모와 자식 간에 시체를 서로 뜯어 먹는 광경의 목격담도 심심치 않게 들었을 것입니다. 이러한 사회 혼란은 분명 당시 이상적인 성리학적 가치를 추구했던 선비에게는, 더욱이 자연과 벗 삼기를 좋아했던 이경윤에게는 충격적인 모습이 아닐 수 없었을 것입니다.

사람이 얼마나 잔인해질 수 있는지를 목격했던 이경윤은 세상 사는 데는 나아갈 때와 물러설 때, 즉 이 풍진 세상에서 어떤 마음으로 살아가야 할지가 큰 화두였을 것입니다. 그래서 그는 속세를 떠나 은거한 선비의 모습을 많이 그렸으며, 세속의 시끄러운 소리에서 벗어나 고요하고 깊은 정신세계를 표현한 분위기의 작품들을 남겼습니다. 그리고 그러한 정신을 오롯이 탁족도에 담았습니다.

선비들의 맑은 정신을 화폭에 담기를 좋아한 이경윤의 작품에서 산수는 부수적이고 언제나 인물이 중심입니다. 그는 시대가 원하는 깨끗하고 맑은 정신이 살아 있는 선비의 모습을 화폭에 담고 싶었던 것입니다. 후대 화가 공재恭齋 윤두서尹斗緖. 1668~1715의 문집 『기졸記拙』에서 "학림정(의 그림

이경윤, 「고사탁족도」(『산수인물화첩』 중에서), 비단에 엷은 색, 31.1×24.8cm, 고려대학교박물관 소장

은) 강하고 견고하며 고상하고 깨끗하여 좁은 곳에 머물지 않았다"라고 언급되었을 만큼 그의 작품 대부분은 사대부들에게 높이 평가되었습니다.

모든 일은 마음먹기 나름

"천지소이능장차구자天長地久天地所以能長且久 이기부자생以其不自."
노자의 『도덕경』에 나오는 유명한 구절로, '하늘과 땅이 영원한 까닭은 자기 스스로를 위해 살지 않기 때문이다'라는 의미입니다. 하늘과 땅이 모든 만물을 낳고 길렀지만 사사롭게 만물에 개입하지 않듯 인간도 자연의 질서를 본받아 무엇인가를 이루어 내겠다는 뜻이지요. 이런 자연관으로 볼 때 탁족은 험하고 험한 세상 속에 있으면서도 언제든지 강호江湖로 돌아가서 살 수 있다는 선비의 이상향이자 선비 자신의 내면으로 와 닿습니다. 자신의 뜻이 이 세상의 현실과 맞지 않거나 부족하다면 훌훌 털고 산림으로 돌아가 의거할 수 있다는 맑은 정신을 나타낸 것입니다.

이렇게 우리 옛 어른들은 더위를 이겨내면서도 우주와 세상의 진리, 자신의 내면에 대한 통찰, 지식인의 참다운 책무에 대해 고민했습니다. 그리고 여전히 이경윤의 「고사탁족도」는 제게 풍진 세상에 대한 절망, 그리운 고향에 대한 동경, 이상향을 향한 선비의 고귀한 정신이 무엇인지를 속삭이는 그림입니다.

아홉.

가슴에 무얼 담고 사는가

흥배

8년 전쯤으로 기억되는 재미있는 경험이 있습니다. 한참 블로그를 통해 옛 그림에 대한 글을 발표하던 때로 그 덕분에 포털 메인에 가끔 제 글이 올라가 신이 났던, 나름 파워블로거 시절의 이야기입니다. 그래서인지 어떤 분이 지인을 통해 자신이 궁금했던 옛 그림에 대해 그 의미하는 바가 무엇인지 설명해달라는 부탁을 받기도 했습니다.

얼마 후 제게 질문을 하신 그분께서 어떤 그림이 인쇄된 종이를 보내주셨습니다. 그 그림을 받고 깜짝 놀라기도 했고 한편으로는 쑥스럽기도 했습니다. '이 그림이 정말 어떤 그림인지 모를 만큼 우리들에게 낯선 것일까?' 하는 생각과 블로그에 소개한 내용들은 많은 전문가들이 책과 여러 자료에서 말한 내용을 정리하고, 제 생각을 보탠 것뿐인데 마치 제가 전문가인 양 글을 쓴 건 아닌지 싶어서였습니다.

현재도 같은 디자인의 상품권이 발행되고 있다.

그분이 보내온 것은 바로 문화상품권이었습니다. 이 문화상품권에 그려져 있는 그림이 무엇인지 궁금하니 그림에 대해 알려주면 그 보답으로 상품권을 선물하겠다는 것이었습니다. 어쨌든 선물까지 받았으니 꼼짝없이 숙제를 할 수밖에 없어, 며칠만에 글을 쓰고 다듬어 블로그에 올렸던 기억이 납니다. 그 후 8년이 지난 얼마 전 우연히 예전 그 글을 다시 읽어보았습니다. 부끄럽게도 너무 단편적이고 간략한 데다 부분적으로 잘못 알고 있던 내용도 있었습니다. 그래서 이번 기회에 여러 자료를 검토하고 사진자료도 보충하여 다시 세상에 돌려보내려 합니다.

일상에서 발견한 옛것

사실 문화상품권이 제게 도착하기까지 저 역시 이 그림을 한 번도 관심 있게 본 적이 없었습니다. 그러나 집중해서 상품권을 살펴보니 한눈에 어떤

아홉. 가슴에 무얼 담고 사는가

상품권과 흡사한 호표 문양

그림인지 알 수 있었습니다. 아마 많은 분들도 저처럼 바로 알 수 있는 그림일 것입니다.

초록색 바탕 중앙에 서로 방향이 엇갈린 짐승 두 마리가 날카로운 이빨을 드러낸 채 서 있습니다. 그 주변으로는 구름문이 표현되어 있습니다. 치밀하게 그려지는 않았고 문양들도 반복적이고 형식화되어 있습니다.

이 그림의 정식 명칭은 흉배胸背입니다. 흉배란 조선시대에 문무신하들의 품계와 서열을 표시하기 위해 관복의 가슴과 등에 붙였던 수繡 놓은 표장으로, 가는 붓으로 그린 그림보다 치밀하지는 못하지만 한 올 한 올 수천, 수만의 바느질을 통해 만들어진 정성어린 수공예품입니다. 그런 흉배의 훌륭한 색감 때문에 조선 관리의 관복이 더욱 아름답게 돋보이는 것이 아닐까요? 관복에 흉배가 없었다면 굉장히 허전했을 것입니다. 그러면 흉배는 언제부터 사용되었고, 어떤 원칙으로 제작되었으며, 또 어떻게 변화되었는지 알아보겠습니다.

흉배의 변천과 다양한 문양

고려시대만 해도 흉배는 사용되지 않았습니다. 대신 고려 초 광종 때부터

문관용 단학흉배 무관용 단호흉배

관리들의 높낮이에 따라 네 가지 색으로 관복을 입어 위계를 구분했습니다. 흉배가 처음 언급된 시기는 세종 28년(1446)으로, 우의정 하연河演, 1376~1453과 우참찬 정인지鄭麟趾, 1396~1478 등이 명나라의 예를 들며, 관복의 색깔만으로는 상하 구분이 어렵고 존비尊卑가 구분되지 않는 단점을 해결하고자 제안했습니다. 하지만 당시 영의정인 황희黃喜, 1363~1452는 검소를 숭상하고 사치를 억제하는 일이 정치하는 데 있어 먼저라며, 흉배 사용을 반대했고 결국 채택되지 않았습니다.

세종 30년에도 중국에서 자랐던 부사직副司直 이상李相이 중국과 조선의 다른 제도를 고하며 명나라에서는 흉배를 사용하는데 문관은 날짐승을 그리고 무관은 길짐승을 그려서, 1품부터 9품까지 모두 등급의 차별이 있게

하니 중국 사신을 영접하는 관리만이라도 흉배를 사용할 것을 건의했지만 그 역시 채택되지 않았습니다.

관리들에게 본격적으로 흉배가 사용되기 시작한 것은 단종 2년(1454)부터 입니다. 검토관 양성지梁誠之, 1415~82가 관료의 상하를 엄하게 하기 위해 흉배 착용을 건의하자 대신들에게 의논케 한 후, 그 해 12월 문무관 3품 이상 72명에게 처음으로 흉배 사용을 명했습니다. 그때 문양은 명나라 복제에 기초하여 대군大君은 기린麒麟, 각 도의 군대를 통솔하는 일을 맡아보던 무관 벼슬 도통사都統使는 사자獅子, 제군諸君은 백택白澤으로 정했습니다. 또 문관 1품은 공작, 2품은 운안(구름과 기러기), 3품은 백한(흰한새), 무관 1,2품은 호표虎豹(호랑이와 표범), 3품은 웅비熊羆(곰과 큰곰)로 정했습니다. 문관은 날짐승을, 무관은 길짐승을 사용하는 명나라의 원칙에 따라 시행한 것입니다.

백한은 꿩과의 새로, 문인들의 고고함을 상징하여 문금文禽이라 불렸는데 화려한 꽃과 함께 표현된 것이 특징입니다. 웅비는 큰곰 형태의 상상 속 동물로 몸은 호랑이와 비슷하고 얼굴은 곰과 흡사합니다. 예로부터 용감한 무사의 이미지를 가지고 있어 용맹스런 무관에게 잘 어울리는 흉배 문양입니다.

기린과 백택은 우리에게는 좀 낯선 상상의 동물입니다. 기린은 지금 동물원에서 보는 목이 긴 동물과 달리, 사자의 형상을 한 전설 속 동물입니다. 재주와 능력이 뛰어난 사람을 가리켜 '기린아麒麟兒'라고 하는 데서 알 수 있듯이 훌륭함을 상징합니다. 백택은 사람의 말을 하고 덕이 있는 임금이 다스리는 시대에 나타난다는 영물입니다. 사자와 형상이 비슷하나 화염 무늬

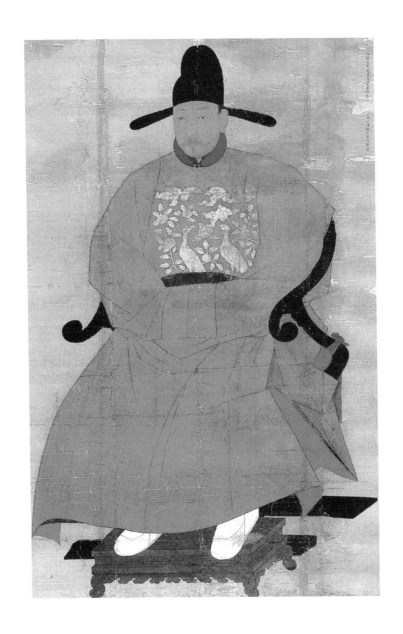

작자 미상, 「신숙주 초상」, 비단에 채색, 167×109.5cm, 15세기, 고령신씨문중 소장
녹포단령을 입은 정장관복본으로, 조선시대 초상화 가운데 흉배 형식이 처음 나타난 그림이다.
구름과 기러기 문양의 흉배를 하고 있으며 그 형식으로 보아 문관 2품 때임을 알 수 있다.

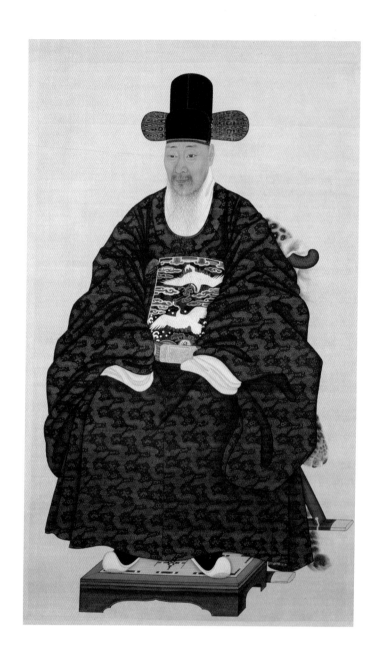

작자 미상, 「이성원 초상」, 종이에 채색, 138.8×82.3cm, 18세기, 국립중앙박물관 소장
조선 후기 문신인 이성원의 초상으로 쌍학흉배를 부착했다. 코와 턱의 곰보 흔적,
희고 검은 수염이 세세하게 묘사되어, 조선시대 초상화의 신수를 보여준다.

진재해, 「연잉군 초상」, 비단에 채색, 150.1×77.7cm, 1714년, 보물 제1491호, 국립고궁박물관 소장
연잉군은 조선 제21대 임금 영조의 대군 시절 호로,
「연잉군 초상」은 생전에 직접 보고 그린 조선 왕자의 정장관복 초상으로서는 유일하게 남은 것이다.

진재해, 「연잉군 초상」 부분
비록 관대와 단령 소매 때문에
아랫부분이 가려 백택의 전모를
확인할 수는 없지만 해치와 사자
와는 분명 다른 형태다.

를 요소에 갖추었고 발톱은 다섯 개며, 꼬리는 해태와 비슷하고 얼굴에 털이
많이 있습니다. 백택흉배는 실물로는 한 점도 남아 있지 않고 초본에 해당하
는 수본 한 점이 창덕궁 소장으로 알려져 있습니다. 1894년 의화군義和君이
일본에 갔을 때 촬영한 흑백사진에서 그 모습을 확인할 수 있는데, 아쉽게
도 그 색감을 짐작하기는 힘듭니다. 하지만 다행히 보물 제1491호 「연잉
군 초상延礽君肖像」에 그 형태가 남아 있어 어느 정도 모양과 색감을 알 수 있
습니다.

그 뒤로 연산군 재위 시 명나라 복제와는 다른 문양이 시도되는데 사슴,
돼지, 따오기, 기러기 문양이 흉배로 채택되었고, 1~9품 모두 흉배를 착용
하게 했습니다. 하지만 숙종 때 흉배가 잘 착용되지 않는다며 5품 이상의
관료들은 전부 흉배를 착용하라는 어명이 내려지는 것으로 보아 엄격히 지
켜지지는 않았던 모양입니다. 영조 때도 당상, 당하 제도가 문란해지고 신

분상징이 혼란해지자 문관은 운학,
무관은 호표를 엄격히 지키라 명하
였습니다.

　고종 8년(1871)에는 관직의 고하
를 좀 더 효율적으로 구분하기 위해
문관 당상관은 쌍학雙鶴, 문관 당하
관은 단학單鶴, 무관 당상관은 쌍호
雙虎, 무관 당하관은 단호單虎로 변
경했습니다. 이때 학과 호표는 구름
과 함께 표현하는 것이 일반적이고,
하단에는 땅과 나무, 파도가 함께
표현되는 경우가 많았습니다. 따라
서 문화상품권의 흉배는 쌍호흉배

무관용 은사웅비흉배, 15.8×16.9cm, 고려대학교박물관 소장
국내에서 확인된 유일한 웅비흉배로 은사가
밖으로 은은하게 보이게끔 수놓아진 걸작이다.

로서 당상관 이상의 무관이 사용한 것으로, 지금의 군대 직제에 비유하자
면 최소한 군단장 급, 중장 이상의 관헌들이 사용했던 고위직 무관의 상징
입니다.

　흉배는 문무관의 구별과 상하를 구분하는 것뿐 아니라 특정 직책을 상
징하기도 했습니다. 예를 들면 대사헌은 선과 악을 판단하는 상상의 동물
인 해치흉배를, 무위영을 지휘했던 장수는 사자흉배를 사용하기도 했습니
다. 특히 고대사회부터 등장해 봉건 군주의 기강과 위엄을 나타내는 해치는
얼핏 사자와 비슷하지만 머리에 긴 외뿔이 하나 있는 것이 특징입니다. 선
악을 판단하는 능력 때문에 관리를 탄핵하고 벌을 내리는 상소를 담당하며,

해치흉배, 17세기 초, 서울역사박물관 소장
조선시대 무관인 조경(趙儆, 1541~1609)의
묘에서 출토된 유물이다.
조경은 임진왜란 당시 도원수 권율과 함께
행주산성에서 대승을 거두고 가선대부(종2품),
한성판윤에 오른 인물로 대사헌을 지낸 적이
없는데도 해치흉배가 출토된 것으로 보아
사헌부와 관련이 있었을 것으로 추측된다.

여론을 취합해 임금께 건의하는 막중한 역할을 담당했던 사헌부를 상징하
는 영물로 인정받았습니다. 그런 이유로 해치흉배는 사헌부의 수장인 대사
헌의 흉배로 채택되었습니다.

　현재 광화문 앞에 있는 해치상도 원래는 사헌부 앞에 있던 조각이라고
합니다. 이처럼 흉배 제도가 시대에 따라 계속 변화한 이유는 관직의 양적인
증가, 관등의 복잡성으로 인해 이를 정비할 필요가 생겼기 때문입니다.

보와 흉배

신하들뿐 아니라 임금과 왕비 등 왕실 인물들도 흉배를 사용했습니다. 그중
에서 왕과 왕비, 왕세자와 관련된 흉배는 특별히 보補라 불렀습니다. 왕과 왕
비 그리고 왕세자만이 사용할 수 있는 용보龍補는 원형으로 사각형의 다른
흉배와는 다르게 만들어졌는데, 이는 '하늘은 둥글고 땅은 네모났다'라는 천
원지방天圓地方 사상에 따라 왕과 왕비는 만백성의 하늘이기에 하늘을 상징하
는 동그란 모양으로 제작한 것이 아닐까 추측됩니다.

　왕은 오조용(발가락이 다섯 개인 용)보, 왕비는 오조용보나 봉황보, 왕세
자는 사조용보, 왕세손은 삼조용보를 사용했으며, 대군은 기린을, 공주는
다산을 의미하는 일곱 마리 작은 봉황이 수놓아진 보를 사용했습니다.

　기린은 용, 거북, 봉황과 더불어 사령수에 속하며 수컷을 기麒, 암컷을 린
麟이라 합니다. 기질이 온순하고 새로 난 풀 위로 걸어 다니지 않으며 생채

금수오조용보,
지름 21cm, 1896년, 운현궁 소장
고종이 사용했던 오조용보.
화려하지만 지나치지 않고 부드럽지만
용의 위엄이 충만한 작품으로
걸작으로 칭할 만하다.

흥선대원군 기린흉배,
25.5×23.1cm, 국립중앙박물관 소장
대군 흉배 중 유일하게 남아 있는 기린흉배다.
아청색 비단에 금사와 은사로 정교하게 수놓았으며
바탕에는 구름무늬가 있다.
매우 화려한 문양으로 흥선대원군의
권위를 나타낸다.

소를 먹지 않는다고 합니다. 문양에서는 용의 얼굴과 해치의 몸과 꼬리가
합쳐진 모습이며 온몸이 비늘로 덮여 있습니다. 기린의 출현은 매우 드물
며 흔히 현인이나 뛰어난 성군이 곧 태어난다는 것을 의미했습니다. 고종
황제의 아버지인 흥선대원군에게 적합한 흉배 문양으로 보입니다.

가슴에 품은 책임감

조선시대 보와 흉배를 자세히 살펴보면 얼마나 정교한지 감탄이 절로 나옵
니다. 궁중 침방나인들이 밤을 하얗게 지새우며 정성을 들여 한 땀 한 땀 수
만 번의 바느질을 반복해서 만들었을 것입니다. 여러 색실을 사용하면서 어

떤 색이 부각될지, 어떻게 해야 은은하게 색감이 들어날지 등 여러 고민과 부단한 연습도 있었을 것입니다. 그렇게 많은 정성이 담긴 흉배를 가슴에 달고 조정에 선 관료들은 어떤 기분이 들었을까요? 적어도 관복을 입고 임금 앞에 서 있는 그 순간만큼은 자신의 역할과 임무를 다하겠다고 다짐하지 않았을까요?

관리들의 부한한 책임감과 사명감이 조선을 500년이나 지탱해온 힘이 아닐까 합니다. 존엄과 품위를 아로새긴 흉배를 보면서 오늘날 우리는 어떤 존엄을 가슴에 담고 살아가는지, 스스로에게 묻지 않을 수 없습니다.

열.

더 높이 뛰어오르는 힘

장승업, 「천도복숭아를 든 원숭이」

동양의 독특한 문화 중 하나는 한 해를 십이지十二支에 따라 특정 동물을 선정하는 것입니다. 원래 십이지라는 개념은 중국의 은대殷代에서부터 비롯되었으나, 이를 방위나 시간에 대응시킨 것은 대체로 한대漢代 중기입니다. 이런 상징이 동쪽으로는 한국과 일본, 북쪽으로는 몽골, 남쪽으로는 인도, 베트남 등 동남아시아로, 다시 멀리 대양을 건너 멕시코까지 전파되었습니다. 그중 태어난 해를 '○○띠'라 하며 평생 자신의 띠를 가장 강조하는 국가는 우리나라라고 합니다. 그래서인지 결혼할 때도 남녀 간에 띠를 맞춰보기도 하고 새해가 되면 그 해 동물에 대해 많은 관심을 보이기도 하는 것 같습니다.

육십갑자六十甲子는 천간天干의 갑甲·을乙·병丙·정丁·무戊·기己·경庚·신辛·임壬·계癸와 지지地支의 자子·축丑·인寅·묘卯·진辰·사巳·오午·미未·신申·유

酉·술戌·해亥를 순차로 배합하여 예순 가지로 늘어놓는 것을 말합니다. 제가 태어난 해는 천간지지天干地支에 따라 무신년戊申年에 해당됩니다. 정유년丁酉 年이 붉은 닭의 해인 것처럼, 무신년의 무는 황색을, 신은 원숭이를 상징하니 무신년은 황색 원숭이의 해를 뜻합니다. 황색은 부와 힘, 즐거움을 상징하며, 임금의 공간에서 사용된 왕의 색으로 귀하게 여겼으며, 또한 원숭이는 꾀가 많고 재능이 많은 동물로 꼽힙니다. 이처럼 자신이 태어난 해의 기질을 천간지지를 통해 살펴보는 것은 어떠신지요?

달력 그림으로 만난 장승업의 영모도

조선시대 제작된 원숭이 그림이 여러 점이 있지만 그중 함께 감상해보고 싶은 것은 오원吾園 장승업張承業, 1843~97의 「천도복숭아를 든 원숭이」입니다. 장승업의 원숭이도를 고른 이유는 완성도가 매우 뛰어난 작품이기도 하지만 개인적인 인연도 있기 때문입니다.

10년 전쯤 제가 어느 중견 기업에 근무할 때입니다. 고작 일개 과장이었지만 직책상 가끔 회장님을 뵙기 위해 회사에서 가장 크고 좋은 회장실을 종종 방문하곤 했습니다. 비서실을 경유해야 회장님을 만날 수 있었으며, 대부분 업무 지시를 받기 위해 방문하는 것이지만 소파에서 미팅을 기다리는 짧은 시간은 항상 긴장되었습니다. 그러던 어느 날 벽에 걸린 달력을 우연히 보게 되었고 그 달력 그림에 정신을 놓아버렸습니다. 한참을 넋 놓고 바라본 달력에는 서울대학교박물관이 소장한 오원 장승업의 화조영모화花鳥翎毛畵 병풍 그림이 인쇄되어 있었습니다.

장승업의 화조영모화를 담은 달력
오원 장승업의 뛰어난
솜씨가 유감없이 발휘된 그림이다.
언제 어디서든 우리 일상에서
주위를 둘러보면 손쉽게
옛 그림을 만날 수 있다.

달력의 존재를 알게 된 이후 이상하게도 저는 회장실에 올라가는 것이 더 이상 긴장되거나 떨리지 않았고, 다음 달에는 어떤 그림이 있을까 하고 은근히 기다려지기까지 했습니다. 그리고 12월이 거의 끝나갈 무렵, 미리 비서실에 부탁해 달력을 얻었습니다. 집으로 가지고 와서 보고 또 보았습니다. 그중 몇 작품은 액자 표구까지 하여 가까운 지인들에게 선물하기도 하고 아직까지 집에 잘 모셔둔 작품도 있습니다. 그때 표구한 작품 중 아끼던 분에게 선물했던 것이 바로 이「천도복숭아를 든 원숭이」입니다. 그저 달력에 삽입된 그림에 불과했지만 장승업의 원숭이 그림을 볼 때마다 우리 옛 그림을 만나는 것만으로도 너무 좋았던 그 시설이 떠오릅니다.

자, 이제 그림을 자세히 살펴볼까요? 병풍용답게 세로로 길게 그려진 이 그림은 우측 3분의 2 지점에서 뻗어 나온 나뭇가지가 아래로 내려와 갈라져 우측 가지는 화면 밖으로 나가고, 좌측 가지는 살짝 높아졌다가 아래로 크게 휘어져 하단에서 끝이 납니다. 하지만 공간이 허전했는지 줄기 끝에서 얇은 가지와 잎사귀를 돋게 함으로써 줄기의 거침을 상쇄시켜 부드럽게 마무리했습니다. 전체적으로 색감은 위에는 진하고 아래로 내려올수록 엷어지는 그러데이션과 같은 농담법을 사용했습니다.

화면 중앙의 원숭이는 오른손으로 복숭아를 감싸 안

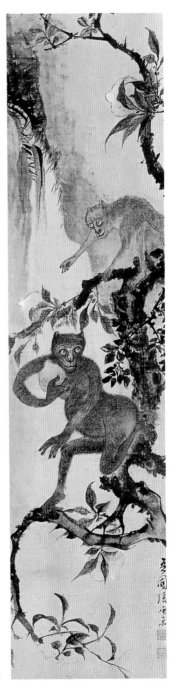

장승업, 「천도복숭아를 든 원숭이」, 비단에 엷은 채색,
148.5×35cm, 서울대학교박물관 소장

장승업, 「천도복숭아를 든 원숭이」 부분

고, 몸은 왼쪽으로 향해 있지만 시선은 마치 뒤쪽에 있는 듯 보입니다. 그리고 그 위에 다른 원숭이가 마치 앞의 원숭이에게 다가가려는 듯 양손을 내밀고 있습니다. 그 뒤로는 붓질 몇 가닥만으로 물이 시원하게 쏟아지는 폭포를 멋지게 표현했습니다. 원숭이는 몸에 비해 팔과 다리가 가늘게 그려져 있습니다. 손이 크면 손재주가 많다고 했던가요? 팔에 비해 손은 상대적으로 크게 그렸습니다.

복숭아를 손에 든 원숭이

그림을 더욱 찬찬히 살펴보면 같은 줄기에서도 명암을 달리하며 몰골법과 구륵법을 섞어 자유자재로 표현한 점이 놀랍습니다. 또 하나의 나뭇잎에도 앞면과 뒷면, 중심과 가장자리를 농담의 차이로 구분한 꼼꼼한 묘사력에 감탄하게 됩니다. 이러한 나뭇잎 표현은 당시 청나라에서 유행한 채색공필●의 장식용 화조화에 영향을 많이 받았다는 걸 알 수 있

●공필 工筆
표현하려는 대상물을 어느 한 구석이라도 소홀함이 없이 꼼꼼하고 정밀하게 그리는 기법을 말한다. 가는 붓을 사용하여 상세하게 그리고 채색하여 화려한 인상을 준다. 주로 정밀한 묘사를 필요로 하는 화조화나 영모화에 많이 사용되며 사실적인 외형 모사에 치중하여 그리는 직업 화가들의 작품에서 자주 볼 수 있다. 채색공필은 화려한 채색으로 꼼꼼하게 인물을 묘사하는 것을 말한다.

습니다.

구성면으로는 휘어진 나무와 그 위에 원숭이 두 마리가 있어 매우 동적인 장면의 묘사인데도 왠지 불안하거나 흔들리는 느낌 없이 안정적입니다. 주인공 원숭이를 중심 하단에 배치했고, 하단과 상단에 묘사된 가지의 길이가 거의 동일하기 때문입니다. 또 나뭇가지로 자연스럽게 공간을 나누고 그 사이에 아래 원숭이는 크게, 위의 원숭이는 조금 작게 그려 균형적인 면을 고려했습니다. 얼핏 봐서는 크게 공들이지 않고 쉽게 그린 것처럼 보이지만 뛰어난 표현력과 구성을 보면 왜 장승업이 조선의 3대 천재 화가로 꼽히는지 알 수 있습니다.

복숭아를 손에 든 원숭이에 대한 표현은 어떤 이야기를 담은 것일까요? 이 장면은 『서유기』에서 손오공이 천상에서 천년에 한 번 꽃이 피고 3000년에 한 번 열매가 열려, 먹으면 불로장생한다는 복숭아를 훔쳐 옥황상제 몰래 달아나는 장면을 묘사한 것입니다. 이때까지만 해도 손오공은 구름을 타고 날며 여의봉을 휘둘러 천상의 신들까지 두들겨 패고 다니던 망나니였습니다. 그래서인지 누가 쫓아오는지 뒤를 돌아보면서도 흡족한 표정을 짓고 있는 원숭이의 익살스런 모습이 재밌습니다. 하지만 당시 조선에는 원숭이가 자생하지 않았기에 직접 보고 그리지는 않았을 것이라 추측됩니다. 원숭이도가 병풍의 다른 동물 그림보다는 사실성이 조금 떨어지는 이유일 것입니다.

우리나라는 예로부터 '동국무원東國無猿'이라 하여 원숭이가 살지 않았습니다. 중국이나 일본과 달리 우리나라에 원숭이가 살지 않은 이유는 아마도 추운 겨울 때문이 아닐까 합니다. 하지만 옛 기록을 보면 우리나라에도 원

숭이가 있었을 가능성도 배제할 수 없습니다.『삼국유사三國遺事』원종흥
법조原宗興法條에 신라시대 이차돈異次頓, 506~527이 순교할 때 원숭이가 떼
를 지어 울었다는 기록이 있습니다. 그러나 이는 원숭이가 자생했다는 근거
라기보다는 오래전부터 원숭이가 불교와 밀접한 연관이 있다는 점을 보여
주는 일화로 보입니다.

원숭이가 그려진 이유

장승업의 그림 중 원숭이가 등장하는 또 다른 작품은 「송하노승도松下老僧
圖」입니다. 원숭이가 소나무 아래 앉아 있는 어떤 스님에게 경전을 바치는
모습을 표현한 것으로, 경전을 가져오기 위해 먼 구법의 길을 떠났던『서유
기』의 이야기가 이 작품의 모티프로 작용했습니다. 또 당시 유행했던 중국의
『고씨화보顧氏畵譜』를 보고 그 필의筆意,작가의 의도를 따라 그린 것이기도 합
니다.

불교 외에 원숭이에 대한 다른 사료로는『조선왕조실록』에 태조 때 일
본국에서 원숭이를 바쳤다는 기록이 있고, 세종실록 64권, 세종 16년 4월
11일 무오 다섯 번째 기사에는 제주도에 원숭이를 사육하기 위해 노력했다
는 기록도 있습니다. 하지만 그 후 제주도에 원숭이가 많이 살고 있다는 기
록이 없는 것으로 보아 토착화에는 실패한 것으로 추정됩니다.

원숭이는 십이지 중 아홉 번째로 사악을 물리친다는 상상의 동물 벽사
辟邪를 상징합니다. 궁궐의 잡상에 손오공을 표현한 것도 같은 이유이며, 경
복궁 근정전에서처럼 궁궐 월대 가장자리에 돌난간을 두르고 난간기둥 머

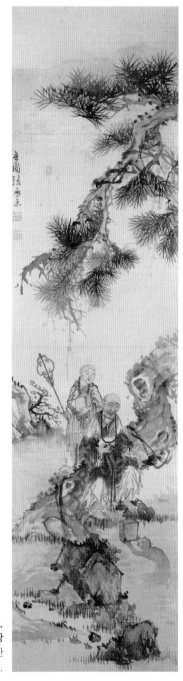

장승업, 「송하노승도」, 비단에 엷은 채색,
136×35.1cm, 호암미술관 소장
소나무 아래 노승을 그리는 구도는 도석인물화에서 오래된 전통이지만
식상하지 않게 표현한 장승업의 기량이 돋보인다.

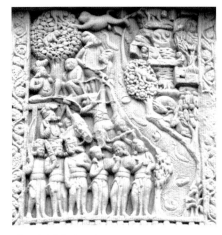

인도 산치대탑 탑문 부조
원숭이는 고대 인도에도 많이 살고 있어서 불교와 매우 인연이 깊은 동물이다.
기원전 1세기경에 만들어진 것으로 알려진 인도 산치대탑의 탑문 부조에는 본생담 원숭이 왕의 전생 이야기,
부처님께 공양을 올리는 원숭이의 모습이 등장한다.

리에 원숭이와 같은 십이지에 해당하는 짐승 조각을 새기기도 했습니다. 또 고대에는 능묘의 호석으로 표현된 경우가 많습니다. 경주 김유신묘 호석(7세기 후반)과 성덕왕릉(8세기 중반), 능지탑과 구정동 방형분(8세기), 흥덕왕릉(9세기 중반)에 등장합니다. 이런 원숭이상들은 김유신 묘를 제외하고는 갑옷을 입고 무기를 든 무장형으로 표현되어 있어 벽사의 성격을 확실히 보여줍니다.

원숭이가 다산多産과 모정의 상징으로 표현된 대표작으로는 국보 93호 「백자 철화 포도 원숭이 무늬 항아리白磁鐵畵葡萄猿文壺」가 있습니다. 여기서 포도 역시 풍요와 다산을 상징하며, 즉 포도알 따 먹는 원숭이 그림은 부귀 다산富貴多産을 뜻합니다. 또 그 이전 작품으로는 개성에서 출토된 12세기

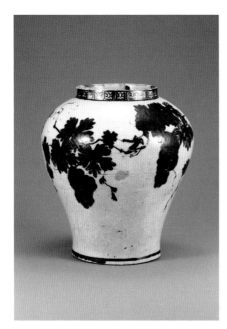

(좌)「백자 철화 포도 원숭이 무늬 항아리」, 높이 30.8cm, 국보 제93호, 국립중앙박물관 소장
세련되고 능숙한 그림 필체로, 백자 표면에는 포도 넝쿨을 잡고 줄타기를 하는 익살스러운 원숭이가
그려져 있다. 주원료가 산화철인 철화 안료의 적갈색이 백색 바탕과 조화롭게 어우러졌다.

(우)「청자 모자 원숭이 모양 연적」, 높이 9.8cm, 국보 제270호, 간송미술관 소장
새끼를 안고 흐뭇한 표정을 짓는 어미와 어미 얼굴에 손으로 대고 있는 새끼의 자연스러운 자세가 일품이다.
고려청자 특유의 아름답고 우아한 빛깔이 비취색으로 곱게 표현되었다.

고려의 「청화 석류 연적」이 있습니다. 석류를 꽉 끌어안고 있는 원숭이 역
시 다산의 상징으로 표현되어 작품의 메시지가 배가 됩니다. 모정의 의미로
는 어미가 새끼를 꼭 안고 있는 간송미술관 소장의 국보 270호 「청자 모자
원숭이 모양 연적」이 있으며, 조선 후기의 「포도 원숭이 다람쥐 문 오석벼
루」가 있습니다.

　장수를 상징하는 예로는 장승업의 원숭이도가 있지만 그 전에 그려진 작

전 윤엄, 「원록도」, 비단에 엷은 채색, 16세기, 국립중앙박물관 소장
선비 화가임에도 화원들 못지않은 뛰어난 필력을 보여수어
윤엄의 기량을 확인할 수 있는 기준작이라 할 수 있다.

품이 있습니다. 바로 원숭이 두 마리가 십장생인 사슴과 소나무, 바위와 함께 그려진 「원록도猿鹿圖」입니다.

「원록도」는 조선 중기 영모화를 잘 그렸던 선비 화가 송암松巖 윤엄尹儼, 1536~81의 작품입니다. 절파화풍으로 심하게 꺾인 소나무 위에 원숭이 두 마리가 복숭아를 들고 있고, 그 아래로 사슴이 있으며 뒤로는 바위가 배치되어 있습니다. 소나무, 사슴, 바위는 모두 십장생의 소재이며, 흑백으로 달리 그려진 두 마리의 원숭이가 복숭아와 함께 장수를 상징합니다. 흑과 백은 음과 양을 뜻하며 곧 자손이 번성하는 것을 의미하기도 합니다.

장승업의 원숭이도에서는 소나무, 사슴 등이 없지만 끊임없이 흘러내리는 폭포를 통해 대대손손 번영하라는 의미를 부여하고 있습니다. 이처럼 우리 문화에서 원숭이는 간사하고 잔꾀가 많다는 부정적인 시각도 있지만 대부분 잡귀를 물리치고 부귀와 다산, 장수를 상징하는 동물로 인식해왔고, 그러한 의미로 많은 조각과 회화 작품에 표현되었습니다. 한반도에 자생하진 않지만 친근한 원숭이를 통해 지혜와 재치를 본받고자 하는 선조들의 깊은 뜻이 그림으로 전해집니다.

높은 지위를 상징하는 원숭이

원숭이는 유독 벼루, 연적 등 선비들의 필수품인 문방사우에 많이 표현되어 있습니다. 이는 원숭이가 재주 많고 꾀 많은 동물이라는 인식이 있었기 때문입니다만, 여기에는 또 한 가지 원숭이에 대한 중요한 상징이 있습니다.

원숭이를 한자로 표현할 때는 주로 '猿'(원숭이 원)과 더불어 '猴'(원숭이

眼下二甲圖

掛月影沈千尺樹嘯雲聲斷
萬重山

己巳夏四月書於
淸室南牕之下
時年七十又一瑞鶴筆

작자 미상, 「안하이갑도」, 종이에 채색, 66×120㎝, 고려대학교박물관 소장
단조로운 솔잎의 표현, 과도한 청록의 사용 등으로 기량이 다소 떨어져 보이지만
독창적인 구도와 능숙하게 사용한 미점, 원숭이의 자연스러운 움직임에서 작가의 실력이 느껴진다.

후)를 사용합니다. 여기서 猴는 벼슬을 뜻하는 侯(제후 후)와 발음이 비슷합니다. 왕이 통치하던 시대에 제후는 고귀하고 높은 신분이며 풍족한 삶을 영위할 수 있는 위치입니다. 그래서 원숭이는 높은 벼슬에 오르기를 기원하는 사람들의 염원을 의미하며, 이를 문방사우에 담았습니다. 이러한 상징을 가장 잘 표현한 회화 작품은 「안하이갑도眼下二甲圖」입니다.

원숭이가 마치 갈대숲에 있는 게를 낚아 올릴 것처럼 소나무 가지를 들고 있습니다. 그림 좌측에는 '눈 아래 두 마리의 게가 있다眼下二甲圖'라고 화제를 붙였습니다. 우리 옛 그림에서 갈대와 게가 같이 있으면 이는 과거시험에서의 장원급제를 상징합니다. 게는 껍데기가 단단하므로 갑甲을 의미하며 여기서는 게가 두 마리니 '二甲'입니다. 보통 게를 두 마리로 표현하는 이유는 소과, 대과 두 번 장원을 차지하라는 의미입니다.

갈대는 한자로 로蘆자인데 이것의 옛 중국 발음이 려臚와 매우 비슷합니다. 려는 고기 육肉변이 있어 음식을 뜻하는 글자이며, 실제로 이것은 과거에 장원급제한 사람에게 임금이 내리는 음식이었습니다. 그래서 우리 옛 그림에는 갈대와 게를 동시에 표현한 그림이 제법 많이 있습니다. 「안하이갑도」는 거기에 제후를 상징하는 원숭이까지 함께 표현했으니 더할 나위없는 성공을 의미합니다.

백성이 하늘이다

민주공화국인 우리나라에서 국회의원이란 제후까지는 아니더라도 매우 높은 위치와 많은 권한을 부여받은 특수한 지위입니다. 게다가 법을 만들고

김익주, 「어미와 새끼원숭이」, 종이에 엷은 채색, 26.6×19cm, 국립중앙박물관 소장

대통령이 수장인 행정부의 권한까지도 조정할 수 있는 매우 힘 있는 자리입니다. 그래서인지 많은 분들이 국회로 입성하고자 노력합니다. 하지만 국회의원이 된 후에는 초심은 사라지고 기대했던 모습과는 달리 실망스런 모습을 보이기 일쑤입니다.

조선시대의 세종대왕은 "백성이 하늘이다" "정치의 목적은 백성을 키우는 데 있다"라고 말했습니다. 선거를 통해 높은 지위에 오른 국회의원들이 그 지위에 오르게 힘써준 국민들의 생각과 뜻을 부디 잊지 말기 바랍니다. 그래서 정치인들이 국민에게 맛있는 복숭아 열매를 듬뿍 전해주었으면 좋겠습니다. 장승업의 원숭이도를 보면서 국민들이 부귀해지고 모두 행복하길 손 모아 빌어봅니다.

열하나.

삶의 주체가 되다

신사임당, 「포도」

세상의 과일 중에 수확량이 가장 많은 것은 포도라고 합니다. 그만큼 포도는 좁고 척박한 땅에서도 시들지 않는 강인한 생명력을 갖고 있습니다. 포도의 원산지는 아시아 서부의 흑해 연안과 카프카 지방으로 알려져 있으며, 우리나라에는 고려시대에 서역을 통해 들어왔습니다. 충렬왕 11년(1285)에 원元의 황제가 고려에 포도주를 보내왔다는 기록이 있고, 안축安軸, 1282~1348의 시문집 『근재집謹齋集』에는 포도주를 선물 받고 시를 읊었다는 내용이 남아 있습니다.

포도가 그림에 등장하는 것은 조선 중기 신사임당申師任堂, 1504~51에 이르러서입니다. 사임당師任堂은 평소에 글씨나 그림 그리기를 좋아했으며, 당대 사대부들이 즐겨 그린 관념적인 산수화보다는 대상을 있는 그대로 화폭에 충실히 담았습니다. 신사임당의 포도 그림에는 재미난 일화가 전해집

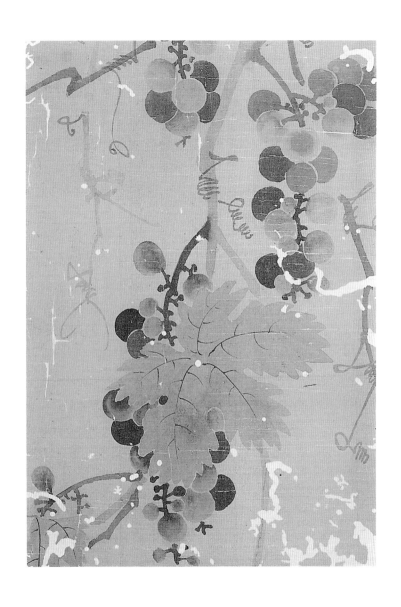

신사임당, 「포도」, 비단에 먹, 31.5×21.7cm, 간송미술관 소장
현존하는 우리나라의 포도 그림 중 가장 오래된 그림이다.
신사임당의 그림은 대부분이 전칭작들인데 이 작품은 그녀의 진품으로 널리 알려졌다.

니다. 신사임당이 어느 잔칫집에서 일을 도와주고 있는데, 그 집에 심부름하던 여자아이가 빌려온 치마에 간장을 흘려 어쩔 줄 몰라 당황하고 있었습니다. 그때 신사임당은 기지를 발휘해 아이가 입은 치마 위에 포도를 그렸습니다. 얼룩진 치마가 한순간에 아름다운 작품이 된 것입니다. 신사임당의 뛰어난 기지로 여자아이는 치마를 시장에 팔아 새것을 사고도 몇 배의 돈이 남아 위기를 모면했다고 하니, 당대 신사임당의 그림이 어떻게 회자되었는지 짐작됩니다.

어머니로 기억된 예술가

신사임당은 시서화에 뛰어난 재능을 갖췄지만 조선시대 다른 예술가들과 달리 인물 자체로서 평가되기보다는 율곡栗谷 이이李珥, 1536~84의 어머니이자 현모양처의 표본으로 널리 알려졌습니다. 그리고 지금까지도 신사임당의 이미지는 사회에서 만들어낸 여성성으로 소비되어 왔습니다. 특히, 2007년에는 5만 원권 지폐 인물로 신사임당이 적합한지에 대해 유교적 가부장제가 만들어낸 여성 이미지라는 이유에서 논란이 일기도 했습니다. 이러한 관점은 당대 신사임당이라는 인물을 예술가로서 바라보기보다 사회적 요구를 담는 그릇으로 보는 데 있습니다.

신사임당의 「포도」는 단순히 여성 화가라는 희소성으로 인해 회자되어서는 안 됩니다. 조선 미술사에서 과도기적 시대를 대표할 만한 족적을 남긴 예술가로서 평가되어야 합니다. 명종 때의 어숙권魚叔權은 『패관잡기』에서 "사임당의 포도와 산수는 절묘하여 평하는 이들이 안견의 다음에 간다. 어

찌 부녀자의 그림이라 하여 경홀히 여길 것이며, 또 어찌 부녀자에게 합당한 일이 아니라고 나무랄 수 있을 것이랴"라고 격찬했습니다. 또 율곡은 신사임당이 돌아가시자 16세의 어린 나이에 『선비행장先妣行狀』에서 "자당께서는 늘 묵적이 남다르셨다. 7세 때부터 현동자 안견이 그린 것을 모방하여 드디어 산수도를 그리셨는데 지극히 신묘하였다. 또 포도를 그리셨으며 모두 세상이 흉내 낼 수 없는 것으로 그리신 병풍과 족자가 세상에 널리 전한다"라며 어머니의 그림을 칭송했습니다.

훗날 겸재 정선의 절친한 벗이었던 진경시의 최고봉, 사천槎川 이병연李秉淵, 1671~1751은 신사임당의 그림에 다음과 같은 제시를 기록했습니다. "아버지 교훈 아래 자란 부인, 우리 동방 어진 인물 낳으셨나니, 사람들은 포도 그림만 좋다 하면서, 부녀 중의 이영구李營丘라 일컫는구나." 여기서 이영구란 중국 북송 때 수묵산수화의 대가인 이성李成을 지칭하는 것으로, 조선 후기까지 신사임당의 「포도」가 칭송되었다는 것을 알 수 있습니다.

신사임당의 「포도」는 조선 후기 최대 수장가인 석농石農 김광국金光國, 1727~97이 수집한 그림들을 모은 화첩 『해동명화집』에 수록되었으며, 김광국은 '임자 윤달 15일에 월성 김광국이 손을 씻고 삼가 배관한다'라고 배관기®를 적어두었습니다.

그림을 살펴보면 가운데 줄기를 중심으로 좌우 구도가 안정적입니다. 포도 알들은 크기와 색깔이 다양하고 농담을 달리하여 그 형태를 충실히 묘사했습니다. 아직 포도 알이 생기지 않은 빈 꼭지까지 있어 더욱 생동감이 넘칩니다. 잘 익은 포

●배관기 拜觀記
그림을 보고 느낌을 적어두는 것으로 후대에 작품을 감상하거나 감정한 사람이 그 내용을 적은 것을 말한다. 그림의 한 구석 혹은 그림 밖의 표구 부분에 적는 경우가 많다.

도 알과 설익은 포도 알, 새로운 가지와 묵은 가지를 잘 조화시켰고, 넝쿨이 감긴 모습은 자연스럽게 묘사했습니다. 넓은 포도 잎이 포도송이를 가리고 있는 모습은 현실감과 운치를 더해줍니다. 줄기와 포도 잎은 몰골법으로 그 형태를 사실적으로 묘사했습니다. 먹 하나만으로 이렇게 다양한 색을 낼 수 있다는 것이 놀랍습니다. 전반적으로 뜻으로 그리는 사의寫意보다는 생긴 모양에 집중해서 그린 사생寫生에 충실한 작품입니다.

포도도의 뜻과 흐름

포도는 하나의 가지에 많은 열매를 맺어 다자多子를 의미합니다. 한자로는 만대萬臺라 쓰고, 같은 발음인 만대萬代의 의미를 가지며 자손이 만대에 걸쳐 번성하는 것을 상징합니다. 자손의 번창은 옛사람들에게 대대손손 가문을 유지하는 중요한 문제였으며 동시에 노동력과 직결되는 부분이었습니다. 그래서 선비들은 자손의 번성을 기원하며 시문이나 그림의 중심 소재로 포도를 즐겨 다루었습니다.

신사임당의 「포도」는 후대의 화가들에게 큰 영향을 주었습니다. 신사임당에 이은 포도 그림의 대가는 황집중黃執中, 1533~?입니다. 묵죽墨竹의 이정李霆, 1554~1626, 묵매墨梅의 어몽룡魚夢龍, 1566~?과 비견될 만큼 포도 화가로 명성이 자자한 그는 신사임당의 부드러운 「포도」와 달리 강직하고 청신한 미감으로 사군자를 보는 듯, 선비의 감성을 불어넣었습니다. 사생 중심에서 사생과 사의가 적절히 안배되는 방향으로 변화했으며, 넓은 잎사귀가 포도송이를 가리는 표현에서 신사임당의 영향이 느껴집니다.

㈜황집중,「포도」, 종이에 수묵, 30×35cm, 간송미술관 소장
㈜최석환,「포도」, 종이에 먹, 122×53cm, 19세기

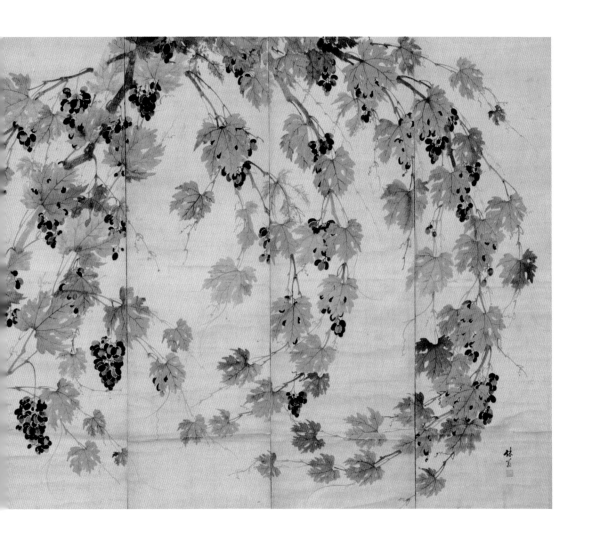

이계호, 「포도」, 비단에 먹, 각 폭 121.5×36.4cm, 조선 중기, 국립중앙박물관 소장
포도송이보다는 화려한 넝쿨에 초점을 맞춘 그림으로 자손의 번창을 바라는 마음이 느껴진다.

황집중의「포도」는 휴당休堂 이계호李繼祜, 1574~1645로 이어집니다. 이계호는 생애가 자세히 밝혀지지 않은 화가인데 이조판서를 지낸 이홍식李洪湜, 1559~1610에게 그림을 배웠다고 전하니 황집중보다 한 세대 아래였을 것입니다.「포도」를 많이 그려 일가를 이뤘다고 합니다.

이계호의「포도」는 절제미와 청신함을 자랑하는 황집중의「포도」와 달리 물기가 많은 담묵과 발묵, 파묵을 섞어 잎을 자유자재로 묘사했습니다. 포도 알보다는 포도 잎에 더 많은 비중을 둔 점도 비교할 만한 부분입니다. 개인적인 감정과 필묵의 유희가 강한 사의적寫意的인 그림입니다. 이렇게 화려하면서도 난만해지는 경향은 조선 말기의 홍수주洪受疇, 1642~1704와 19세기 최석환崔奭煥, 1808~83?으로 이어졌습니다. 같은 줄기에 달린 포도 알갱이라도 익는 속도가 전부 다른 것처럼 신사임당 후대의 포도 역시 각각의 멋과 맛을 더했습니다.

사임당이 담은 자연

어떠한 화가든 자신이 사랑하는 대상을 그림으로 옮겨놓게 마련입니다. 자신이 태어나고 자란 작은 숲과 같은 오죽헌에는 갖가지 꽃이 피고 나비와 벌이 날아와 어린 사임당의 친구가 되었을 것입니다. 또한 뒤뜰에는 포도덩굴이 무성했고 그 사이로 다람쥐가 뛰어다녔을 것입니다. 사임당은 소박한 자연을 사랑했습니다. 풀과 벌레를 모티프로 삼은 신사임당의 초충도에서 보이는 따뜻하고 정겨운 모습은 바로 그녀의 품성이며, 그런 영향이 아이들이 자라고 학문적 성취를 이루는 데 풍부한 토양이 되었을 것입니다.

전 신사임당, 「백로」, 비단에 수묵, 18.8×22cm, 서울대학교박물관 소장
고결한 선비를 비유한 흰색의 백로는 일로연과의 뜻을 담고 있다.

신사임당의 대표작 가운데 하나인 「백로」라는 작품을 살펴보겠습니다. 연밥이 있는 못에 백로 두 마리가 서 있습니다. 움직이기는 하지만 뭔가 심심해 보입니다. 이 화조화는 뜻으로 읽어야 하는 그림입니다. 백로 한 마리를 한자로 쓰면 '일로一鷺'가 됩니다. 이때 백로를 뜻하는 해오라기 로鷺는 음만 같고 길을 뜻하는 로路자로 읽습니다. 그리고 연밥은 한자로 쓰면 '연과蓮菓'인데 이것 역시 연속하다는 '연連', 과거의 '과科'로 바꿔 씁니다. 따라서 일로연과一鷺蓮菓는 일로연과一路連科와 같이 '한 걸음에 향시鄕試와 전시殿試 두 개의 과거에 연속 등과하다'는 전혀 다른 뜻을 갖게 됩니다. 그런데 여기서는 백로가 두 마리입니다. 따라서 매 시험마다 연속으로 급제하라는 의미가 더해집니다. 아홉 번 과거에 아홉 번 급제했다는 율곡 이이를 떠올리면 이러한 신사임당의 바람이 헛되지 않았던 것 같습니다.

스스로 호를 짓다

신사임당이 교육에 대해 관심이 있고, 또 그녀 스스로 주체적인 삶을 살았는지는 사임당이라는 호를 통해 알 수 있습니다. 신사임당의 본명은 인선仁善이며, 사임당은 중국 주나라의 뛰어난 성군이라 불리는 문왕의 어머니 '태임太妊을 본받겠다'는 뜻이 담겨 있습니다. 스스로 호를 지었다는 점에서 현실에 만족하기보다는 최선을 다하겠다는 적극적인 인생관이 느껴집니다.

　지금 우리 시대에 신사임당이 갖는 대표적 이미지는 '완벽한 여성'입니다. 율곡 이이와 같은 대학자를 낳았고, 자녀 교육을 훌륭하게 했으며, 부모에 대한 효성이 깊었고, 내조를 충실히 한……. 이 같은 수식어는 당대의 정

치·사회·문화적 요구에 의해 만들어지고 고착화되었습니다. 하지만 신사임당은 누구의 어머니나 누구의 아내로 조명 받기에 앞서 당대 뛰어난 예술가로서 평가되어야 합니다.

사임당이 남긴 포도처럼, 포도는 같은 줄기에 달린 알갱이라도 저마다 익는 속도가 다릅니다. 터질 듯한 시커먼 알갱이에서부터 익을 기미가 안 보이는 연두색 알갱이까지 그 빛깔은 모두 제각각입니다. 때가 되면 저절로 익는다는 것을 알기에 덜 익었든 더 익었든 서로를 나무라지 않습니다.

우리 역사에 제대로 평가되지 못한 수많은 여성 인물도 마찬가지입니다. 역사의 뒤편에 가려진 인물들 또한 연두색 포도알갱이처럼 묵묵히 자신에 대한 평가와 조명을 기다리고 있을지 모르겠습니다. 주어진 시대에 주체적으로 삶을 개척했음에도 이름이 남겨지지 않은 여성들……. 비록 지금은 제대로 그 빛을 못 받고 그 평가가 온전치 못할 수 있지만 그들 앞에 다시 쓰이게 될 새로운 역사를, 또 새로운 시대를 기다려봅니다.

금강안(金剛眼)과 혹리수(酷吏手).
서화 감정에 있어서 '금강역사의 강철 같은 눈'과 '세금관리의 냉정한 손끝' 같은
냉철함이 있어야 한다는 추사 김정희의 유명한 글귀입니다.
훌륭한 작품은 화가 스스로의 엄정한 안목을 거쳐 탄생하기에,
비단 이 말은 서화 감정가에게만 필요한 게 아닙니다.
서화를 직접 그린 화가에게도 꼭 필요한 말입니다.

자신의 생명과 정열을 온전히 예술과 바꾼 작가들의 정신에서 탄생한 작품을
마주하면 나도 모르게 저절로 옷섶을 여미게 될 때가 있습니다.
작품을 통해 전해지는 예리함과 참다움을 꿰뚫는 안목에 스스로를
채근하고 바로잡게 됩니다.
훌륭한 선생으로 내 삶을 돌아보게 만드는 매운 회초리 같은 그림들.
그렇게 옛 그림은 어지럽고 혼란스러운 세상 속에서 우리가 잃지 말아야 하는
태도가 무엇인지 넌지시 알려줍니다.

3부

더없는
즐거움을
원하오니

열둘.

두려울 것도 거칠 것도 없다

최북, 「풍설야귀인」

해마다 이례적인 더위와 추위를 경신하는 요즘, 왜 우리나라는 여름과 겨울이 있어 냉방비, 난방비, 의복비 걱정을 하며 살아야 하나 하는 실없는 투정을 해보곤 합니다. 그래도 일 년 내내 눈 구경 한 번 못하는 것보다 한철이라도 정신이 번쩍 드는 겨울이 있어 다행인 것 같습니다.

　건축과 의복 등의 발전에도 불구하고 현대에도 결코 추위는 만만치 않습니다. 하물며 옛사람들에게 겨울은 정말 매서운 존재였을 것입니다. 혹시 우리나라는 온돌 문화가 발달해 비교적 따뜻하게 지냈을 것이라 생각하는 분들도 있겠지만, 온돌은 18세기가 되어야 널리 보급된 난방시설입니다. 온돌이 대중화가 되기 전에는 흙바닥 위에 나무나 돗자리를 깔고 방 가운데 화롯불을 피우는 것이 우리나라 난방의 전부였습니다. 더구나 벽은 나무 사이의 흙벽이고, 지붕은 초가라 겨울 칼바람을 제대로 막기에는 역부족이었

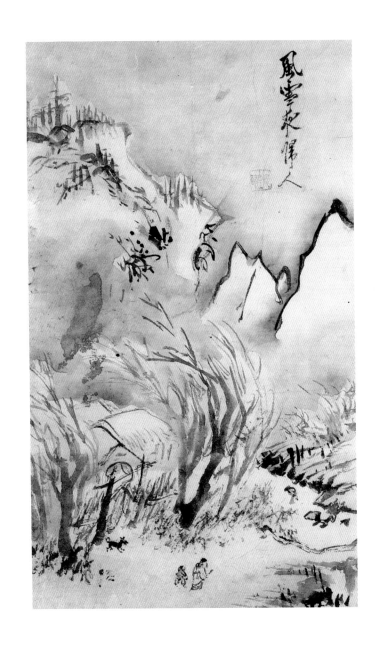

최북, 「풍설야귀인」, 종이에 엷은 채색, 66.3×42.9㎝, 18세기, 개인 소장
나무가 휘어질 만큼 눈보라가 치는 엄동설한에 나그네가 길을 나선다.
조선시대 회화 중 가장 추운 그림 아닐까?

을 것입니다. 그래서 한겨울을 무사히 넘긴다는 건 결코 쉽지 않았습니다. 이렇게 매서운 추위를 떠올리면 생각나는 작품이 있습니다. 바로 조선 후기 괴팍하고 기이한 행동으로 이름난 호생관毫生館 최북崔北, 1712~86의 「풍설야귀인風雪夜歸人」입니다.

그림의 중심이 좌측 하단에 있어, 화제는 균형을 맞추기 위해 우측 상단 빈 하늘에 크게 적혀 있습니다. 화제로 적은 '풍설야귀인'은 붓으로 쓰였고, 주문방형朱文方形 인장으로 '호생관'이라 찍었습니다.

단숨에 죽 내리긋다

눈 덮인 하얀 산을 보니 계절은 겨울일 테고, 산보다 하늘이 어두운 것을 보니 시간은 밤인 모양입니다. 날카롭게 꺾인 산세와 성긴 나무들은 그림의 배경이 깊은 산속임을 알려줍니다. 험준한 산 아래 나무들이 바람에 쏠릴 듯이 휘어져 있고, 나무 사이로 허물어질 것 같은 울타리와 그 안쪽으로 초가집이 한 채 있습니다. 심한 눈보라에 쉽게 날아갈 듯하지만 그래도 의젓하게 바람 속에 서 있습니다.

사립문 앞에는 검은 개 한 마리가 낯선 길손이라도 보았는지 짖어대며 꼬리를 말고 달려갑니다. 그 앞으로 지팡이를 짚고 등짝이 굽은 선비가 아이를 데리고 눈보라 속으로 걸어갑니다. 그 뒷모습이 매우 고단해 보입니다. 한눈에 봐도 매우 거칠고 빠르게 그려낸 티가 확연합니다. 구도를 생각하고 색감과 적당한 필선을 신중히 계산하여 그린 그림은 아닌 것 같습니다. 화가의 마음속에 있던 화의를 종이를 보자마자 마치 무엇엔가 홀린 듯 일필

최북, 「풍설야귀인」 부분

휘지一筆揮之로 그린 게 아닐까 싶습니다. 이처럼 「풍설야귀인」이 감상자에
게 더욱 거칠게 느껴지는 이유는 바로 붓으로 그린 것이 아니라 손으로 그
린 지두화指頭畵이기 때문입니다.

　지두화는 지화指畵, 지묵指墨이라고도 하며 손가락이나 손톱 끝에 먹물을
묻혀서 그린 그림을 말합니다. 간혹 손등과 손바닥을 사용하기도 합니다.
중국에서는 전통 기법으로 인정받아 지두화로 이름을 날린 화가들이 제법
있으나 우리나라에서는 천하게 여겨 크게 발전하지 못했습니다.

　지두화는 붓으로 그린 것에 비하여 날카롭게 그어지는 독특한 효과 때문
에 경우에 따라 붓으로 그린 그림보다 훨씬 강렬하게 표현되기도 합니다.
최북은 이런 지두화의 강점을 정확히 알고 있는 화가였습니다. 그의 「풍설
야귀인」에서도 바람에 꺾여 휘어지는 나무 표현에서 그 효과가 여실히 드
러납니다. 붓으로 표현했다면 나뭇가지가 휘어질 만큼 강한 눈보라의 효과

심사정, 「하마선인도(蝦蟆仙人圖)」, 비단에 엷은 채색, 22.9×15.7cm, 18세기, 간송미술관 소장
심사정은 조선 회화사에서 가장 많은 지두화를 남긴 화가다.
'하마'란 두꺼비의 한자어이며, '하마선인'은 두꺼비를 가진 신선이라는 뜻이다.

가 반감되었을 것입니다.

돌아가는 사람

저물어 푸른 산이 멀리 보이는데	日暮蒼山遠
날은 춥고 초가는 가난하구나.	天寒白屋貧
사립문에 들리는 개 짖는 소리	柴門聞犬吠
눈보라 치는 밤에 돌아가는 나그네.	風雪夜歸人

풍설야귀인은 당나라 시인 유장경劉長卿, 709~786의 「봉설숙부용산逢雪
宿芙蓉山」이라는 시의 구절입니다. 유장경이 눈 때문에 산 아래 초가에서 하
룻밤을 보낸 경험을 표현한 것으로, 그 내용을 충실하게 화폭에 담았습니
다. 그림만 보면 단순한 인물산수화라고도 할 수 있지만 이렇게 시의 내용
이나 분위기를 표현한 그림을 따로 '시의도詩意圖'라 분류합니다. 시의는 말
그대로 유명한 시를 대상으로 그 내용이나 이미지를 그린 것을 뜻하며, 북
송 때 시작되었으나 본격적으로 유행한 것은 명나라 중기 이후입니다. 우
리나라에서도 17세기에 전해지기 시작하여 18세기에 크게 유행했고, 여러
화가들이 작품을 남겼습니다. '풍설야귀도' 또한 중국에서는 명, 청 때 여러
화가가 그렸던 주제입니다.

중국 화가들이 그린 풍설야귀도의 특징은 '귀인歸人'을 초가로 돌아오는
인물로 해석해 전부 초가를 향해 걸어오는 모습으로 표현했다는 점입니다.

황신, 「풍설야귀인」, 1761년
중국의 풍설야귀도는 귀인을 모두 돌아오는 사람으로 묘사했다.

하지만 최북은 귀인을 '돌아오는 사람'이라고 해석하기 보다는 '돌아가는 사람'이라 생각했는지, 나그네의 방향이 초가를 향하지 않고 눈 덮인 산을 향하고 있습니다. 이러한 최북의 표현은 평생 어디 한 곳 정착하지 않고 부평초처럼 떠다닌 그의 삶을 보는 듯하여 마음 한편이 찌릿합니다.

최북에 대한 오해

최북의 생애는 조선 후기 야담집인 『동패낙송東稗洛誦』에 수록되어 있습니다. 그는 숙종 임진년(1712), 최상여의 아들로 태어나, 아버지는 호조의 계산을 맡은 계사로, 주로 중인이 맡던 직책이었습니다. 중인 출신으로 그

가 어떻게 예술적 수련을 했는지는 밝혀지지 않았지만 '북北'이라는 이름은 나중에 개명한 것이고, 별명인 '칠칠七七'은 그 글씨를 파자破字한 것으로 알려져 있습니다. 또 그는 말년에 '호생관'이라는 호를 사용했는데 이는 '붓에 의지해毫 살아간다生'는 뜻으로 해석되었습니다.

그의 어릴 적 이름은 '식埴'으로, 훗날 그가 왜 '북'으로 개명했는지에 대해서는 정확히 알려진 바가 없습니다. '北'은 상형문자로 '달아나다' '등지다' 등의 의미가 있어, 그를 독불장군으로 해석할 수도 있습니다. 그러나 北은 본디 방위에서 북쪽을 뜻하니 '임금의 자리' '귀인'이라는 의미도 내포합니다. 따라서 이런 중의적 해석은 최북을 이해하는 데 매우 중요합니다.

北을 둘로 쪼갠 '七七' 역시 '칠칠이' '칠뜨기' 등 바보 같은 행동거지를 하는 사람을 가리키는 의미로 여길 수 있지만, '칠칠'은 당나라의 유명한 신선인 은천상殷天祥의 호이기도 합니다. 날마다 술에 취해 노래를 부르고 다니며, 꽃피는 계절이 아니더라도無 꽃을 피게 하는有 재주가 있던 은천상의 모습을 염두에 두어 최북 스스로가 붙인 호입니다. 즉 무에서 유를 창조하는, 본의의 화업을 상징하는 뜻으로 사용한 것입니다. 이는 최북과 가까웠던 이용휴李用休, 1708~82가 최북의 금강산 그림에 "은칠칠은 때도 아닌데 꽃을 피우고, 최칠칠은 흙이 아닌데 산을 일으켰다. 모두 경각 사이에 한 일이니 기이하도다"라고 두 사람을 연결한 데서도 확인할 수 있습니다.

호생관이라는 호에 대해서도 '붓으로 먹고 사'는 직업 화가 최북의 자조적인 의미로만 해석되었습니다. 그러나 호생관은 명대 유명한 남종 문인 화가인 정운봉丁雲鵬, 1547~1628의 호이기도 합니다. 정운봉에게 '호생관'이란 어떤 의미였는지, 정운봉에게 인장을 선물한 명나라의 유명 서예가이자

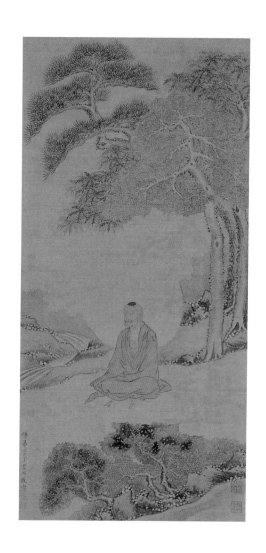

정운붕, 「무량수불」, 비단에 채색, 25×85cm, 간송미술관 소장
정운붕은 '불제자 정운붕 경사'라고 관서를 쓸 정도로 불교에 심취한 작가이다.
「무량수불」은 고운 필선과 담묵의 조화, 산뜻한 청록점의 사용이 돋보이는 작품이다.

화가인 동기창董其昌. 1555~1636이 그의 저서 『용대집容臺集』에서 그 의미를 이렇게 설명하고 있습니다.

중생衆生에는 배에서 자라 나오는 태생胎生. 알에서 나오는 난생卵生 외에 습생濕生. 화생化生 등이 있다. 나는 보살이 붓에서 나온 호생이라 여기나니. 대개 화가의 손끝에서 빛이 나며 붓을 잡을 때 보살이 하생하시기 때문이다. 부처님이 '이런저런 뜻이 몸을 만들어내고 내가 말한 건 모두 마음이 만든 것이다'라고 한 것은 이 때문이다. 남우南羽가 내 집에서 아라한 대사를 그렸다. 그래서 내가 그에게 호생관이란 인장을 주었다.

정운봉은 불교에 귀의하여 불화 및 불교인물화를 그렸는데, 호생이라는 말도 불교적 의미의 낱말입니다. 이처럼 남종문인화의 대선배인 정운봉의 호의 의미를 모를리 없는 최북이 보살이 붓에서 태어난다는 의미로, '호생관'이라는 호를 사용했다고 여기는 것이 그가 뜻하는 바에 더 가까울 것 같습니다.

최북의 이름과 호에 관련된 의미들은 전부 이중적 의미를 지니고 있어 당대에도 그 풀이에 대해 오해를 사기도 했습니다. 그러나 최북 자신이 적극적으로 해명하려 하지 않은 것으로 보아 강한 자의식의 소유자로 추정됩니다. 한편으론 그의 불 같은 성격이 오기, 고집, 자만 등으로 표출되어 당대 부정적인 평가만 남게 된 것입니다.

조선의 고흐 VS. 네덜란드의 최북

최북이 남긴 일화는 그의 성미를 확고하게 보여줍니다. 그가 금강산 여행 중 구룡연을 바라보며 "천하명인 최북은 천하명산에서 마땅히 죽어야 한다"라며 폭포에 뛰어들었다거나 남의 집에서 어떤 고관을 만났는데 고관이 집주인에게 최북을 가리키며 성이 무엇이냐고 묻자 최북이 고관에게 "먼저 묻겠는데 그대는 성이 무엇인가"라고 대들 듯 대꾸했다는 이야기, 당시 권세가인 서평군과 바둑을 두다가 한 수만 물러달라는 요청에 바둑판을 쓸어버린 일 등 모두 남에게 굽히지 않으려는 그의 기질과 관련이 있습니다. 그중 압권은 어느 벼슬아치가 최북에게 그림을 요청했으나 최북이 응하지 않은 일화입니다. 여러 가지 말로 협박을 했지만 최북은 "남이 나를 저버리는 것이 아니라 내 눈이 나를 저버린다"라며 스스로 송곳으로 눈을 찔러 영원히 한쪽 눈을 잃었다는 것입니다.

네덜란드 인상파 화가 빈센트 반 고흐Vincent van Gogh, 1853~90가 자기 손으로 귀를 잘랐다면 최북은 스스로 눈을 찔러 애꾸가 되었으니, 최북을 '조선의 고흐'라 부르는 사람도 있습니다. 하지만 최북이 고흐보다 100여 년 전 사람이니 고흐를 '네덜란드의 최북'이라 불르는 것이 더 적절하겠습니다. 아무튼 그 사건 후 최북은 평생 한쪽 눈으로 돋보기를 쓴 채 그림을 그리게 됩니다.

『최칠칠전崔七七傳』을 쓴 금릉金陵 남공철南公轍, 1760~1840은 "어떤 사람은 그를 주객酒客이라 했고, 어떤 사람은 화사畵史라 했으며, 어떤 사람은 미치광이狂生라 했다"고 최북을 묘사했으니 그가 조선시대 회화사에서 가장 광기 어린 화가였음을 부정할 수 없겠습니다. 하지만 이런 일화만으로 최북을 평가하는 것은 온당치 않습니다. 그의 기이한 행동은 세속적 이익과 권

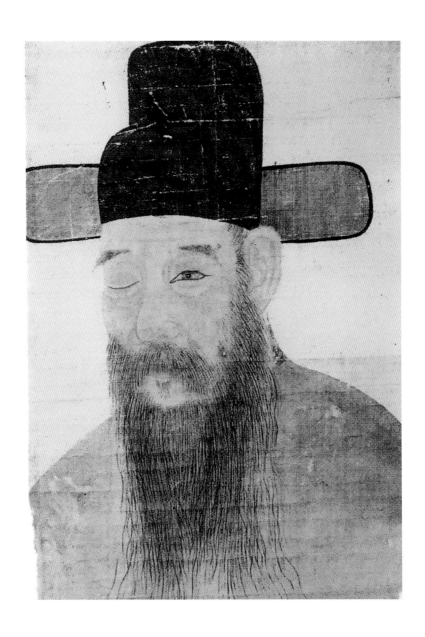

전 최북, 「자화상」, 종이에 먹과 엷은 채색, 56×38.5cm, 개인 소장

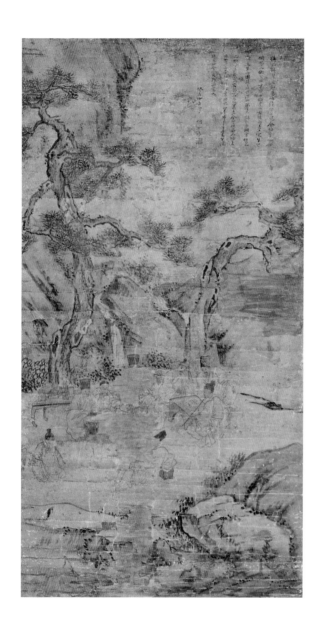

강세황·김홍도·심사정·최북, 「균와아집도」, 종이에 엷은 색, 112.5×59.5cm, 국립중앙박물관 소장
안산 균와의 집에서 아집의 장면을 표암이 전체 구도를 잡고 소나무와 돌은 심사정,
채색은 최북, 인물은 김홍도가 그렸다. 상투 차림에 바둑을 두고 있는 인물이 최북이다.

력에 아첨하거나 빌붙지 않으려는 자기방어적인 의식에서 비롯되었을 가
능성이 더욱 크다고 생각됩니다. 매일 5~6되씩 마셨다는 술도 그림을 그
리기 위해 마신 것이 아니라, 빈약한 처지 속에서 세상의 무게를 견디는 촉
매제로 마셨고, 술기운으로 기분이 좋아지면 붓을 들어 취흥을 더욱 만끽했
을 것입니다.

　만약 최북이 정말 술주정뱅이에 괴팍하고 자기주장만 고집하는 인물이
라면 아무도 그를 인정하거나 가까이하지 않았을 것입니다. 하지만 그와 교
유했던 인물들을 살펴보면 범상치 않습니다. 최북과 「균와아집도筠窩雅集
圖」를 합작하고 늘 가까이 지낸 당대 예림의 총수이자 단원 김홍도의 스승
인 표암 강세황, 함께 단양 명승지를 유람하며 글과 그림을 즐겼던 당대 최
고의 서예가 원교圓嶠 이광사李匡師, 1705~77, 18세기를 대표하는 시인 석북
石北 신광수申光洙, 1712~75, 조선 남종화의 대표 화가 현재玄齋 심사정沈師
正, 1707~69 등이 모두 최북과 우정을 나눈 이들입니다. 실학자 성호星湖 이
익李瀷, 1681~1763은 최북이 통신사의 일원으로 일본으로 갈 때 헤어짐을
안타까워하며 송별시를 지을 만큼 그를 아꼈습니다.

작품이 인물을 말한다

최북이 단순히 반항적이고 삐딱한 인물이 아니라는 결정적인 증거는 바로
그의 작품에 있습니다. 지금까지 최북의 작품으로 알려진 것은 180여 점에
이르며, 관념산수, 인물, 영모화훼, 묵죽, 진경산수 등 거의 전 장르를 망라
합니다. 대부분이 얌전하고 매우 정돈된 작품입니다. 미친 듯한 초서의 기

최북, 「공산무인도」, 종이에 수묵담채, 31×36.1cm, 개인 소장

최북, 「추순탁속」, 종이에 엷은 채색, 27.5×17.7cm, 간송미술관 소장
명나라 화가 겸 시인 형산(衡山) 문징명(文徵明, 1470~1559)의 그림을 본뜬 작품이다.

법狂草戲作으로 그린 최북 대표작 중 하나인 「공산무인도空山無人圖」도 어지러운 붓질과 비교되는 정적이고 선기가 강한 작품입니다. 특히 최북은 메추라기를 잘 그려 '최 메추라기'라는 별명을 들을 만큼 뛰어난 영모화가이기도 합니다. 그의 영모화 중 대표작으로 꼽는 「추순탁속秋鶉啄粟」은 청렴하고 겸손한 선비를 상징하는 순박한 메추라기를 모티프로 안정되고 편안한 구성과 색감이 돋보이는 그림입니다.

최북은 그림뿐 아니라 글씨와 문장에도 뛰어나 18세기 대표적인 시사회인 '송석원 시사'의 일원으로, 여러 점의 시도 남겼습니다. 그의 그림 화제에서 나타나듯 글씨도 개성 있고 힘 있는 필체를 자랑합니다. 말 그대로 시서화 삼절이어서 세 가지가 뛰어나다는 '삼기재三奇齋'라는 그의 호가 허풍이 아니라는 것을 알 수 있습니다. 또한 그는 조선 사람은 마땅히 조선의 산수를 그려야 한다며, 자신이 좋아했던 남종화풍의 산수화만 고집하지 않았습니다. 진경산수화의 필요성을 역설하며 직접 진경산수화를 그리기도 했습니다.

차가운 겨울밤으로 걸어간 최북

시대의 기린아, 호생관 최북의 만년은 매우 쓸쓸하기 그지없습니다. 18세기 문신인 신광하申光河, 1719~96는 자신의 문집에서 최북의 죽음에 대한 조시弔詩 「최북가崔北歌」를 남깁니다.

그대는 보지 못 했는가! 최북이 눈 속에서 얼어 죽은 것을

(중략)

열흘이나 굶주리던 끝에 그림 한 폭을 팔아

대취하여 성 모퉁이에 누웠다네

묻노니 북망산에 진토된 만인의 뼈다귀.

세 길 눈 속에 파묻혀 최북과 견주어보면 어떠한가?

그는 열흘이나 굶고 간신히 그림 하나를 팔았지만 그 돈으로 술에 대취했고, 결국 눈보라 치는 밤, 성 밖으로 나가 쓰러져 다시 일어나지 못합니다. 도화서에 소속되지 않은 채 그림을 팔아 생계를 유지한 조선 최초의 직업 화가인 최북은 그렇게 세상과 이별했습니다.

어느 때보다 추웠을 그의 최후를 상상해보니 「풍설야귀인」의 등 굽은 선비의 힘없는 뒷모습이 자꾸 마음에 걸립니다. 그는 실제로 「풍설야귀인」의 선비처럼 집을 등지고 눈보라를 맞으며 돌아올 수 없는 겨울 산을 향했을지도 모르겠습니다. 체구는 작달막했지만 술 석 잔이 들어가면 두려울 것도 거칠 것도 없었다는 최북도 세월의 무게만큼은 이길 수 없었던 것입니다.

그가 죽은 후 전해진 이야기는 모두 괴팍하고 오만한 행동을 한 광화사狂畵士로 기록되었고, 급기야 망령되고 경솔한 사람의 이미지로 굳어버렸습니다. 당대에도 자신에 대한 수군거림과 비난을 몰랐을리 없겠지만 그는 굳이 그것을 변명하거나 바꾸려 하지 않았습니다. 그에게 그런 세상의 평판 따위는 하나도 두렵지 않았을 것입니다. 그가 두려워했던 것은 오직 붓을 더 이상 놀리지 못하는 것이었는지도 모릅니다. 최북의 벗 이현환李玄煥은 최북이 자신에게 들려준 이야기를 이렇게 기록해두었습니다.

최북, 「북창한사도(北窓閑寫圖)」(『제가화첩(諸家畵帖)』중에서), 종이에 색, 24.2×32.3cm, 18세기, 국립중앙박물관 소장
창가에 앉아 시를 생각하며 붓을 들고 있는 모습에서 최북의 모습이 연상된다.

그림은 내 뜻에 맞으면 그만입니다. 세상엔 그림을 알아보는 사람이 드 뭅니다. 그대 말처럼 백세대 뒤의 사람이 이 그림을 보면 그 사람됨을 떠올 릴 수 있겠지요. 저는 뒷날 나를 알아줄 지음知音을 기다리겠습니다.

임영태 작가가 쓴 소설 『호생관 최북』의 표현대로 '그림을 그린다는 것은 피를 파는 일'일지도 모릅니다. 그리고 세상의 시선을 무시한다는 건 무지 막지한 외로움에 익숙해져야 하는 일일 것입니다. 최북은 언젠가는 온전히 그림으로 그를 평가해주는 감상자들이 나타날 것을 믿었습니다. 그렇기에 외로움을 견뎌낸 것은 아닐까요? 진정으로 누구를 믿고 기다린다는 건, 결 국 눈보라 치는 겨울밤을 홀로 걸어가는 모습과 닮아 있는 것 같습니다.

열섯.

누각 마루에 모여

안중식, 「탑원도소회지도」

달력의 마지막 장을 펼치면 '곧 한 해가 저물겠구나' 하는 생각에 공연히 마음이 바빠집니다. 그래서 매년 12월이면 다른 달보다 유독 시간이 빨리 지나가는 것 같습니다. 첫날이 시작된 지 며칠 지나지 않았는데 송년 모임 몇 번 하고 나면 바로 성탄절이 다가오고, 라디오에서 흘러나오는 캐럴송 몇 곡 들으면 곧 보신각 종소리를 듣게 됩니다. 정말 세월이 화살처럼 빠르게 지나간다는 세월여시歲月如矢가 딱 맞아 떨어집니다.

　12월은 지나온 한 해를 돌아보기도 하지만 새롭게 맞이할 해에 대한 기대와 희망을 품는 달이기도 합니다. 그럴 때 꼭 떠오르는 옛 그림이 한 점 있습니다. 새해의 희망과 격려의 내용을 담은 것으로, 그림이 그려진 후 현실은 내용과 정반대로 흘러가 더욱 애잔한 사연이 있는 작품이기도 합니다. 간송미술관 전시에서 처음 보고 마음속에 담은 이 그림은 조선 회화의 마지

안중식, 「탑원도소회지도」, 종이에 엷은 채색, 23.4×35.4cm, 1912년, 간송미술관 소장

막 거장이자 근대 회화의 선구자인 심전心田 안중식安中植, 1861~1919의 「탑원도소회지도塔園屠蘇會之圖」입니다.

도소주를 마시며 새해를 맞이하다

어스름한 달밤, 누각 마루에 사람들이 모여 앉았습니다. 무슨 이야기를 하는지는 짐작하기 어렵지만 왠지 차분한 분위기입니다. 그중 서 있는 인물은 누각 너머를 바라보며 깊은 생각에 잠긴 듯합니다. 누각 주변에는 옆으로 무성한 나무가 있고, 뒤쪽으로 수풀이 스산하게 펼쳐져 있습니다. 그 너머에 하얀 탑 하나가 서 있습니다. 상륜부는 보이지 않고 탑신과 지붕돌만 그려져 있습니다. 전체적으로 즐겁고 흥겨운 모임이라기보다는 안개까지 자욱해 쓸쓸하고 조용한 느낌입니다.

이 그림은 조선 후기 겸재 정선 이후 회화 경향의 주류였던 진경산수화의 화풍과는 전혀 다르다는 것이 큰 특징입니다. 신선하면서도 새로운 감각이 느껴지지만 그렇다고 전통 회화와 비교해서 전혀 낯설지 않습니다. 앞에는 농묵, 뒤쪽으로 갈수록 담묵을 사용했으며 여느 조선회화와 같이 여백의 미를 잘 살렸습니다. 이런 점

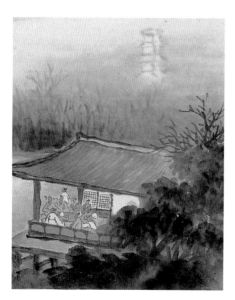

안중식, 「탑원도소회지도」 부분

으로 볼 때 이 작품을 그린 화가는 전통에 충실하면서도 새로운 근대적 화
풍을 잘 결합시킨 것으로 보입니다. 그렇다면 이 그림은 누구를 위해 그린
것일까요? 그 해답은 좌측 화제에 적혀 있습니다.

우도좌서右圖左書의 원칙 하에 그림의 좌측 여백에 고졸한 예서체로 '탑
원도소회지도'라고 화제를 적은 후, 그 뒤로 간략하게 누구를 위하여 어떤
장면을 그린 것인지 적어놓았습니다.

탑원의 도소회 그림.
임자년 정월 초하루 밤에 탑원 주인 위창 오세창 인형의 질정을 바랍니다.
심전 안중식.
塔園屠蘇會之圖
壬子元日之夜 爲園主人葦滄仁兄正
心田 安中植

안중식, 「탑원도소회지도」 부분

1912년 정월 초하루 밤에 위창葦滄 오세창吳世昌,
1864~1953의 집에서 열린 도소회 모임을 묘사한
것으로, 안중식이 위창 선생을 위해 붓을 든 그림
임을 알 수 있습니다. 오세창보다 나이가 더 많은
안중식이 매우 예의를 갖춰 단정히 적은 글을 보
니, 당시 서화 및 문화계에서 위창의 위상이 어땠
는지 짐작됩니다.

여기서 '도소회'라는 다소 생소한 명칭이 나오

는데, 도소회란 산초山椒, 방풍防風, 백출白朮 등의 한약재로 빚은 도소주屠蘇酒를 마시는 모임을 말합니다. 도소주는 중국 후한 때 명의인 화타가 만들었다고도 전해지는데, 사실 그 실체는 분명하지 않습니다. 하지만 도소주를 새해 첫날에 마시는 풍습은 한대부터 내려온 중국의 오랜 세시풍속으로 당나라 시인 두보杜甫, 712~770와 소식蘇軾, 1036~1101 등 많은 시인들의 시에서 언급된 소재입니다. 당나라 이후에도 새해에 도소주를 마셔야만 사악한 기운을 몰아내고 장수할 수 있다는 이야기가 광범위하게 전해졌습니다. 이런 풍습은 우리나라에도 이어졌고, 고려 말기의 문인 안축安軸, 1287~1348의 「원일元日」이라는 시에서도 찾아볼 수 있습니다.

많은 사람들이 나더러 먼저 도소 마시라는데	人多先我飮屠蘇
약해지고 굼떠 커다란 포부 저버렸음을 이미 알았네.	已覺衰遲負壯圖
해마다 어리석음을 팔아도 어리석음 다하지 않아	歲歲賣癡癡不盡
여전히 예전의 내가 지금의 나까지 이어지는 것 같네.	猶將古我到今吾

또 『동국세시기』의 「정월」에는 당시 어른에게 올리기 위해 세찬歲饌에 대한 설명과 세주歲酒의 기원으로 도소주를 언급하고 있을 만큼 조선 후기 문사들에게도 잘 알려진 풍습이었습니다.

심전 안중식은 소림小琳 조석진趙錫晉, 1853~1920과 함께 조선의 3대 천재 화가로 일컫는 오원 장승업을 사사한 조선의 마지막 궁중화원입니다. 그는 1882년 장승업에게 그림을 배우기 이전부터 그림에 소질을 보였습니다. 또 1891년과 1899년, 그리고 1900년에 상하이와 교토, 오사카 등지에 머물

(좌)안중식, 「백악춘효」 여름본, 비단에 채색, 129.3×49.9cm, 1915년, 국립중앙박물관 소장
(우)안중식, 「백악춘효」 가을본, 비단에 채색, 125.9×51.5cm, 1915년, 국립중앙박물관 소장
백악과 경복궁의 실경을 그린 작품이다. 여름본이 경복궁 전각들이 웅대하게 재현된 것에 비해
가을본은 적막과 고요, 화가의 쓸쓸한 마음이 고스란히 전해진다.

면서 다양한 서양화풍과 새로운 기법 등을 배워 전통의 바탕 위에 근대 회화의 서막을 열었습니다. 1902년에는 고종 등극 40주년을 기념하는 어진 제작의 책임화원으로 뽑혀 당대 최고의 화원임을 인정받습니다. 하지만 조선왕실 최고의 화원도 왕실이 건재할 때나 의미가 있지 망국 후에는 무슨 의미가 있겠습니까?

망국 후 경복궁의 모습을 묘사한 「백악춘효白岳春曉」 가을본을 보면 광화문의 문은 굳게 잠기고 오가는 사람이 아무도 없습니다. 궁궐을 지키는 상징인 해치상도 하나만 그려져 쓸쓸함만 가득 차 있습니다. 경복궁의 쇠락에 대한 그의 안타까운 마음이 전해집니다.

누각의 탑원은 어디인가

사실 「탑원도소회지도」에서 제가 가장 관심 있던 부분은 위창 오세창의 집이었습니다. 저 멀리 원각사탑이 보이는 오세창의 집은 『근역서화징槿域書畵徵』『근역인수槿域印藪』『근역화휘槿域畵彙』 등 조선 미술사의 빛나는 저작들이 집필된 역사적 장소일 것으로 예상됩니다. 그의 집이 광화문 세종문화회관의 서쪽 언덕이라는 주장도 있지만 대부분의 기록으로 볼 때 '종로'라는 지역은 확실하지만 정확히 특정하지는 못했습니다.

저의 이런 오랜 궁금증은 2008년 독립기념관에서 실시한 항일독립운동 사적지 조사를 통해 해결되었습니다. 3.1독립선언 후 일제에 체포되어 1919년 4월 9일 경성지방법원에서 작성된 「오세창 신문조서」와 「손병희 등 48인 판결문」 등의 조사 결과를 발표하면서, 당시 오세창의 주소지가

낙원동 오세창 집터
평범한 상가로 보이는 이곳에서
조선 미술사의 빛나는 역작이
집필되고, 독립운동가들의 비밀스런
모임이 열렸다는 역사적 사실이
새삼 놀랍기만 하다.

'경성부 돈의동 45', 즉 지금 주소로는 '서울 종로구 돈의동 45'임이 알려지게 되었습니다.

추운 겨울 어느 날 주소를 적은 쪽지를 들고 장소를 찾아가 보기로 했습니다. 돈의동은 종로3가역 주변으로, 바로 옆에는 낙원동이 있습니다. 종로3가역 3번 출구에서 출발하여 약 한 시간 정도 골목 곳곳을 살피다 찾지 못해 포기하려던 중 처음에 출발했던 곳 앞 건물이 바로 제가 찾고 있던 그 장소임을 알게 되었습니다. 「탑원도소회지도」 속 장소에 대한 오랜 궁금증이 해결되는 순간이었습니다. 이곳에서 서남쪽으로는 지금의 탑골공원이 있으므로 그림에서처럼 탑이 분명하게 보일 것입니다. 그렇다면 그림을 그린 화가는 종묘 정전 쪽에서 이곳을 바라본 것입니다.

오세창의 집터는 현재 서울 지하철 5호선 종로3가역 낙원상가와 종묘 사이에 자리한 '영은빌딩'이라는 상가입니다. 1층에는 빈대떡 집이, 지하에는 노래주점이 있는 4층짜리 건물입니다. 그러나 안타깝게도 이곳이 기념비적

인 저작들이 집필되었고, 독립투사들의 비밀회합이 이루어졌던 역사적 장소임을 알 수 있는 흔적은 남아 있지 않았습니다.

도소회에 참석한 인물은 누구인가

장소가 확인되었으니 그 모임에 참석했던 인물들이 누구인지 궁금해집니다. 먼저 눈에 들어오는 인물은 누각 난간에 서서 먼 곳을 바라보는 이입니다. 위창에게 선물로 준 그림이기에 주인공을 남들과 구별되게 그렸을 것으로 추정됩니다. 그리고 그림을 그린 안중식도 여러 사람들 틈에 앉아 있을 것입니다. 그렇다면 오세창과 안중식을 제외한 인물들은 누구일까요?

현재 확실한 단서는 남아 있지 않지만 오세창과 가까웠던 인물들을 중심으로 추측해볼 수 있습니다. 가장 먼저 떠오르는 인물로는 천도교주 손병희孫秉熙, 1861~1922입니다. 오세창은 갑신정변으로 일본으로 망명했던 시절, 손병희를 만나 인생의 큰 전환점을 맞이하며 천도교도가 되었습니다. 그리고 같은 천도교 동지였던 권동진權東鎭, 1861~1947, 최린崔麟, 1878~1958과도 가깝게 지냈습니다. 따라서 이들과 함께 새해를 맞이하고 건강과 축복을 기원하는 도소회를 함께했을 것이라 여겨집니다. 특히 권동진은 오세창 집에서 매우 가까운 곳인 돈의동 76번지에 살고 있었기에 그림 속에 있을 가능성이 더욱 높습니다.

서화계의 인물로는 안중식과 어릴 적부터 함께 유학했고 함께 화원으로 활동했던 평생의 벗 소림 조석진을 빼놓을 수 없습니다. 나이는 안중식보다 여덟 살이나 많지만 거의 한평생을 교유한 지우이기에 안중식이 있는 자리에 조석

일본 망명 시절 천도교 간부
아랫줄 왼쪽에서 두 번째가 권동진, 세 번째가 손병희, 네 번째가 오세창이다.

진도 있었을 것입니다. 조석진은 권동진에게 그림 선물을 한 기록도 있으므로 함께 자리를 했을 가능성이 더욱 높습니다.

당대 묵란으로 이름이 높은 소호小湖 김응원金應元, 1855~1921도 그 자리에 있었을 가능성이 높습니다. 그는 추사의 영향을 많이 받은 문인화가이기에 오세창과 문화적 동질감을 지녔을 것으로 추측됩니다. 김응원은 1911년 근대 최초미술교육기관인 서화미술회에서 안중식, 조석진 등과 같은 시기에 교수로 활동했으며 1918년 서화협회도 안중식과 함께 발기인으로 참여했습니다.

그림의 인물이 총 여덟 명이니 마시막 한 명을 따져보자면 연배는 조금 어리지만 오세창이 매우 아끼던 춘곡春谷 고희동高羲東, 1886~1965을 꼽을 수 있습니다. 그는 한국 최초의 서양화가이면서도 방학 때 틈틈이 안중식에

조석진, 「백매」, 종이에 수묵, 131×31.8cm, 간송미술관 소장
이 그림은 조석진이 권동진에게 선물한 작품으로, "만송이 꽃이 용감히 눈 속을 뚫고 나오니, 한 그루 나무가 홀로 온 세상의 봄을 앞선다"라는 의미심장한 제시가 적혀 있다.

게 그림을 배워 안중식, 오세창 둘 모두와 인연이 깊은 인물입니다. 또 그는 간송澗松 전형필全鎣弼, 1906~62에게 오세창을 연결시켜준 인물이기도 합니다. 그중 손병희, 오세창, 권동진, 최린 이 네 사람은 1918년 12월에 다음해 3.1독립선언을 처음으로 기획했던 주인공입니다. 따라서 1919년 탑골공원에서 시작된 3.1독립선언은 7년 전 그림 속 탑이 보이는 누각에서 시작되었을지도 모릅니다. 만약 그렇다면 그림 전체에서 풍기는 까닭 모를 쓸쓸함도 이해됩니다.

1910년 경술년 일본과의 강제병합을 선언한 8월 29일, 조선은 이 날로 운명을 다했습니다. 그 후 조선의 많은 유생들과 백성들은 합병의 무효를 선언하며 자결과 시위로 저항했으나 이미 꺼져버린 조선의 운명을 되살리기는 힘들었습니다. 그런 혼란과 치욕의 한 해를 지나 다시 새해를 맞이했습니다.

새해가 시작되었지만 희망보다는 울분과 한탄이 먼저였을 것입니다. 동시에 서로 희망을 잃지 말자고 다독이고 격려했을 것입니다. 언젠가 때가 되면 함께 크게 싸워보자고 했을지도 모릅니다. 그리고 그들은 결국 거사를 진행했으며 대다수가 체포되어 옥고를 치렀습니다.

「탑원도소회지도」를 그린 안중식 역시 이들과 친하다는 이유로 3.1만세운동 직후인 4월에 내란죄로 수감되었고, 결국 심한 문초로 병을 얻어 그해 운명했습니다. 그가 죽자 평생 지우였던 조석진도 매우 슬퍼하다가 6개월 후 눈을 감습니다. 하지만 모든 인물이 끝까지 일제에 항거한 것은 아닙니다. 최린은 옥고를 치룬 이후 일제의 침략이 장기화되자 1933년 대동방주의를 내세우며 적극적으로 변절의 길을 걸었습니다.

심전 안중식.

한국 근대회화의 주춧돌

안중식이 우리 회화사에 남긴 업적은 무척 지대합니다. 조선이 망한 후 도화서가 없어져버렸고, 당시 화단에는 무분별한 서양, 일본풍 미술이 휘몰아쳐 전통회화의 맥이 단절될 위기에 처해 있었습니다. 이런 상황에서 그는 근대적인 미술 전문 교육기관의 필요성을 체감하며 1911년, 우리나라 최초의 근대적 미술 교육기관인 '서화미술회'를 창설합니다.

안타깝게도 서화미술회는 1918년까지 4회의 졸업생을 배출하고 중단되었지만 이곳의 졸업생들 면면을 보면 왜 안중식을 근대 한국화의 아버지라 부르는지 알 수 있습니다. 이때 졸업생들이 바로 우리나라 근대 화단을 이끈 이용우, 김은호, 박승무, 이상범, 노수현 등입니다. 한 명 한 명이 당대 화단을 대표한다고 말할 수 있을 만큼 뛰어납니다. 이렇듯 안중식은 한국미술의 시대적 위기를 극복하고 연속성을 갖는 데 큰 힘이 되었습니다.

달빛 어스름한 정월 초하룻날 저녁, 어느 집의 누각 마루에 모여 술잔을 기울이던 사람들이 있었습니다. 이들은 시대를 아파하며 자신들의 무능을 곱씹었을 것입니다. 그중 한 사람은 누각 아래 수풀이 자욱한 곳을 애잔하게 내려다보고, 그의 시선 너머에는 숲속에 희미하게 보이는 하얀 탑 하나가 몸도 성치 않게 서 있습니다. 「탑원도소회지도」는 그저 평범하기 그지없

는 조선 후기 산수화처럼 보이지만, 그 속에 묻어나는 먹먹한 애잔함은 이 그림이 평범한 산수화가 아님을 스스로 증명하고 있습니다.

열넷.

은하수를 사이에 두고

작자 미상, 「견우직녀도」

칠월칠석은 단오와 유두처럼 여름철 정식 절기는 아니지만 특별한 기념일처럼 여겨집니다. 중국에서는 음력 7월 7일이 곧 밸런타인데이라고 할 만큼 연인 간의 중요한 기념일이며, 이 날 결혼하면 행복하게 잘 산다는 믿음 때문에 해마다 77쌍의 연인들이 합동결혼식을 올리기도 합니다.

칠월칠석의 주인공은 견우와 직녀입니다. 은하계의 수많은 별 중 그 둘이 1년에 한 번 만난다는 내용만으로도 대단한 인연이라는 생각이 듭니다. 혹시 읽어보신 지 너무 오래되어 기억이 안 나는 분들을 위해 간략히 견우와 직녀 설화를 살펴보겠습니다. 옥황상제가 다스리는 나라에 소를 끄는 사람이라는 뜻의 견우牽牛가 살았습니다. 그의 성실함을 눈여겨본 옥황상제는 길쌈을 잘하고 부지런한 자신의 손녀와 혼인하게 합니다. 그 손녀가 바로 직녀織女입니다. 그런데 두 사람은 결혼 후 신혼의 달콤함에 빠져 서로의 일

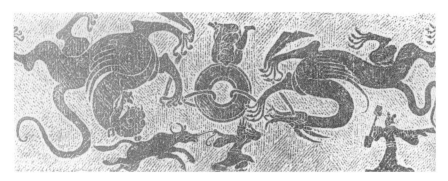

중국 사천 비현 한왕휘석관 화상석 탁본 중 용호희벽과 견우직녀

을 게을리 했고, 이에 화가 난 옥황상제는 결국 두 사람을 은하수 양쪽에 떨어뜨려 살게 합니다. 둘은 서로를 그리워하며 살게 되는데, 이를 안타깝게 여긴 까마귀와 까치가 해마다 칠월칠석날 오작교가 되어 두 사람을 만나게 한다는 내용입니다.

　그런데 사실 '견우와 직녀'는 우리나라 고유의 이야기가 아닙니다. 한중일 모두 공통적으로 칠석을 기념하고 있지만 전해 내려오는 이야기는 조금씩 다릅니다. 여러 문헌으로 살펴볼 때 견우직녀 이야기는 기원전 6세기 이전 중국에서 시작되어 동아시아 전반으로 퍼진 것으로 추측되고 있습니다. 기록으로는 기원전 500년경에 쓰인 중국의 가장 오래된 시집『시경』에 은하의 좌우에 자리 잡은 두 별자리를 각각 견우성과 직녀성으로 상정하고 있으며, 유물로는 후한後漢 시대(25~220년)의 석관 화상석[•]에 견우와 직녀의 모습이 등장합니다.

　은하수를 사이에 두고 그리워하는 우리나라 견우직녀 설화와 달리, 중국에서는 옥황상제의 노여움을 산 두 사람이 각각 하늘과 땅에 머물며 슬퍼

신선, 짐승, 인물 등을 장식으로 새
긴 돌로, 고대 중국에서 무덤이나 사
당의 기둥, 표면, 관, 문 등에 사용
했다. 기원전 2세기부터 시작해 후
한 말기까지 크게 유행했으며, 당시
사람들의 풍습, 신화, 고사 등을 다
룬다. 당대 생활과 정신세계를 알 수
있는 중요한 유물이다.

하다 말하는 소의 도움으로 견우가 하늘로 올라
간다는 내용이 나옵니다. 한왕휘석관 화상석을
보면 하단 오른쪽에는 베를 짜는 도구를 들고 어
서 오라고 손짓하고 있는 직녀가, 왼쪽에는 마음
이 급해 소의 고삐를 잡아채며 직녀를 향해 달려
가는 견우가 그려져 있습니다. 그러면 이 이야기
는 언제부터 우리나라에 전해졌을까요?

무덤 주인이 남긴 기록

평안남도 남포시 덕흥동에서 발굴되어 일명 '덕흥리 벽화분'이라 불리는 고
분은 무학산 서쪽 옥녀봉 남단 구릉 위에 자리 잡은 돌무지돌방무덤입니다.
무덤의 벽과 천장부 하단에 목조가옥의 골조를 그려 넣은 다음, 그 안에 생
활풍속의 각 장면을 그린 두 칸짜리 무덤으로, 무덤 주인의 사후저택으로
상정되어 있음을 알 수 있습니다. 이 고분은 무덤의 주인, 즉 묘주에 대한
이야기뿐 아니라, 무덤 조성에 대한 명문이 56곳 600여 자로 남겨져 있어
그 사료적 가치는 이루 말할 수 없습니다. 특히, 408년이라는 연대를 표기
해 광개토대왕 시절의 사회상을 가늠해볼 수 있는 매우 중요한 고분입니다.

　　앞 칸의 벽과 천장에는 무덤의 주인에 대한 내용과 그림에 대한 설명이
적혀 있는데, 무덤의 주인은 신도현 도향 중감리 사람으로 이름은 진鎭입니
다. 건위장군과 국소대형 좌장군을 지냈으며, 국소대형은 중국에는 없는 작
위로 고구려에만 있는 직위입니다. 그 후 여러 장군직과 태수직을 거쳐 끝

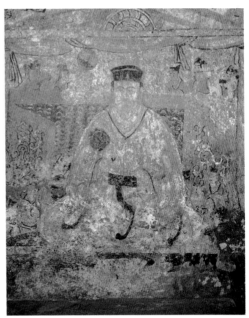

덕흥리 고분 실내 전경

묘주 초상화

전실 북벽에 묘주인 유주자사 진의 초상이 시종으로 보이는 인물보다 훨씬 크게 그려졌다. 고대 회화에서는 인물의 중요도에 따라 크기를 달리 표현하는 것이 특징이다.

으로 유주자사를 지냈고 77세에 죽어 영락 18년 12월 25일 이곳에 묻혔다는 내용이 있습니다. 여기서 영락의 연호는 광개토대왕 시절의 고구려 연호이며, 이 고구려 고분벽화에서 견우와 직녀의 모습을 발견할 수 있는 것으로 보아 최소 고구려 때부터 이 설화가 전해진 것으로 추정됩니다. 다만 그 이야기가 왜 중국과 다르게 전해졌는지는 밝혀지지 않았습니다.

천장에는 해, 달, 별 등 천체의 모습과 장수의 소망, 의좋게 살려는 소망 등을 상징한 그림 등 여러 내용들이 있습니다. 그중에서 비록 사진으로 보

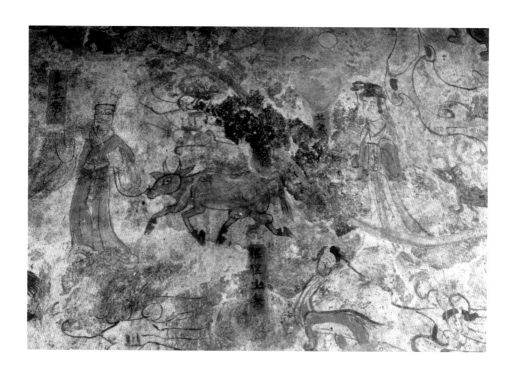

전실 남벽 천장 중「견우직녀도」
천장은 수렵도와 복잡한 천상계가 뒤섞여 장식되어 있다. 견우와 직녀의 멀어지는 듯한 묘사가 안타까움을 자아낸다.

는 것이지만 보는 순간 탄성이 나오게 만드는 그림이 있으니, 바로 전실 남벽 천장에 그려진 「견우직녀도」입니다.

왼쪽 위에서 좌측 아래로 푸른 빛깔의 강처럼 대각선으로 그려져 있는 부분이 은하수입니다. 그 왼쪽에 소를 몰고 있는 견우가, 오른쪽에는 직녀가 서 있습니다. 소의 고삐를 쥐고 있는 견우 모습 옆에 견우지상牽牛之象이라고 친절히 적어놓았고, 예로부터 신성한 영물로 여겨졌던 검은 개가 직녀 옆을 호위하고 있습니다. 직녀 옆에는 직녀지상이라고 적혀 있었겠지만 직녀 글자는 떨어지고 지상만 남아 있습니다. 이 장면은 누가 보더라도 견우직녀의 설화를 그려놓은 것이 분명합니다. 그렇다면 은하수 중간에 검게 얼룩처럼 칠해진 것이 까마귀와 까치가 만들어 놓은 오작교를 표현한 걸까요?

견우는 은하수 반대 방향으로 몸을 돌리고 있어 칠월칠석의 만남을 마치고 돌아가는 모습이고, 그런 견우를 안타깝게 바라보는 직녀는 다음 해에 만날 때까지 건강하기를 바라는 듯 두 손을 모으고 있습니다. 이러한 부분만 봐도 중국의 화상석 도상과는 확실한 차이가 있습니다.

우리 회화사의 소

농경사회에서 소의 중요성은 이루 말할 수 없습니다. 소는 농사일을 도와 부와 재산을 늘려주는 동물로 풍요의 상징이고, 주요한 자산입니다. 그래서 소의 의미는 도교에서는 무위無爲, 유교에서는 의義, 불교에서는 '중생의 원래 자리'라는 의미로 발전했습니다.

작자 미상, 「치성광여래강림도」, 비단에 채색, 126.4×55.9cm, 14세기 후반, 보스턴 미술관 소장
「치성광여래강림도」는 중국 돈황에서 발견된 9세기 작품이 기장 오래된 것이며,
우리나라에는 후삼국시대에 전해진 것으로 추정된다.

도교에서 유행한 칠성신앙●을 불교에서 받아들여, 북극성을 신격화한 부처인 치성광여래燸盛光如來로 불렀습니다. 14세기 고려 불화「치성광여래강림도燸盛光如來降臨圖」에서는 하늘에서 치성광여래가 덕을 베풀기 위해 강림할 때, 소 수레를 타고 오는 모습으로 표현됩니다. 이때 소는 복과 덕을 전해주는 상징하며, 당대 사람들의 소에 대한 경외심을 보여줍니다.

조선시대에 와서 소는 아무런 불평 없이 농사일을 거드는 우직함과 근면함의 상징성을 갖습니다. 여유와 한가함, 은일을 상징하는 그림들이 이를 보여줍니다.「치성광여래강림도」의 소뿐 아니라 우리나라 회화사에서 소 그림의 1인자라 손꼽히는 양송당 김시, 조선 중기를 대표하는 문인화가이자 김시의 손자 김식金埴, 1579~1662의 그림을 비교하면 공통점이 발견됩니다. 둘 다 뿔이 옆으로 퍼져 있는 중국 강남의 물소의 모습을 하고 있다는 점입니다. 임진왜란 전까지 우리나라 그림 속 소의 모습은 중국의 물소에 가깝게 묘사되었습니다.

두 사람이 그린 그림 속 소는 중국 화집의 영향을 받아 가는 선으로 이어지는 등줄기, X자형 콧등의 묘사가 똑같습니다. 또 다리 아래 부분을 마치 스타킹을 신은 것처럼 다른 곳보다 상대적으로 검게 칠했습니다. 이런 부분이 조선 중기 소 그림의 특징이라 할 수 있습니다. 하지만 덕흥리 고분의 소 표현은 흥미롭게도 옆으로 피긴 뿔을 가진 중국 소가 아니라 조선 후기 진경시대 이후에 표현된 조선의 소와 같은 모양입니다.

18세기 김홍도의「논갈이」와 덕흥리 고분의

● 칠성신앙 七星信仰
별자리인 북두칠성을 신격화하여 인간의 수명과 장수 등을 관장하는 신으로 여긴 도교저 신앙으로, 한국의 전통적인 토속신앙에서 출발했으나 불교에까지 습합되어 매우 광범위하게 유행했다. 주로 부엌이나 장독대 등에 칠성신을 모셔 자손의 출생과 수명, 길흉 등 현세 이익을 추구했다.

전 김시, 「야우한와(野牛閒臥)」, 비단에 엷은 채색, 14×19cm, 간송미술관 소장

전 김식, 「고목우도(枯木牛圖)」, 종이에 엷은 채색, 90.3×51.8cm, 국립중앙박물관 소장

김홍도, 「논갈이」(『단원풍속화첩』 중에서), 종이에 엷은 채색, 27.8×23.8cm, 국립중앙박물관 소장

소 표현을 비교해보면 위로 바로 솟은 뿔의 모습이 동일하고 코를 뚫은 모습까지 비슷하다고 볼 수 있습니다. 김홍도가 조선의 소를 그리기 1300여 년 전에 벌써 조선 특유의 소가 등장했던 것입니다. 그렇다면 고구려인들은 왜 죽은 자의 사후 세계에

「견우직녀도」 부분

해당하는 고분 안에 견우직녀의 그림을 그렸을까요?

그것은 견우직녀 이야기가 단순히 남녀의 아름다운 사랑만을 다룬 이야기는 아니기 때문입니다. 사마천 『사기』 「천관서天官書」에 그 단서가 있습니다. 견우는 제사용 가축을 의미하는 견牽자에 소 우牛가 결합한 것이고, 직녀는 뽕나무를 관장하는 여신에서 출발했음을 밝히고 있습니다.

고대 사회에서 제사용 소와 농사일을 돕는 소가 얼마나 중요하고, 뽕나무를 통해 안정적인 옷감을 제공받는 것이 얼마나 중한 일인지는 굳이 설명하지 않아도 짐작될 것입니다. 즉, 사후에도 자손과 가문의 풍요와 안정을 기원한 것으로, 이는 고분에 적힌 명문에서 알 수 있듯이 장례 후 7대손까지 자손이 번창하고 부유하기를 바라는 마음에서 그린 것이라 할 수 있습니다.

오작교를 꿈꾸며

견우직녀가 별자리의 이야기라는 것은 조선시대 천문 서적 『천문유초天文類抄』에도 설명되어 있습니다. 견우별과 직녀별은 모두 28수 중 하나인 '우수牛宿'에 속합니다. 우수에는 열한 개의 작은 별자리가 있으며 대표적인 별자리가 바로 여섯 개의 별로 이루어진 견우이고, 우수의 제일 위쪽 삼각형 모양의 작은 별 세 개가 직녀입니다. 천문학자들이 말하는 현대의 별자리에 이를 대입해보면 실제 견우별은 염소자리의 베타별인 다비에 해당하고, 직녀별은 거문고자리 가장 밝은 별인 베가입니다. 두 별의 거리는 결코 가까워지지 않지만 음력 7월 7일 중천에 자리 잡을 때, 일 년 중 가장 가까이 있는 것처럼 보인다고 합니다. 그러니 직녀의 머리 위쪽에 고대의 북두칠성과 대조되는 남두육성이 그려져 있는 것과 그 외 다른 그림들을 종합적으로 볼 때 천문학자들의 추측이 틀리지 않은 것 같습니다. 그렇다면 설화에서 견우와 직녀가 만나는 날을 왜 하고 많은 날 중 7월 7일로 정했을까요?

고대국가에서 음력 7월은 징병이 없던 여름 농번기였습니다. 평온한 시기로 민간에서 남녀 간에 사랑을 고백하는 날로 자리 잡았을 것으로 추정된다는 견해가 가장 신빙성이 있습니다. 사후 세계인 무덤에 천문도를 그려놓은 이유는 견우직녀 설화가 사랑하는 사람과의 이별을 주제로 하고 있기 때문입니다. 여기에 사람이 죽으면 그 영혼이 하늘로 올라간다는 믿음으로, 천상의 인물인 견우와 직녀를 비중 있게 그려놓은 것입니다.

이별은 인생살이에 예고도 없이 갑작스럽게 방문합니다. 이별 중에서도 좋은 이별이 있다지만 모든 이별이 희망일 수는 없습니다. 대부분 가슴 아픔을 동반합니다.

해마다 어김없이 찾아오는 칠월칠석. 피치 못할 사정으로 사랑하는 사람과 함께 지내지 못하는 이 세상 모든 사람들에게 따뜻한 위로가 전해지는 날이면 얼마나 좋을까요. 또 올해는 함께하지 못하지만 내년에는 꼭 만날 수 있다는 새로운 희망과 각오를 다짐하는 그런 날이 오면 더욱 좋겠습니다. 그래서 세상 곳곳에 수많은 오작교가 떠오르고 그 다리를 건너오는 수많은 너와 나의 당신들이 넘쳐나길 바라봅니다.

열다섯.

꿈속 나비의 바람

남계우, 「화접」

요즘 일본 위안부 피해자들을 상징하는 소녀상 관련 뉴스가 심심치 않게 회자되고 있습니다. 한일 정부가 위안부 협상을 타결하면서 재단을 설립하는데 일본대사관 앞에 있는 소녀상 이전 문제가 자주 언급되고 있기 때문입니다. 한국에서는 소녀상 이전이 다른 사안과 별개라 얘기하고, 일본에서는 연관되었다고 얘기하니 똑 부러지게 결론짓지 못한 어설픈 협상이라는 비판을 피할 수 없는 것 같습니다.

소녀상을 떠올리면 위안부 피해 할머니들의 억울한 이야기를 다룬 영화 「귀향」이 생각납니다. 사실 이 영화가 처음 개봉했을 때 꼭 봐야겠다고 생각하지는 않았습니다. 영화를 보고 나서 느낄 아픔이 먼저 걱정되었기 때문입니다. 하지만 14년 동안의 제작 과정에 대한 궁금증과 먼저 보신 분들의 추천으로 저도 가족과 함께 관람하게 되었습니다.

젊은 가로 온데로가고
데도라보니 으느듯
백 발이로세

한국정신대문제대책협의회 제공

김복동, 「젊은 날은 어디로 가고 뒤돌아보니 어느덧 백발이로세」
꽃과 함께 크게 그려진 나비가 당신들의 못 다 한 꿈의 상징으로 느껴진다.

예상한 대로 일본군의 짐승 같은 만행을 지켜보기가 힘들었습니다. 사람이길 포기한 일본군의 만행에 할 말이 없었지만 그마저도 실제 일어난 일 중 아주 일부분만을 다룬 것이라는 제작사 측의 후일담을 접하고 정말 뭐라 표현할 수 없을 만큼 가슴이 아팠습니다. 더 사실적으로 묘사했다면 청소년 관람이 불가 판정을 받을 것을 우려해 극히 일부분만 다뤘다고 하니, 우리 할머니들이 너무나 불쌍하고 안쓰럽기 그지없었습니다. 영화가 끝이 나고 엔딩 크레디트가 올라가도록 저는 쉽사리 일어나질 못한 채 먹먹한 가슴을 누르고 있었습니다. 그때 그림 한 점이 눈에 들어왔습니다. 바로 위안부 피해자 김복동 할머니의 작품입니다.

지금껏 나비가 그려진 그림을 보며 이렇게 가슴이 아팠던 적은 없었습니다. 그리고 이 그림을 본 뒤로 그동안 갖고 있던 나비에 대한 이미지가 완전히 다르게 다가왔습니다. 영화 속에서 나풀거리던 나비도, 할머니 화가의 그림 속 나비도 그녀들의 못 다한 꿈의 메타포로 관객들에게 매우 강렬한 인상을 남겼습니다. 어쩌면 이 영화는 마지막에 날아오르는 나비 장면과 김복동 할머니의 나비 그림이 영화에서 말하고자 하는 전부일지도 모르겠습니다.

우리 회화 속의 나비

나비는 우리에게 매우 친숙한 곤충으로 고미술에서도 꽤 오래전부터 등장한 소재입니다. 삼국시대에는 주로 모자 앞에 세워 붙이는 나비 문양의 관 장식으로 활용되었고, 고려시대에는 생활용품과 도자기에서 나비 문양을 쉽게 찾아볼 수 있습니다. 조선시대 역시 도자기나 가구에서 나비 모양이 자주 등장하지만 나비를 더 많이 접할 수 있는 분야는 회화입니다.

금제이소(金製耳搔), 고려, 국립중앙박물관 소장
금으로 만든 귀이개. 정교하게 묘사된 나비가
당시 귀족 생활의 화려함이 어떠했는지 짐작하게 한다.

나비가 본격적으로 그림의 주인공으로 등장하는 시기는 18세기 이후이며, 그 전에는 그림의 부분적인 조연인 경우가 대부분이었습니다.

신사임당, 「수박과 들쥐」, 종이에 채색, 32.8×28cm, 16세기, 국립중앙박물관 소장
신사임당이 그린 초충도 8폭 중의 한 폭.

옛 그림 중 나비가 등장한 가장 이른 작품은 16세기 신사임당의 초충도입니다. 그중 「수박과 들쥐」라는 그림을 보면 화면 가운데 수박이 '와하하' 웃고 있는 듯합니다. 쥐 두 마리가 수박을 야금야금 갉아먹어 수박의 빨간 속살이 드러났습니다. 나비도 수박 냄새를 맡고 날아듭니다. 그 옆에는 빨갛게 핀 패랭이꽃이 있습니다. 햇빛을 적게 받는 수박 아래를 위쪽보다 상대적으로 밝게 그림으로써 서양식 음영법과는 다른 전통적 기법을 보입니다.

우리 옛 그림에서 수박은 많은 씨앗 때문에 장수를, 쥐는 재물을, 패랭이꽃은 청춘을, 나비는 장수를 상징합니다. 나비가 장수를 상징하는 이유는 나비 접蝶자가 여든 노인 질耋의 중국식 발음인 '띠에'로 동일하기 때문입니다. 따라서 우리 옛 그림에서 나비가 등장하는 것은 대부분 장수를 비는 의미로 그려진 것이라 여겨도 좋습니다. 종합해보면 「수박과 들쥐」는 청춘의 기상으로 여든 노인이 될 때까지 부귀하게 잘 살라는 축원의 그림이 됩니다.

17세기에는 이신흠李信欽, 1570~1631, 전충효全忠孝, ?~?가 나비를 소재로 한 초충도의 전통을 계승했으며, 본격적으로 나비의 비중이 확대된 건 18세기에 이르러서입니다. 그중 남종문인화풍의 대가인 현재 심사정의 「백합과 괴석」은 백합과 강아지풀, 바위가 모여 있는 틈에 나비가 날아드는 장면을 묘사했습니다. 백합의 다양한 모습과 윤곽선을 그리지 않고 묘사한 나비에서 그의 뛰어난 기량이 돋보입니다. 특히, 날개의 음영, 푸른색 반점과 붉은색 띠가 조화로운 꼬리명주나비의 모습을 세심하게 묘사한 부분이 엿보입니다. "심사정은 못 그리는 그림이 없지만, 화훼와 초충을 가장 잘했고, 그다음이 영모, 그다음이 산수이다"라고 평한 강세황의 말에 절로 고개가 끄

(좌)심사정, 「백합과 괴석」, 종이에 엷은 채색, 31.2×23.5cm, 간송미술관 소장
동북아에서만 서식하는 꼬리명주나비의 모습을 잘 표현하였다.

(우)조희룡, 「군접도」, 종이에 채색, 112.9×29.8cm, 18세기, 국립중앙박물관 소장
하늘에서 나비 떼가 쏟아져 내리는 듯하다.

덕여집니다.

심사정의 나비는 장수를 상징하는 그림이라기보다는 나비의 형태에 관심이 높아지는 시기의 그림입니다. 이러한 초충도의 전통은 김홍도가 활동하던 시기에 좀 더 사실적인 화풍으로 강해집니다. 그리고 그런 흐름을 제대로 계승한 화가가 바로 조희룡趙熙龍, 1789~1866입니다.

조희룡의 「군접도群蝶圖」는 모양과 크기가 제각기 다른 나비가 저마다의 동작으로 표현되었습니다. 꽃도 함께 그려져 있지만 엄연히 주인공은 나비입니다. 가장 크게 그려진 나비는 날개를 접어 올린 상태이고, 다른 나비들은 날개를 핀 모양입니다. 그 아래에는 분홍빛을 띤 꽃이 피어 있습니다. 그런데 날아가는 나비의 모습이 마치 표본실의 나비처럼 경직되어 보입니다. 조선 제일의 매화나무 화가라고 불리며 나뭇가지의 꿈틀거리는 생명력을 유감없이 발휘했던 조희룡의 그림 실력을 아는 사람이라면 이런 표현의 「군접도」가 낯설게 느껴질 것입니다. 어쩐지 나비를 오랫동안 관찰하고 의태를 가슴으로 품어 그린 그림은 아닌 것 같습니다.

나비 그림의 일인자

나비 그림은 조희룡의 동생뻘인 김수철金秀哲을 거쳐 나비에 미쳐 '남 나비'라는 별칭을 가진 일호一濠 남계우南啓宇, 1811~88에게로 계승됩니다. 남계우는 그림의 단독 소재로 나비를 사용합니다. 그의 「화접」을 살펴보면 나비가 주위에 날아다니는 듯 착각에 빠져들 만큼 온통 날갯짓으로 가득합니다. 금은박이 박힌 닥종이에 그려진 많은 나비들의 움직임이 생생해 보이지만 실

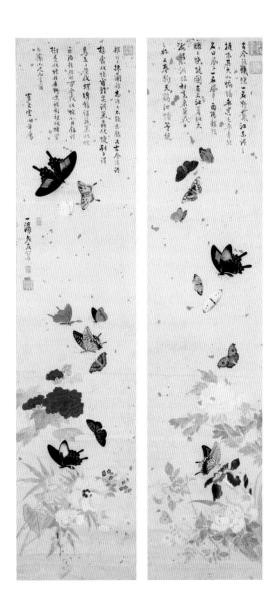

남계우, 「화접」(대련), 종이에 채색, 각각 127.9×28.8cm, 19세기, 국립중앙박물관 소장
호랑나비, 남방공작나비, 꼬리명주나비, 노랑나비, 굴뚝나비 등 다양한 나비가 등장한다.
암수를 구별할 수 있을 정도로 세밀하게 묘사되었다.

제 화폭 속의 나비는 양쪽 모두 열 마리에 불과합니다.

그림 하단에는 각종 절지 화훼가 표현되었습니다. 낙관이 왼쪽 폭에 있으니 오른쪽이 첫번째 폭입니다. 첫 번째 폭에는 모란, 장미, 붓꽃이 있고, 왼쪽 폭에는 모란과 접시꽃이 있습니다. 이처럼 맨 위 상단에는 제발문, 중간에는 나비 그리고 하단에 절지화를 배치하는 구도는 조희룡에서 시작하여 남계우에 의해 전형화된 군접도 형식입니다. 또 이렇게 세로로 길게 두 폭으로 제작하는 대련 형식은 남계우만의 독창적인 형식입니다.

남계우의 「화접」에서 가장 먼저 눈에 띄는 부분은 나비의 사실적인 표현입니다. 남계우는 중년기의 원숙한 사생 능력을 유감없이 발휘했습니다. 나비 하나하나가 각각 무슨 나비인지, 뭘 하려는 동작인지를 알 수 있을 만큼 세밀하게 묘사했습니다. 꼬리명주나비, 호랑나비 등 다른 나비도 각각의 특징이 잘 나타나 있습니다. 특히, 첫 번째 폭의 흰 모란 위에 있는 나비는 남계우가 얼마나 사실적으로 나비를 묘사했는지 보여줍니다. 날개에 독특한 원형 문양이 있는 이 나비는 남방공작나비로, 우리나라 서남해안이나 도서지방에 주로 서식하고 가을철에만 짧게 관찰되는 종입니다.

남방공작나비는 서식지 특징으로 볼 때 서울이나 경기도에서는 관찰하기 힘든 종으로, 남계우가 생활 주변에서 쉽게 볼 수 있는 나비만을 관찰한 것이 아니라 한반도의 거의 모든 종의 나비를 파악하고 있었던 것이 아닐까 추측하게 합니다. 이러한 사실을 최초로 밝힌 사람은 미술사가들이 아니라 한국의 파브르라 알려진 곤충학자이자 나비 연구의 선구자인 석주명 石宙明, 1908~50 박사입니다. 그는 자신의 논문에서 남계우의 작품에서는 37종의 나비가 표현되었다고 밝혔습니다. 또 남계우의 나비 그림이야말로

남계우는 실제 남방공작나비의 모습을 곤충도감처럼 세밀하게 담았다.

종류, 식별뿐 아니라 자웅, 발생 계절까지 알 수 있어, 일본의 국보로 지정된 마루야마圓山應擧, 1733~95의 「곤충도보昆蟲圖譜」보다 훨씬 훌륭하다며 극 찬했습니다. 수묵담채화가 주류로 인정받고 수묵화와 사군자를 으뜸으로 치던 풍조에서 석주명 박사가 아니었다면 남계우를 독특한 이색 화가쯤으 로 여겼을 것입니다.

남계우는 1811년 지금의 소공동 한국은행 근처에서 소론 명문인 의령 남씨 집안에서 태어났습니다. 자는 일소逸少, 호는 일호一濠, 영의정을 지낸 남구만南九萬, 1629~1711의 5대손이며 아버지 남진화南進和, 1771~1847는 남계우가 11세에 가평군수를 지냈고, 그 후 음악 업무를 총괄하는 정3품의 장악정掌樂正을 지낼 정도로 음악에 조예가 깊었습니다. 실용철학을 강조한 남구만의 영향으로 천문, 수학, 문학, 서양문물 등 다양한 실천 학문을 강조 하는 가학家學과 뛰어난 예술적 기질은 남계우가 자라는 데 큰 영향을 끼쳤 습니다. 특히, 그는 나비를 좋아하여 채집도 하고 사생도 즐겼습니다. 16세

에는 집으로 들어온 나비를 일부러 잡지 않고 10리를 쫓아가 동소문에서 잡았다고 하는데, 한참 뒤쫓아 잡은 까닭은 나비의 길을 관찰하기 위해서였다고 합니다. 그 후로도 그는 평생 관직에 나가지 않고, 나비를 관찰하고 사생하는 일에 몰두하여 사람들이 나비에 미친 '남 나비'라 부를 정도였습니다. 물론 음서로 관직을 받긴 했지만 실제 일을 하는 관직이 아니라 명예직일 뿐이었습니다. 그는 그저 평생을 나비를 관찰하고 그릴 뿐이었습니다. 하지만 남계우를 단순히 나비 그림만을 잘 그리는 화가라고만 이해해서는 안 됩니다. 그는 시서화에 고루 능해 삼절이라 불렸고, 손으로 직접 106방 전각을 남기기도 한 종합예술인이었습니다.

꿈 아닌 꿈

「화접」 상단의 길게 쓰인 제발은 환상적이고 몽환적인 나비에 비해 분석적인 내용이 담겨 있습니다. 오른쪽에는 서진西晉의 박물학자 최표崔豹가 쓴 『고금주古今注』의 나비에 관한 내용과 당나라 나비 화가 등왕에 대한 이야기를 적었고, 왼쪽에는 『이아爾雅』『열자列子』『비아埤雅』『유양잡조酉陽雜俎』『북호록北戶錄』『단청야사丹靑野史』에서 나비의 생성에 관한 언급을 모아 적어놓았습니다. 남계우의 나비에 대한 방대한 지식을 확인할 수 있는 제발입니다. 화제에 '최간운 소년에게 준다'라고 적혀 있으며, '일호노우사一濠老友寫'란 서명이 있어, 그의 말년의 작품으로 추정됩니다.

평생 나비를 사랑하고 그려온 남계우에게 나비는 과연 어떤 의미였을까요? 그 단서는 그림에 적은 많은 제발문과 그의 저서에서 추측할 수 있습니

다. 남계우는 유년 시절 나비의 화려하고 아름다운 자태에 매료되었으며, 청년기부터는 부귀와 장수 등 축수의 상징으로 나비의 의미를 찾았을 것입니다. 하지만 그것이 전부는 아니었습니다. 그가 많은 작품에서 장자莊子의 호접몽胡蝶夢을 언급하는 데서 나비에 대한 그의 생각을 유추해볼 수 있습니다.

장자의 호접몽은 어느 날 장자가 꿈에 나비가 되어 즐겁게 날아다닌 후, 나비가 나인지 내가 나비인지 구별할 수 없었다는 일화입니다. 이는 '나'와 인생에 대한 근원적인 물음으로 장자의 무위사상을 함축적으로 설명합니다. 인간의 삶도 결국 하나의 꿈이며, 그 꿈에서 언젠가는 깨어나게 된다는 삶과 죽음에 대한 깊은 성찰입니다. 이러한 남계우의 의식은 "아침결엔 시를 읊으며 나물을 캐고, 다시금 차가운 나비를 따라 일생을 함께한다"라는 「몽중장원」의 화제에서 더욱 확실히 들어납니다. 밤을 새우고 아침에 나물을 캐다가 문득 나비의 일생이 자신의 일생과 하나임을 깨닫게 된다는 뜻으로, 호접몽의 이야기처럼 자신의 생과 나비의 생을 일치시키고 있습니다. 정말 미술사학자 최열 선생님의 말처럼 남계우는 늘 꿈 아닌 꿈不是夢, 장자의 호접몽 같은 인생이었는지도 모르겠습니다.

희망을 전하는 나비

영화 「귀향」을 보고난 후 일본군 위안부의 고통을 겪은 할머니들을 돕는 단체와 기관에 대해 찾아보게 되었습니다. 그리고 그곳의 상징이 나비라는 것을 알게 되었습니다. 그중 나눔의 집을 통해 희망 팔찌 하나를 주문했습니

나눔의 집에서 제작한 희망 나비 팔찌.

다. 며칠 후 주문한 팔찌가 배달되어 왔습니다. '소녀의 순결'을 상징하는 코스모스와 '희망'을 상징하는 나비가 함께 연결되어 있는 팔찌입니다.

그 팔찌에 있는 나비를 보면서 김복동 할머니의 나비가 겹쳐 보였고, 영화 속의 나비도 보였습니다. 그 나비가 김복동 할머니의 삶이고, 영화 속 주인공 정민이의 생이며, 그녀들의 간절한 소망인 가족의 품으로 돌아오는 희망일 것입니다. 그녀들의 희망은 오직 그것뿐입니다. 거창한 이름의 재단도, 거액의 보상도 아닙니다. 꽃다운 나이에 한 번 펴보지도 못한 채 바스러져버린 그녀들의 삶을 가족과 고국의 품으로 돌아오는 것. 결국 그것은 일본정부의 법적 책임과 인정, 진실이 담긴 사죄로 완결될 것입니다. 돌아가시기 전에 받아야 할 것은 바로 이것이지 누굴 위한 것인지도 불분명한 돈 몇 푼이 아닙니다. 나비가 되어버린 꿈, 그것이 그 소녀들의 희망인 것입니다. 낯선 타국에서 짐승에게 온갖 시달림을 겪고 잠깐 지쳐 짐짝처럼 쓰러질 때마다 그녀들은 아마 눈을 뜨면 꿈에서 깨어 모든 것이 원래 자리로 되돌아오기를 바라고 바랐을 것입니다.

저는 영화 속 주인공 정민이와 그 소녀들에게 이렇게 이야기해주고 싶습

니다.

"너희들이 겪은 이 고통은 아마 전부 꿈일 거야. 힘없는 나라도, 더욱 힘없는 어른들도 전부 세상에 없는 거야. 눈 뜨면 흔적도 없이 사라지고 마는 신기루 같은 꿈일 거야. 그럼 너희가 누구냐고? 그래, 너희는 나비야. 어디든 훨훨 날아갈 수 있고 세상 누구에게든 희망을 전해주는 나비말이야."

열여섯.

더없는 즐거움을 원하오니

작자 미상, 「호작도」

우리 민족은 새해가 되면 정월 한 달 동안 대문이나 방 안에 세화歲畵를 걸어두었습니다. 이는 밖에서 침입하는 화마, 병, 잡귀신을 물리쳐준다고 믿는 벽사의 의미가 있는 풍습으로, 문짝에 주로 붙이기 때문에 문배門排 또는 문화門畵라고도 합니다. 질병이나 재난 등의 불행을 사전에 예방하고 한 해 동안 행운이 깃들기를 기원하는 새해 첫날의 대표적 세시풍속입니다.

중국에서는 고대부터 집으로 들어오는 악귀를 쫓기 위해 문신을 대문에 그려 붙이던 주술적 풍습이 있었습니다. 후한 말의 학자 응소應劭의 『풍속통의風俗通義』에는 신도神荼와 울루鬱壘가 복숭아나무를 심어 그 아래 지나가는 귀신들을 검열해, 못된 귀신은 붙잡아 호랑이에게 먹여서 귀신들이 이들을 아주 무서워했다는 이야기가 기록되어 있습니다. 그래서 두 문신의 이름이나 모습을 그림으로 그려 문과 창문에 붙였다고 합니다.

안동 퇴계종택 대문에 붙인 신도울루. 지금은 신도울루라는 글씨를 적어 붙이는 풍습을 보기가 쉽지 않다.

　6세기 무렵 양나라의 종름宗懍은 『형초세시기荊楚歲時記』에서 "정월 1일
에 두 신을 그려 호의 좌우에 붙이는데, 왼쪽은 신도이고, 오른쪽은 울루인
데 이를 속칭 문신이라 한다"라고 기록하고 있습니다. 이러한 풍속은 6세
기에 자리를 잡아 정초의 연례행사로 정착되었고 명청시대까지 이어지게
됩니다.

　조선시대에는 매년 정초가 되면 송축하는 뜻으로 「수성도」「서녀도」 등
을 그려 새해를 맞이해 임금에게 올리고 또 서로 간에 선물을 하기도 했습
니다. 세화는 조선 초기 궁중에서부터 시작하여 점차 민간으로까지 퍼져 나
갔습니다. 이때 신도와 울루의 이야기도 함께 전해져 이들의 이름을 적어

붙이거나 장군의 모습으로 그려 문과 창문에 붙였습니다. 이런 중국의 두 문신 이야기는 오래전부터 처용설화가 전해온 우리나라에 보다 쉽게 전해진 것이 아닐까 추정됩니다.

세화 중에서 가장 인기 있는 그림은 '까치와 호랑이', 즉 「호작도」입니다. 「호작도」는 전해진 세화 중 가장 많은 수가 존재합니다. 전문 화가의 수준 높은 작품부터 치졸하지만 정겨운 민화에 이르기까지 다양해 우리 민족이 매우 사랑했던 작품임을 알 수 있습니다. 그런데 많은 동물 중 왜 까치와 호랑이를 그렸고, 어떤 관계 때문에 이 둘을 함께 그렸을까요?

그림으로 보고, 뜻으로 다시 보다

일반적으로 호랑이는 부정 타고 안 좋은 기운을 막는 벽사의 의미로, 까치는 희작喜鵲, 즉 '좋은 소식'이라는 의미로 해석됩니다. 그러므로 새해에 나쁜 일은 오지 말고 좋은 소식만 있기를 바라는 메시지가 됩니다. 수많은 「호작도」에서 까치가 호랑이를 향해 입을 벌리고 있는 것을 볼 수 있는데, 이는 전지전능한 신인 서낭신의 사자使者 까치가 서낭신의 명령을 수행하는 심부름꾼 호랑이에게 신의 계시를 전달하는 뜻으로 널리 알려져 있습니다.

그런데 까치가 서낭신의 뜻을 전달하는 사자이고, 호랑이는 액운을 막아주는 벽사의 의미라면, 이는 숭배의 대상으로 대문이나 방문 밖에 붙여놓는 것이 아니라 산신각의 「산신도」처럼 전각에 모셔 존숭했을 것입니다. 하지만 「호작도」는 전각에 모셔 예경을 올린 그림이 아니고, 문에 붙이는 것이 고작이었기에 까치를 서낭신의 사자라고 해석하는 것은 다소 무리가 있습

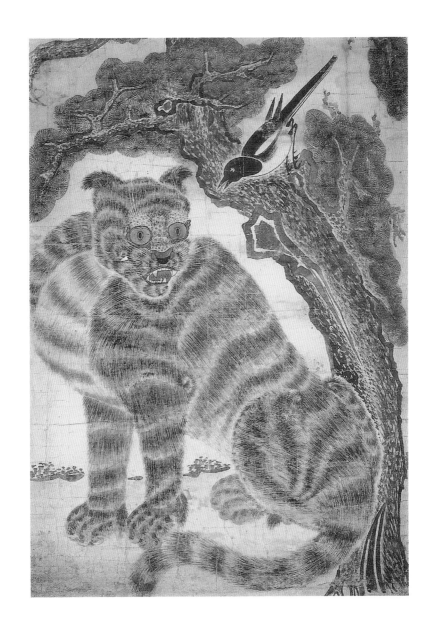

작자 미상, 「호작도」, 종이에 채색, 116.5×82cm, 조선 후기, 호암미술관 소장
세필로 정교하게 묘사한 호랑이의 표현이 특징적이며, 까치가 입을 벌리고 있다.

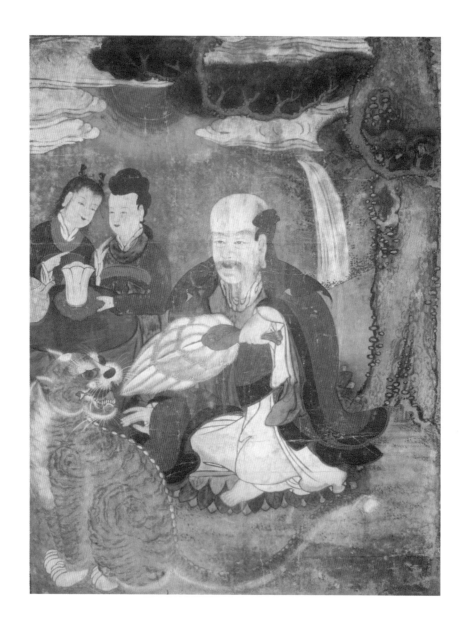

작자 미상, 「산신도」, 종이에 채색, 106.5×83.2cm, 1885년 추정, 서울시 문화재자료 제45호, 기원사 소장
「산신도」의 호랑이는 산신령이 타고 다니는 영물이나 산신령의 변신으로 여겨 존숭의 대상이었다.

니다. 또 벽사 성격의 호랑이라면 무섭게 그려 액운이 들어오지 못하게 그려야 할 텐데 대부분 우스꽝스럽게 그리거나 귀엽게 표현했습니다. 따라서 「호작도」속 까치와 호랑이가 어떤 의미로 해석되는 것인지 따져보게 합니다.

우선 까치와 호랑이를 해석하기 전에 먼저 살펴볼 부분이 있습니다. 수많은 「호작도」를 살펴보면 꼭 하나같이 소나무가 등장한다는 것입니다. 까치가 있으니, 나무를 그려 앉아 있게 하려는 의도라 생각할 수도 있겠으나 왜 하필 그 많은 나무 중에 소나무만 그렸을까요? 같은 의미의 그림에 같은 소재가 반복적으로 등장하는 것은 분명 이유가 있을 것입니다. 비슷한 예로 고려시대 대표적인 불화인 「수월관음도」를 살펴보면 보타낙가산 바위 위에 앉아 계신 관세음보살 뒤에는 항상 대나무가 서 있는 것을 확인할 수 있습니다.

「수월관음도」는 선재동자가 53선지식들을 찾아가 도에 대해 묻고 답하는 여정 중 보타낙가산에 머물고 계시는 관세음보살을 친견하고 있는 장면으로, 고려불화를 대표하는 작품입니다. 「수월관음도」에는 바위 위에 앉은 관세음보살과 선재동자가 등장하고, 관세음보살 옆으로는 관세음보살을 상징하는 지물인 정병이나 버드나무가 표현되었습니다. 그런데 관세음보살 뒤에 대나무를 꼭 빠뜨리지 않고 그려놓았으니 분명 그 이유가 있을 것입니다.

고대인도에서 부처님이 살아계실 때, 우기철에 고생하시는 부처님과 승단을 위해 마가다국의 왕 빔비사라가 땅을 무상 보시하여 불교 최초로 사찰을 건립했습니다. 땅에는 대나무가 많이 자라고 있어 죽림원竹林園이라

서구방필, 「수월관음도」, 비단에 채색, 165.5×101.5cm, 1323년, 일본 교토 센오쿠하쿠코칸 소장

중인도 라즈기르 죽림정사 터
고대 인도 마가다국의 수도였던 왕사성에 있던 불교 최초의 사찰 죽림정사 터로 현재 대나무가 남아 있다.

칭했고, 그 동산에 건립된 사찰을 죽림정사竹林精舍라 불렀습니다. 따라서
불교에서 대나무는 속세의 욕심에서 벗어난 순수한 자비행을 상징합니다.
대나무 가지는 바로 관세음보살의 자비를 상징하며 그런 이유에서 「수월관
음도」에는 항상 대나무가 등장하는 것입니다. 그렇다면 「호작도」마다 항상
등장하는 소나무는 어떤 의미일까요? 우리 옛 어른들이 소나무를 유독 좋
아해서일까요?

　우리나라 옛 그림에서 소나무는 주로 길상, 바위나 영지버섯과 함께 그
린 장수, 절개와 지조, 탈속과 풍류 등 다양한 의미로 그려졌습니다. 그러나
「호작도」에서 소나무는 신년新年, 즉 새해로 해석됩니다. 소나무 송松이 보

낼 송遲과 발음이 같은 동음이자同音異字로서 소나무가 한 해를 보내고 새로운 해가 온다는 뜻으로 풀이됩니다. 표의 문자권인 중국과 우리나라에서 이런 동음이자를 이용한 그림과 글은 오래전부터 매우 다양하게 쓰였습니다. 흰 사슴이란 뜻의 백록白鹿이 백록百祿이 되어 벼슬을 취해 온갖 복록을 취함의 의미로 받아들였고, 일 년 내내 다리脚에 병이 생기지 말라고 정월 대보름에 다리 밟기踏橋 행사를 했듯이 한자뿐 아니라 우리말로도 자주 사용했습니다.

다음으로 호랑이를 살펴보겠습니다. 「호작도」 중에는 호랑이의 무늬를 전형적인 표현이 아닌 점박이무늬로 그린 작품이 꽤 많습니다. 온몸을 전부 점박이로 표현한 것도 있고, 얼굴 또는 배 주위만 그린 것도 있습니다. 이처럼 점박이무늬로 덮여 있는 동물을 상상해보십시오. 호랑이보다는 표범에 가깝지 않습니까?

우리나라에서는 표범을 '개호랑이'라 불렀는데 새해의 좋은 소식을 전하는 그림에 왜 참호랑이가 아닌 개호랑이를 그렸을까요? 바로 이 그림의 원형이 표범이기 때문입니다. 중국어로 표범을 뜻하는 표豹의 발음과 알린다는 뜻의 고할 보報의 소리가 '바오(bào)'로 같습니다. 따라서 표범은 '알리다'라는 뜻으로 그린 것인데, 우리나라 사람들이 표범을 제대로 본 적이 없기 때문에 우리가 신성시했던 호랑이와 뒤섞은 것으로 생각됩니다. 호랑이의 얼굴을 우스꽝스럽게 그린 이유는 좋은 소식이 오는데 사나운 표정을 하면 오던 복도 도망갈지도 모른다는 걱정에서 희화화된 것으로 추측됩니다. 나중에는 그림 속 호랑이의 어리숙한 얼굴 때문에 조선 후기에 들어서는 종이호랑이, 힘없고 어리석은 허울뿐인 양반을 풍자하기도 했습니다.

작자 미상, 「호작도」, 종이에 채색, 86.7×53.4cm, 호암미술관 소장

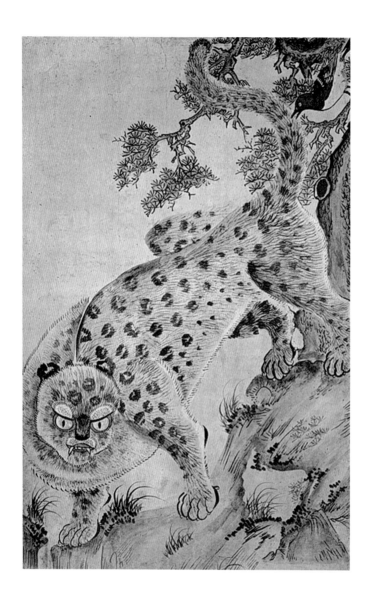

작자 미상, 「호작도」, 83.5×53cm, 19세기, 로스앤젤레스 카운티 미술관 소장

자, 그림을 정리해보면 소나무는 '신년', 표범은 '알린다', 까치는 '기쁜 소식' 즉, 신년보희新年報喜, '새해를 맞아 기쁜 소식이 오다'라는 뜻이 됩니다. 처음 뜻과 비슷하지만 해석하는 방법은 전혀 달라졌습니다. 이처럼 동양화에서는 뜻을 알아야 제대로 된 그림 감상이 되는 경우가 많습니다. 그래서 동양화를 보는 그림이 아니라 읽는 그림이라고 말합니다.

「까치와 호랑이」의 도상은 원대元代에 정립되어 동아시아로 널리 퍼져나간 중국의 「희보도」에서 유래되었습니다. 하지만 「까치와 호랑이」는 조선 후기 지주 양반들과 관리들이 백성의 고혈을 쥐어짜는, 이중의 고통으로 신음하는 고단한 현실 속에서 새해의 기쁜 소식을 갈망하던 조선 민중의 아름다운 희망을 표현한 그림입니다. 더욱이 민간에서 대대적으로 유행하여 민화로 발전한 그림이기에 그 어떤 그림보다 아름답고 귀중하게 여겨집니다.

좋은 소식을 기다리며

설 풍속도 세월이 지나면서 점차 변하고 혹은 잘못 알려지기도 하며, 심지어 점점 잊히고 있습니다. 그믐날 밤 '일찍 자면 눈썹이 하얗게 된다' 하여 빨리 새해를 맞이하게 하려는 수세守歲도 기억 속에서 지워지고 있으며, 어릴 적만 해도 쉽게 접할 수 있었던 복조리를 문에 걸어두는 풍경도 자취를 감췄습니다. 더군다나 복조리를 문에 다는 이유가 복조리 체의 많은 구멍이 수많은 눈을 상징해 액운이 들어오지 못하게 한다는 의미와 쌀이 점점 조리 안에 가득 차는 모습이 재물이 늘어나는 것과 동일하게 보이기 때문이

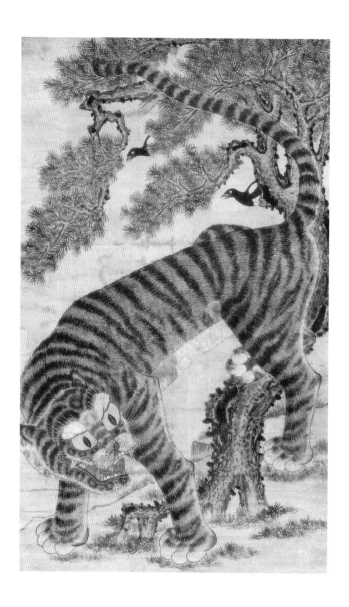

작자 미상, 「호작도」, 종이에 채색, 135×81cm, 국립중앙박물관 소장

라는 것을 우리는 궁금해 하지조차 않게 되었습니다. 그러나 설 풍속 중에 설빔을 입고 어른들께 세배를 드리며 떡국을 먹는 풍습은 아직 행하고 있습니다. 또 차례를 지내기 위해 많은 분들이 고된 귀경길을 무릅쓰고 고향과 부모님을 찾아갑니다.

우리나라는 예부터 다양하고 아름다운 풍속을 가지고 지켜온 민족입니다. 4200여 년 전, 중국 고서 『산해경山海經』과 『해외동경海外東經』에는 고조선 사람들에 대해 '하늘을 지극히 섬기고 서로 보살펴주고 사랑한다' '큰 호랑이 두 마리를 곁에 두고 마음대로 부리며 사람들은 양보를 좋아하여 서로 다투지 않는다'라고 기록했습니다. 그런데 오늘날 우리의 모습을 돌아보면 부끄럽기 짝이 없습니다. 사회적 약자와 소수에 대한 배려와 양보는 점점 사라지고, 사회 구성의 근간인 가족마저 해체되어 가고 있습니다. 세화를 그리고 붙이며 조상을 생각하고 가정의 안녕과 행복을 기원하던 아름다운 풍속은 이제 박물관에서만 확인할 수 있는 것일까요?

「호작도」를 가만히 바라보니 공연히 기쁘고 좋은 소식이 기다려집니다. 모두 저마다의 좋은 소식을 기다리며 하루하루를 채우고 있지는 않으신가요? 취업을 준비하는 사람들에게는 합격의 소식이, 병으로 아픈 사람들에게는 쾌유의 소식이, 금전으로 곤란함을 겪고 있는 분들에게는 연봉 인상과 보너스 소식이, 그리운 사람을 멀리 보낸 이들에게는 만남의 소식이 들려오면 얼마나 좋을까요? 그런 의미에서 「호작도」는 우리 옛 어른들이 얼마나 소박한 삶을 살아왔는지 또 우리는 후손들에게 어떤 마음과 풍속을 전해줘야 하는지를 돌아보게 하는 거울 같은 그림입니다.

참고자료

단행본

고연희,『그림, 문학에 취하다』(아트북스, 2011)

_____ ,『선비의 생각, 산수로 만나다』(다섯수레, 2012)

김형국,『활을 쏘다』(효형출판, 2006)

박영수,『유물 속에 살아있는 동물 이야기2』(영교출판, 2005)

백인산,『선비의 향기, 그림으로 만나다』(다섯수레, 2012)

서울대학교박물관,『근역서휘, 근역화휘 명품선』, (돌베개, 2002)

손영옥,『조선의 그림 수집가들』(글항아리, 2010)

안대회,『조선의 프로페셔널』(휴머니스트, 2007)

안휘준·민길홍,『조선시대 인물화』(학고재, 2009)

오세창,『(국역) 근역서화징』(시공사, 1998)

오주석,『단원 김홍도』(열화당, 1998)

유홍준,『화인열전 2』(역사비평사, 2001)

_____ ,『명작순례』(눌와, 2013)

윤명채,『붓 하나에 혼을 담은 호생관 최북』(무주군, 2013)

이구열,『우리 근대미술의 뒷이야기』(돌베개, 2005)

이우복,『옛 그림의 마음씨』(학고재, 2006)

엘리자베스 키스, 엘스펫 K. 로버트슨 스콧, 송영달 역,『영국화가 엘리자
　　　　　　　베스 키스의 코리아 1920~1940』(책과함께, 2006)

장우성,『화단(畵檀) 풍상(風箱) 칠십년(七十年)』(미술문화, 2003)

전호태,『화상석 속의 신화와 역사』(소와당, 2009)

조선미,『한국의 초상화』(돌베개, 2009)

조용진,『동양화 읽는 법』(집문당, 2013)

조정육,『신선이 되고 싶은 화가 장승업』(아이세움, 2002)

최석로,『민족의 사진첩 3』(서문당, 1994)

최석조,『단원의 그림책』(아트북스, 2008)

최열,『화전(畵傳)』(청년사, 2004)

한영대, 박경희 역,『조선미의 탐구자들』(학고재, 1997)

허경진,『조선의 르네상스인 중인』(랜덤하우스코리아, 2008)

Cavendish, Captain A.E.J, *Korea and the Sacred White Mountain*
(George Philip & Son, London, 1894)

도록·간행물

『간송문화』제70호, 제76호, 제77호, 제83호, 제85호 (한국민족미술연구소)

『고구려 고분벽화』(서울역사박물관, 2006)

『(탄신 300주년 기념)능호관 이인상: 소나무에 뜻을 담다』(국립중앙박물관, 2010)

『능호관 이인상, 즐거움과 품격으로 산수를 보다』(회암사지박물관, 2015)

『석지 채용신 붓으로 사람을 만나다: 서거 70주년 특별전』(국립전주박물관, 2011)

『소나무와 한국인』(국립춘천박물관, 2006)

『조선화원대전』(삼성미술관 리움, 2011)

『호생관 최북: 탄신 300주년 기념 특별전』(국립전주박물관, 2012)

논문·학술지

고재봉, 「조선시대 후기 소나무 그림 표현양식의 연구」(경기대학교 전통
 예술대학원 석사학위 논문, 2007)

김영애, 「남계우의 회화관과 호접도」(고려대학교 대학원 석사학위 논문,
 2009)

김외자, 「능호관 이인상의 회화세계 연구」(수원대학교 미술대학원 석사학
 위 논문, 2013)

박계리, 「한국 근대 역사인물화」(미술사학연구회, 2006)

박성식, 「조선후기 기행산수화 연구」(홍익대학교 대학원 석사학위 논문,
 2003)

박희병, 「한국 고전문학과 예술의 사회사-이인상 〈검선도〉의 재해석」
 (국문학회, 2012)

변영섭, 「정선의 소나무 그림」(한림대학교 태동고전연구소, 1993)

이기대, 「자료 발견을 통해 본 남계우의 예술세계」(고려대학교 민족문화연
 구소, 2004)

이소연, 「일호 남계우 호접도의 연구」(한국미술사학회, 2004)

이철수, 「심전 안중식의 생애와 서화협회」(동국대학교 교육대학원 석사학
 위 논문, 1998)

장진성,「이인상의 서얼 의식: 국립중앙박물관 소장 〈검선도〉를 중심으로」(미술사와 시각문화 제1호, 2002)

정수일,「조선후기 민화의 호작도 연구」(홍익대학교 대학원, 석사학위 논문, 2008)

조운한,「민화, 까치호랑이의 의미구조에 관한 연구」(일러스트레이션 포럼 Vol.40, 2014)

최열,「남계우, 색채의 시대를 수놓은 채향사」(내일을 여는 역사 제57호, 2014)

하수경,「한국 호랑이 그림에 대한 고찰」(비교민속학회 제26집, 2004)

황나현,「조선시대 동물화의 상징성과 조형성에 관한 연구」(홍익대학교 대학원 석사학위 논문, 2013)

다시, 활시위를 당기다

세상살이에 지친 당신에게 전하는 옛 그림

© 손태호, 2017

초판 인쇄 2017년 4월 20일
초판 발행 2017년 4월 28일

지은이 | 손태호
펴낸이 | 정민영
책임편집 | 김소영
편집 | 임윤정
디자인 | 엄자영
마케팅 | 이연실 이숙재 정현민
제작처 | 영신사

펴낸곳 | (주)아트북스
출판등록 | 2001년 5월 18일 제406-2003-057호
주소 | 10881 경기도 파주시 회동길 210
대표전화 | 031-955-8888
문의전화 | 031-955-7977(편집부) 031-955-3578(마케팅)
팩스 | 031-955-8855
전자우편 | artbooks21@naver.com
트위터 | @artbooks21
페이스북 | www.facebook.com/artbooks.pub

ISBN | 978-89-6196-291-9 03600

이 도서의 국립중앙도서관 출판예정도서목록(CIP)은 서지정보유통지원시스템 홈페이지(http://seoji.nl.go.kr)와 국가자료
공동목록시스템(http://www.nl.go.kr/kolisnet)에서 이용하실 수 있습니다. (CIP제어번호 : CIP2017008869)